盧國沾詞評選

——黃志華 編著

二〇一五年一月九日，香港電台舉辦的第三十七屆十大中文金曲頒獎禮，把最高榮譽的金針獎頒予盧國沾，他出場領獎時，全場觀眾自發起立，向他致以崇高敬意。

當歷史鏡頭跳接至四十年前的一九七五年初，粵語流行曲剛振興過來的日子，其時顧嘉煇作曲、葉紹德填詞的《啼笑因緣》主題曲，許冠傑包辦曲詞的《鬼馬雙星》、《雙星情歌》，俱聲勢強勁！黃霑為迪士尼來香港演出而填的一批粵語歌如《世界真細小》等也得到很強烈的反應。人們但覺粵語歌形勢大好。不過其時亦已出道的鄭國江，仍害怕地位尚不算高的粵語歌會影響他的教師工作，選擇以鄭一川、江羽、江上風等筆名發表粵語歌詞。畢竟，粵語歌在這時期的發展，還只是開了個頭，離成功尚遠——至少，很多年輕人尚未覺得聽粵語歌是身份象徵，也不會因為聽粵語歌而覺得自豪；至於一般知

4

識分子、文人學者仍只感到粵語歌難登大雅之堂。

就在這個背景之下，盧國沾也開始了他的粵語歌詞創作生涯。一九七五年六月二日啟播的無綫劇集《巫山盟》，其同名主題曲及插曲《田園春夢》，乃是盧國沾的處男詞作。其中《田園春夢》十分受歡迎，盧國沾的寫詞之路可說是一開始就走順了。

其後幾年的發展，相信大家都比較熟悉，黃霑、鄭國江、盧國沾這三位詞人，經過摸索和磨練，把粵語歌詞創作帶到一個新境界，改變很多人對它的觀感。於是，愈來愈多年輕人覺得聽粵語歌是一種身份象徵，可以因此而自豪；也有愈來愈多知識分子、文人學者對好些粵語歌詞表欣賞。筆者早年的拙作《粵語流行曲四十年》中就曾指出：「粵語流行曲自從在電台、電視台取得主導的音樂地位後，報刊對流行曲的討論及借詞發揮就幾乎沒間歇過……」（頁一○八）又提及：「不少文化人，亦不時通過報刊，發表對粵語流行曲的觀感。」（頁一一二）該小書內還引錄了胡菊人和何紫的言論，可見一斑。

而且往往都是肯定它在俗文化中的地位。

盧國沾的詞，一直深受文學愛好者及文字創作者的好評。比如著名填詞人林夕未入行前，便是盧國沾的超級粉絲。林夕在主編香港業餘填詞人協會

5

的刊物《詞匯》的時候，曾連寫了四期的連載長文，深入闡說盧國沾詞作的優點與佳處。筆者的拙作《香港詞人詞話》曾引錄過精彩片段，可參看該書頁一三○至一三四。

又比如輩份介於盧國沾與林夕之間的向雪懷，多次公開表示對盧詞的佩服，而且自願稱盧氏為師傅。事實上，就連著名粵曲撰曲家王君如，亦經常對盧國沾的詞讚不絕口。一九九九年的時候，王君如寫了一首七絕，請友人江平書寫好之後，託筆者贈送給盧國沾。詩云：

當今高手數盧翁，
寫盡秦皇梟霸氣。
大地恩情土味濃，
浮生六劫詞淒美，

在二○○一年尾，香港作曲家及作詞家協會頒贈音樂成就大獎予盧國沾的時候，這首詩便曾刊印在音樂成就大獎特刊的封面上，十分吸引。

盧國沾的歌詞作品這樣深受好評，但一直未有正式出版選集。適逢今年

是盧國沾入行寫詞四十年紀念，筆者趁這個機會編選一本，冀能方便讀者欣賞。

本書內容分三部分：

上編為「盧國沾詞評說」，共有文字四篇：頭三篇是筆者在不同時期對盧國沾詞的評說，分別是寫於一九八一年的「盧國沾詞初論」、寫於一九八六年的「細說盧國沾詞」，以及寫於一九九五年十二月一日在紅磡香港體育館舉行的「創作人音樂會九五」的場刊之中）；第四篇是筆者對幾首盧國沾詞的版本異同的註記。這四篇文字，期望能起導賞的作用。

中編為「盧國沾談詞」，細分為兩部分：第一部分「文化商品與歌詞」是盧氏早年在報上的連載文章；第二部分「詞作背後點滴」是盧國沾親筆談他某些作品的創作心路歷程，而未收進《歌詞的背後——增訂版》的文章。相信都很有參考價值。

下編「盧國沾詞選二百首」是本書的主體。筆者選錄了二百首盧國沾的歌詞作品，那是因着盧國沾去年出版的《歌詞的背後——增訂版》中的一百首歌詞以外再特別選的，所以兩書的歌詞完全沒有重複。筆者選這二百首歌詞，固然注重多選盧氏優秀之作，也有些入選作品旨在反映他不同時期的詞作面

7

貌及多元化的題材嘗試。為了方便讀者參考或對照，書末特別附載《歌詞的

背後——增訂版》的詞選曲目。

重溫盧國沾在上世紀七十至八十年代寫的歌詞，也許會讓很多讀者深感

粵語歌詞今不如昔。這裡筆者試借用今年初在《信報》發表的一段文字來

作說明：

因為盧氏得（金針）獎，很自然地重溫了一些他填詞的名曲，感

覺是恍如隔世。現今的曲風是不會這樣的，為曲所圍限的填詞家，其

詞風也沒可能回到以前的盧國沾時代。

說來，最近期的盧國沾歌詞作品，都已經是十一年前的了，那是面

世於二〇〇四年的《沒有半分空間》，是無綫《水滸無間道》的主題曲，

周啟生作曲、王喜主唱。

周啟生作這首曲子，已經很追上時代，符合音符密不透風的碎片

化時代特色。且看看盧國沾填的第一段歌詞：「恨愛夾擊，不敢嘆息，

請不要話我不應該不應該竟把我有多逼擠多逼，並肩，無論多艱巨都

並肩出力，問誰能共你那樣全面地認識？沒有半分空間，不可以揀，

哪裡會知慘變後已經不可解釋解釋。當中又有多少堪珍惜，紛爭，無數次紛爭當中你我亦痛惜怎可令友誼失了色？」以字數計有百餘字，相當於舊日兩、三段歌詞的字數，甚至是一整首了。再看看這一段歌詞中的好些句子的結構，亦可見到盧國沾也不可避免地變得囉唆，如「請不要話我不應該不應該竟把我有多遍擠多遍」、「並肩，無論多艱巨都並肩出力」、「哪裡會知慘變後已經不可解釋解釋」……假如盧國沾填詞填到今天，其詞作亦只會被碎片化曲風弄得囉唆不已。

回首前塵，覺得像隔世之餘，也只能說服自己，審美趣味隨時代而變，只能努力學着欣賞今天詞作的好處。

本書早於二〇一四年初便開始籌劃，最花時間是逐首歌詞訂正字句、弄清分句與段落，並努力查考出作曲人以至原曲的資料。可惜不是每一首詞作都能找到相應的歌曲錄音來聽，作曲人或原曲的資料，現在即使能借仗網絡尋找，偶爾亦只能無功而還。故此，本書選錄的歌詞，定然有不少未盡妥善之處，盼望各方讀者諸君不吝賜正，謝謝！

下編　盧國沾詞選二百首

附錄 《歌詞的背後 —— 增訂版》曲目

上編

盧國沾詞評說

一、盧國沾詞初論（一九八一年）

某作者最近就「怎麼意思」這句於文法邏輯上完全不通的歌詞，引申到粵語歌詞都沒有好作品：「……除了句理不通外，有不少內容是無的放矢、不知所云的；有些甚至下流得低級趣味，但奇怪的是依然為大眾受落，是香港人沒有文化呢？還是香港人的品味低？」這樣的言詞，太偏激了。香港人對流行歌曲的品味，不比早年高出多少倍了。而近年的好歌詞，也是琳瑯滿目、美不勝收的。即使單以寫出「怎麼意思」的盧國沾而言，他寫出的好歌詞就已經不勝枚舉了。

幾年來，粵語歌佔據香港樂壇，造就了不少填詞人及新秀。可是，大部分的歌詞，仍由黃霑、鄭國江、盧國沾三人包辦，幾乎都是每人每月十多首的；產量大了，自然有次貨如「敢抵抗高山」、「在我心中起伏夠」等。但三者中，盧國沾的次貨是最少的。

22

環顧盧國沾的作品，主要分為「情」歌與哲理歌兩大類，鬼馬歌則絕無僅有。一直以來，他的哲理歌都是粵語歌壇的一絕，有時簡直掩蓋了他的「情」歌的光芒。不過，他的哲理歌，並非一直都好，像早年的《每當變幻時》、《明日話今天》、《成敗轉頭空》等，雖曾哄動一時，但細嚼詞意，卻欠缺了餘味；只是到了近期，他的詞才比較婉轉曲折，有時須再三思索，才能領略全部詞意。

這兩期的哲理詞，尚有一很大的分歧：早年的每從大處着墨，一下筆就要概括人生數十年的歷程；而近期的則轉向個別哲理的闡述，涉及的時空也短暫。

常有人問：成功的哲理詞，有甚麼撼動人心的因素呢？我想，最重要的一點是：唱出了大家都感受過但說不出來（不會用歌的形式表達出來）的人生經驗和道理。

輪到邊個？邊個去做？
難以抵抗，空有憤怒。
一生幾多悲劇，邊一個做預告？
要是服從環境，不必再問前途。
名氣得到，邊個仰慕？

無數改變，邊個塑造？

幾多倒模之後，偷偷暗自後悔。

分開幾百種樣板，邊一個時髦？

難以擺脫，只有照做。

無處可退，封了去路。

總之走錯咗一步，終生也在後悔，

正是樂而常憂，起於半途。

——佳視劇集《名流情史》主題曲

這是盧氏早年的作品，可惜恰恰遇佳藝電視台不支，這首歌也成了歌海遺珠，這歌詞中諸如「難以抵抗，空有憤怒」、「幾多倒模之後，偷偷暗自後悔」、「走錯咗一步，終生也在後悔」等句，有誰不會說，但用歌詞的形式表達，卻分外能把感情抒洩。

不過，盧國沾的哲理詞除具有此特點外，尚有一點其他詞人較少顯露的特徵——自白。可能盧國沾經歷的波折較多，故三位詞人中，以他的作品最多自我心聲的透露，又最易為人所發現。

24

最明顯的一首就是《小鳥高飛》了，詞云：

要創大業成大器，重未想過靠你，哪怕創傷倒地，……小鳥高飛！

人人曾替我擔憂，謠言滿天飛！

哪怕命運，落泊受挫，我何曾傷悲？

想起你嗰說話，自問心裡佩服你，一早睇見那危機！

可惜我有悔恨，重未想過放棄。

日後若遇到我，我都仲係笑微微。

詞中既有哲理的成分，也有勵志的成分，看成一首普通的勵志歌也不錯。

不過，盧國沾也承認這首是他以「小鳥」自比的，也不諱言歌詞的背景就是跳槽佳視後「要創大業成大器」的那段日子。以後，他的詞作中也不乏自我心聲的透露，例如最近他寫的《任意飛奔》中有句云：「無數歡呼，慶祝別人敗下陣，令你感到，世間也胡混。」所指何事，不須明言。（註：那是說及一九八〇年的時候，麗的電視因為播出的《大地恩情》收視理想，無綫臨時把只播了十五集的《輪流傳》調到周六播放，播至第廿二集決定腰斬。麗的中

人視此為極大勝利，得意忘形，在熒幕前表露無遺。）

「情」歌方面，他的佳作也很多，不讓鄭、黃二人專美。寫情歌，尤其是愛情的歌，盧國沾有他的八字真言：「常常見面，心靈溝通」。由他寫的《七月雨中》、《願君心記取》、《殘夢》、《雪中情》、《紫水晶》以及近期的《找不着藉口》、《IQ成熟時》等等，都可以看出是由這八個字正反兩面去取材的。

至於愛情以外的情歌，如描述友情與親情的歌，數量相對較少；記憶中，能數得出的只有《何處覓知音》、《相對無言》、《搖籃曲》、《父子情深》、《孩子，不要難過》等。思鄉之情的歌，也僅有去年的《金山夢》、《大地恩情》、《第二故鄉》較受注意；畢竟這類題材都很少在粵語歌中出現。照理愛情也是情，親情、友情、思鄉之情也是情，不該厚此薄彼，但願詞人能兼及愛情以外的情歌。

如果注意到盧氏大部分的成功作品都是電視主題曲及插曲，對他的作詞本領會更佩服。在此也認識到，電視歌原來也有鞭策、鍛煉詞人的作用；有時甚至讓詞人接觸他們從沒寫過的題材，因而豐富了他們的寫作經驗。

盧國沾最近為麗的《武俠帝女花》寫了一首主題曲及四首插曲，但這些

作品未必每一首都受歡迎。若不善忘，他已是第二次寫《帝女花》了。

「並蒂花攜手，鳳台附薦三叩首⋯⋯」這首羅文及汪明荃合唱的《帝女花》主題曲相信還有人記得吧，這是無綫《民間傳奇》之「帝女花」的主題曲，之外尚有九首插曲。

他在無綫的這段期間，也寫了很多這種類似歌劇形式的歌詞，如《梁山伯與祝英台》主題曲及七首插曲、《江山美人》主題曲及六首插曲、《逼上梁山》主題曲及六首插曲等，都極見其斐然之文采。可惜除了主題曲與個別的插曲外，全部都被大眾遺忘了。不過，如果想到這是盧國沾打好寫詞基礎的難得機會，就不用替他感嘆了。這也恰似北宋初年的花間派的詞，同樣是受命填詞，無流傳的價值，但正好是後來宋詞大盛的先兆。

（按：這篇文章，刊於一九八一年八月十九日《香港商報》「娛樂天地版」的「知音集」專欄，是以筆名李謨如發表的。）

二、細說盧國沾詞（一九八六年）

這篇「細說盧國沾詞」，原發表於「唱足十三年」，這是自一九八六年起在《文匯報》所寫的連載專欄，是從第二二五回連載至二九七回。現在只是稍作整理，加一點註釋，但並沒有添加盧國沾後來的作品進去。

● **欲掣鯨魚碧海中**

杜甫《戲為六絕句》的第四首云：「才力應難跨數公，凡今誰是出群雄？或看翡翠蘭苕上，未掣鯨魚碧海中。」以「欲掣鯨魚碧海中」來形容盧國沾在粵語歌詞方面的表現，可謂恰當不過。

錢謙益的《讀杜二箋》中云：「鯨魚碧海，則所謂『渾涵汪洋，千彙萬狀』，兼古人而有之者也。亦退之所謂橫空盤硬，妥貼排奡，垠崖崩豁，乾坤

雷破者也。」

自一九七四年以來湧現出來的詞壇「三角碼頭」，盧國沾是最遲出道的一位，他一九七五年才開始寫粵語歌詞，《田園春夢》是他的處男作，也是他的成名作（註：《田園春夢》是電視劇《巫山盟》的插曲，其實這部劇集的主題曲也是盧國沾寫的，而且還是由他先寫出歌詞，再讓顧嘉煇譜曲。至於《田園春夢》，則是先曲後詞的），然而時至今日，他儼然有凌駕眾詞人之上，成為一大家之勢。

早就有人看出，黃、鄭、盧三人之中，以盧國沾的粵語歌詞最具感情投入，無論是天馬行空式的《陸小鳳》、狂傲不羈的《天蠶變》、對世情凄涼肯定的《戲劇人生》、情深如癡的《殘夢》、充滿鄉土情懷的《大地恩情》等等，無一不是見熱血、見性情之作。

從他在專欄中的自述可知，自從開始寫粵語歌詞之後，一直不甘心只寫「情歌」，到他薄有名氣之時，就開始有所行動，交四首詞給唱片公司，照例三首情歌、一首其他，逼唱片公司吞下一首「非情歌」。

一九八三年的時候，盧國沾已是詞壇「老」手了，不過，他那不屑老走一條路的性格，令他豁着勁兒闖「非情歌」的新路向，到處藉自己的名聲與專

欄陣地向唱片公司鼓吹「非情歌」。而到了這個時期的盧國沾，才是其粵語歌詞創作的成熟期，從作品的構思到片言隻字的提煉，往往都是匠心獨運的。

所謂橫空盤硬、妥貼排奡、垠崖崩豁、乾坤雷硠、渾涵汪洋、千彙萬狀，用以來形容盧國沾的粵語歌詞佳作，絕不嫌過分。事實上，有時欣賞盧國沾的精彩歌詞，確實感到他是個捕鯨手，心深力大，不掣鯨魚於碧海中誓不歸。

所謂「風格即人」，記起元好問《論詩三十首》中有一首云：「有情芍藥含春淚，無力薔薇臥晚枝。拈出退之山石句，始知渠是女郎詩。」是嫌秦少游風雲氣少、兒女情多，只是如秦少游只知終日流連紅牙唱酒邊之輩，要他寫些風雲詞章，也只能是些虛有其表、有肉而無骨之作而已。

盧國沾能成為粵語歌詞的捕鯨手，自然也與他的個性、才氣、雄心、經歷有關。

論個性，他是個性情中人，正是「登山則情滿於山，觀海則情溢於海」、「遵四時以嘆逝，瞻萬物而思紛，悲落葉於勁秋，喜柔條於芳春，心懍懍以懷霜，志眇眇而臨雲」。

論才氣，畢業於中文大學聯合書院中文系的盧國沾，與黃霑可謂難分軒輊。

論雄心，盧國沾是個永不安於跟在別人後面走的傢伙，是個總要找新挑戰來考驗自己的鬥士，所謂「可上九天攬月，可下五洋捉鱉」。

論經歷，他十年的人生旅途，相信所感受到的比普通人二、三十年的人生旅途還要多姿多采。他十多年來無時無刻不是身兼數職的，報章、雜誌、電視、電台、電影、廣告、貿易、填詞都幹過，其間有無數的失敗、打擊、無數的成功、歡騰；見過死神，叩過佛寺，闖過歡場，異國浪遊數十遍。填詞中人，也只有盧國沾在無綫、佳視、麗的（而今的亞視）三家架構截然不同的電視台裡幹過事，親歷佳視的興亡也親歷電視台之間瞬息萬變的驚濤暗湧，有若八方風雨會中州。

這些猝然而來無可防範的衝擊，對一個性情中人來說，不把這些感受即時揮灑出去，是會憋死的。也許，黃霑遇上這情形可以用「三字經」解決；如果是鄭國江則會以理性強行克制、昇華；至於盧國沾，最佳方法莫如揮灑成文字，況且當年他經常要寫歌詞，自然是因利乘便。然而，盧國沾也很瀟灑，不管悲喜，在歌詞中發洩了就像過去了，永不記心上，也絕少留底稿，這從其專欄中的自述可得知。

31

● 《民間傳奇》歌曲是盧詞練習期

需要清楚的是，盧國沾的歌詞作品，不是一開始就那麼好的，他也是經過一番鍛煉，從稚嫩不成熟到成熟，到自成一家。與黃霑、鄭國江不同的是，黃、鄭二人的鍛煉期的作品我們未必能欣賞到，而盧國沾的練習之作，卻幾乎全部都曾「出街」。因為當年他在無綫任職，從第一首起寫的都是電視歌，縱使只是練習之作，也要登上熒幕；況且，他的練習之作，水準也不見得就很低。

一九七六至一九七七年間，無綫有個《民間傳奇》的戲劇節目，劇中經常加插歌曲，而好些都是盧國沾寫的。除了《董小宛》是他與黃霑各寫幾首外，這兩年間《民間傳奇》劇集中的《西廂記》、《寶蓮燈》、《帝女花》、《梁山伯與祝英台》、《金玉奴》、《江山美人》等的劇目的主題曲和插曲，全由盧國沾包辦。

這批全是古裝劇，加上當時粵語歌初盛，所以歌詞還離不開傳統的剪紅刻翠，務求麗藻華章，這對新一代的填詞人如林振強、林敏驄而言，自然是可怕的夢魘，但對盧國沾來說卻並非難事。這批歌詞也幾乎從沒有人提過、讚過（因為當時根本沒有人會去寫粵語歌曲的評論），除了一兩首主題曲和插曲

32

外，很快就被遺忘得一乾二淨。但筆者沒忘記，正是這批作品磨練了盧國沾的詞筆。

寧拋玉璽碎棟樑，多情如我情絲百丈長，
兩心傾仰，……
夜月初上，儷影雙雙，鴛鴦結合情蕩漾，
落戶閉窗垂羅帳，共把素願償。

——《江山美人》主題曲　曲：關聖佑　唱：鄭少秋

長哭淚灑我怨誰，陰陽長隔情心碎，
痛惜鴛侶，孤鳳慘逝去，……
寧拋玉璽血成渠，空留玉璽人失去。

——《江山美人》插曲

同一個曲譜，盧國沾要填上兩種完全不同的心境，不可謂不是鍛煉；而從「寧拋玉璽碎棟樑」的奇崛起句，已初步看出詞風凌厲的一端了。

33

記得更早一年的《事事未滿足》（無綫《書劍恩仇錄》插曲）中有一段

白欖：

所謂人心不足就蛇吞象，做咗神仙都未必滿足，

只怕天梯依然未搭起，牛頭馬面來將你捉，

落到地獄就想做閻王，做咗閻王又怕孤獨，

問君何所欲，問君幾時先至滿足。

模仿起民間的辛辣諷刺手法，盧國沾一點都沒給比下去，足見他是有才氣的。在沒有曲調的束縛下，文勢層層遞進、層層跌宕。

這個時期的盧國沾，做的其實也是詞匠的活兒，除了古裝劇的主題曲，他還寫了許多「納納集集」的外購電視劇的主題曲，或時裝劇主題曲。這批主題曲計有《Q太郎》、《乘風破浪》、《七海小英雄》、《無花果》、《女校男生》、《青春女探》、《猛龍特警隊》、《神鳳》、《鐵金剛》、《前程錦繡》、《父子情深》、《彩虹化身俠》等等。

34

● 這些詞，難以想像是盧國沾寫的

而今重看早年這批電視劇主題曲的歌詞，有些真是難以想像是出自盧國沾的手筆。例如：

我哋爸爸好爸爸，愛護全家不畏怕，
好爸爸愛惜子女令人頌敬他，好爸爸真正好爸爸好爸爸。

——《父子情深》主題曲　曲：顧嘉煇　唱：張德蘭

人人話真心鍾意他，人人話真心鍾意咁先開心啦，……
唔同常人有頭髮，剩係生出三個叉，
Q太郎Q太郎有你有有怕。

——《Q太郎》主題曲　曲：顧嘉煇　唱：張德蘭

神鳳震驚四方，神鳳震驚遠近，

萬里稱雄，雲起風動，人間有神鳳。

——《神鳳》主題曲　曲：黃霑　唱：徐小鳳

前程盡願望，自命百煉鋼，

淚下抹乾，敢抵抗高山，攀過望遠方。

——《前程錦繡》主題曲　曲：小椋佳　唱：羅文

這些歌詞，有些是不倫不類的兒童歌，有些是承襲陳寶珠《女殺手》的舊式的寫法；而像《前程錦繡》，則是因為技巧未純熟，以致分句不清、省略不當。當年，「敢抵抗高山」成了出名的病句。（註：盧國沾原意是「淚下抹乾，敢抵抗，高山攀過望遠方」，這從韻腳即可得知。）完全可以感覺得到，當時的盧國沾，寫較麗藻華章的文言歌詞，比寫白話的歌詞來得有把握，就連當時亦屬文言派的葉紹德，寫白話的歌詞也比他優勝。且看二人同用一曲譜填的兩首作品：

龍咁威特種警衛，威猛我真勇毅，

龍咁威唔怕毒計，掃蕩奸狡惡毒鬼。

我衝破陷阱，我實際係最威，

我衝破萬難，我一於發威。

龍咁威特種警衛，威猛我真勇毅，

龍咁威唔怕毒計，鏟惡毒的確係威。

—— 《猛龍特警隊》主題曲　曲：菊池俊輔　詞：盧國沾

特警隊皆精銳，鼠輩聞風恐懼，

全面突擊罪惡，消滅集團敗類。

奮身撲滅強盜，奉命晝夜去追，

永把正義維護，特警猛龍隊，

入魔宮探虎穴，險惡全不畏懼，

臨難誓不倖免，出生入死去。

—— 《猛龍特警隊》主題曲　曲：菊池俊輔　詞：葉紹德

很相信盧國沾那首《猛龍特警隊》是趕出來的，於是有字就塞，連「我實際係最威」、「我一於發威」這些俗得幾乎不可耐的字句都塞進去，而且由頭到尾不斷的「威」，恍似手頭無可用之一將一兵。故此，寫此詞時的盧國沾，是廣東人說的「發茅」而不是「發威」。至於葉紹德那首，內容較豐富，用字造句也平順，只是兩首歌詞都是很老套的寫法，沒有可觀之處。

拿起當年的唱片，要不是歌詞上明明白白印着「填詞：盧國沾」，真不敢相信那些歌詞竟是他的作品。且先看看這些歌詞的歌名：《女人呢樣嘢》、《個都話愛》、《走得快好世界》、《啲銀仔好手緊》、《油脂熱潮》、《三歲仔》、《考車牌》。這樣的歌名，完全是許冠傑、黎彼得那種鬼馬寫實歌的格局，而事實上它們也是這類貨色：

女人女人統領天下無疑問……
幾多好漢一見佢就暈，女人風韻一向最迷人，
你服我服要服女人。

——電影《女人呢樣嘢》主題曲　曲：顧嘉煇　唱：鄭錦昌

叫《快樂是無知》的歌詞：

且看一九七七年還是徐小鳳唱《神鳳》的時代，盧國沾便為她寫了一首

● 《殺手神槍》、《蝴蝶夢》——盧氏哲理詞里程碑

心了。

他也可以做到。但是盧國沾很快就騰飛而起，脫掉匠氣的困障，見出他的匠

這些歌詞，只是說明盧國沾也經過「詞匠」的階段，鄭國江能做到的，

——《油脂熱潮》　原曲：*One Way Ticket*　唱：張國榮

我嘅扮相，標準油脂仔。

鬆身嘅衫，咁先正規；揸起隻梳，梳畀你睇，

——《啲銀仔好手緊》　曲：未詳　唱：羅樺

啲銀仔好手緊好冇癮，冇粒臣畀一蚊確係笨。

樣樣事我都可以忍，冇散銀我找認真不忿……

實在係冇乜散銀，日日冇銀仔去找錢畀人，

翻過生命海洋，也難找到自己，人生無窮快樂，不知埋在哪裡？⋯⋯

找尋了一輩子，快樂就是無知！快樂就是無知！

—— 《快樂是無知》　曲：顧嘉煇

由於是國語詞，比較易於發揮，但像「快樂就是無知」這種頓悟式的奇警句子，又比「寧拋玉璽碎棟樑」更進一步，更有個人的宇宙感，雖不敢斷定這是盧國沾哲理歌的發端，相信也庶幾近矣。

再看他寫的《心有千千結》：

網着了千千哀愁，心有千千結緊扣，

一扣心裡已懷千千憂，千扣也得接受。

—— 電視劇《心有千千結》主題曲　曲：顧嘉煇　唱：鍾玲玲、石修

從「結」字遐想，借題發揮，完全不同於《猛龍特警隊》的急就章，也感到他開始掌握填寫粵語歌詞的竅門，漸能得心應手，要在某段旋律表達甚麼，就一定能表達得到。

40

這個時期，盧國沾的《逼上梁山》、《殺手神槍》、《蝴蝶夢》應是他寫出個人風格以及技巧逐漸成熟的階段的里程碑。尤其是後兩首，因為《逼上梁山》仍是文言的，而後兩首卻是白話的。

一息間，變幻無定，願我一息間，失去無形。
從無蹤跡可認，誰願以死揚名？
殘留石碑一塊，無名沒姓。
一息間，變幻無定，願我一息間，失去無形。
何來生死宿命？誰願了解內情？
繁華夢醒相嘆，人生無情。

—— 電視劇《殺手·神槍·蝴蝶夢》主題曲

曲：顧嘉煇　唱：李振輝

霧，飄到又消散，再回頭，已盡瀰漫。
不知道要用何字眼，寫出幽怨浩嘆。
夢，剛到又消散，再回頭，我亦疑幻。

不知道要用何字眼，寫遍世情變幻。

蝶飛撲在花間，轉眼已是零落孤單，

變幻有快有慢，只要你一朝習慣。

霧，飄散在一旦，再回頭，有着期限。

不知道要用何字眼，寫遍世情荒誕。

—— 電視劇《殺手·神槍·蝴蝶夢》主題曲

曲：顧嘉煇　唱：陳秋霞

這兩首都是電視劇《殺手·神槍·蝴蝶夢》的主題曲，李振輝唱的一首名叫《殺手神槍》，陳秋霞唱那首叫《蝴蝶夢》。在這兩首白話歌詞中，盧國沾淩厲的詞風已可以得到發揮，而他寫哲理詞的長處也可從中發現端倪。以「殘留石碑一塊，無名沒姓」寫殺手生涯的可憐，可謂一針見血，有點「醉臥沙場君莫笑，古來征戰幾人回」的味道。

有詞評人指出盧國沾愛用逼問法，又愛用「誰」字，而今從這早期的《殺手神槍》中的「誰願以死揚名？」「何來生死宿命？」「誰願了解內情？」等句，就可以得到再一次的證實。

在《蝴蝶夢》中，盧國沾充分利用「霧」、「夢」兩個本來已令人有迷離感的字眼，只稍加有限文字的點染，那份迷離感就更加厲害了，足見詞人頗懂借力之法。詞中屢次出現「不知道要用何字眼，寫遍／寫出……」好像是盧國沾預感自己將要寫一大批人生哲理、世情冷暖的歌似的。世事有時也真是巧得很。

可以肯定，黃霑的《問我》、《家變》帶動了當年的哲理歌潮流，但躬逢其盛的盧國沾卻把這種歌帶到頂峰，成熟的技巧加上深刻的人生體驗，還可感受到當中有心跳有呼吸。

● 哲理詞中多自我心聲

從一九七七年起，《醉眼看世界》、《每當變幻時》、《明日話今天》、《面對得失》、《變色龍》、《每一個段落》、《成敗轉頭空》、《名流情史》以至一九八〇年的《戲劇人生》，盧國沾儼然成了哲理歌的聖手，而且也不斷顯出他與黃霑、鄭國江不同的特徵──作品中頗多自我心聲的透露，看他的詞作幾乎可以得知其近期的心情，或是對某些事情的態度、立場。

也有人懷疑，認為黃、鄭、盧三人之中，盧國沾的詞透露最多自我心聲，

是因為他長年在報刊雜誌上有專欄，而在專欄中又愛提這詞在甚麼情況寫的，

那首詞又是因為某事有感而發，於是就產生了這樣的感覺。其實，填詞人往

往都不自覺把眼前的感受流露在歌詞作品之中，筆者不信黃霑和鄭國江沒有，

只是黃霑很少在專欄中提及自己歌詞的創作背景，鄭國江就更缺乏專欄去提

（註：但鄭國江也曾寫專欄，如在《唱片騎師週報》寫的「樂田筆耕」），於

是造成好像盧國沾的詞作最多自我心聲的透露。

此言也有一定的道理。但筆者也相信，的確是盧國沾太多透露自我心聲

的詞，於是有時不必勞煩他來提醒，你也可以發現一兩首。譬如這一首：

任意飛奔，幻想半途遇幸運，

但那憂困，暗中已移近，

路有阻隔，不要尋小徑，清楚路向，不用疑問。

無數歡呼，慶祝別人敗下陣，

令你相信，世間也胡混。

若你清醒，不要蹈覆轍，一朝踏錯，他日遺恨。

44

無數哭聲，未知是仇或恨，

後悔嗟嘆，嘆息太愚笨。

若你當初，真正能清醒，當初就會，肯做凡人。

—— 《任意飛奔》　曲：顧嘉煇　唱：薰妮

這《任意飛奔》歌詞中的「無數歡呼，慶祝別人敗下陣，令你相信，世間也胡混」指的乃是一九八〇年九月左右的一件事，當時麗的劇集《大地恩情》播出後，無綫方面感到壓力，自感與《大地恩情》同一時間播映的《輪流傳》收視受挫，於是播不了幾集便腰斬。麗的方面聞得消息，竟即時在熒幕上宣佈：「《大地恩情》以狂風掃落葉的姿態，將《輪流傳》連根拔起！」一副小人得志的囂張嘴臉。

薰妮這首歌是一九八一年上半年灌錄的，距事發日子很近，時間上是吻合的。

● 表現哲思手法如一劍封喉

故此，說盧國沾透露自我心聲的作品數量比黃霑、鄭國江來得多，還是錯不到哪裡去的。再者，自我心聲只是感情投入的一種表現，而感情投入才足以令作品有永恆的生命和感人的力量。盧國沾寫出了大家都感受到但未必說得出來的人生經驗和道理：

人生幾許失意，何必偏偏選中我？

——無綫電視劇《小李飛刀》主題曲　曲：顧嘉煇　唱：羅文

光輝一刹不須永久，只爭鋒頭。……
誰能夠一劍得手，不再依戀，轉身退後？

——佳視電視劇《流星蝴蝶劍》主題曲
曲：張志雲（即顧嘉煇）　唱：鄭寶雯

無數扮相，扮成真真假假，

人面常換，換來串串淚下。

如你扮我，我扮邊一個你？

———佳視電視劇《金刀情俠》主題曲　曲：張志雲　唱：黃韻詩

夢如人生，試問誰能料，石頭他朝成翡翠。

逝去了的都已逝去，……

懷緬過去常陶醉，一半樂事，一半令人流淚。……

———《每當變幻時》　原曲：《月光小夜曲》　唱：薰妮

難以抵抗，空有憤怒。

一生幾多悲劇，邊一個做預告？……

無數改變，邊個塑造？

幾多倒模之後，偷偷暗自後悔。

———佳視電視劇《名流情史》主題曲　唱：黃思雯

就算甘願平淡過一生，或者遲早心中有悔，

有日我欲語無言，那現實何嘗改變。

——麗的電視劇《變色龍》主題曲　曲：黎小田　唱：關正傑

上舉幾個例子，只佔盧國沾哲理詞佳作的一個很小的數量，從中可見到一種特色——語言蒼勁奔放、不假雕琢，都是藉着感情噴薄而出，令人直接感受到感情的激烈掙扎。「人生幾許失意，何必偏偏選中我？」沒有難懂的字，沒有複雜的技巧，但那種心情——幾經打擊，明知無法逃避又極想逃避以期令內心少點創痛的心情——已經躍然紙上，且獲得廣泛共鳴。

又如像「無數扮相，扮成真真假假，人面常換，換來串串淚下」、「有日我欲語無言，那現實何嘗改變」，這種在悲愴的深層中，蘊蓄着一股積極奮發，欲有所作為、有所成就的豪氣，每教我想起陳子昂的《登幽州台歌》……

前不見古人，後不見來者，

念天地之悠悠，獨愴然而涕下！

這樣的辭章，幾乎人人都給它打動，可又說不清楚它究竟好在哪裡，為甚

麼會給它打動；一般分析詩歌的招數，如情景交融、比喻、擬人之類全用不上，它的語言是那樣的枯槁，構思看上去是那麼平直，表現手法又是那麼直截了當，就像一位武林高手，不必虛晃甚麼招數，一出手就一劍封喉，殺對手一個措手不及。

● **何以「霸氣」強盛，如施鷹爪手？**

盧國沾有一類作品，悲愴氣較少，剛猛氣相對增多，而這種豪氣往往被視為霸氣：

獨自在山坡，高處未算高，……

雖知此山頭，猛虎滿佈，

膽小非英雄，決不願停步，……

一生稱英雄，永不信命數，經得起波濤，更感自傲，……

讓我攀險峰，再與天比高！

——麗的電視劇《天蠶變》主題曲　曲：黎小田　唱：關正傑

朝辭磨劍石，不加顧慮，

輕提我寶劍，飛身再跨千里駒。……

天邊有星，伸手要採，哪怕極疲累；

遠近河嶽，請你記住，江山歸我取。

——麗的電視劇《天龍訣》主題曲　曲：黎小田　唱：關正傑

勝負存亡難道冥冥中早有命運落下聖旨，判了罪？

面對逆境，難道我會頹然後退？

名利，負累，傲氣一生竟多畏懼！

——麗的電視劇《大內群英》主題曲　曲：黎小田　唱：葉振棠

拚着活命，退是沒命，命運你休再偽作淚盈盈，

我哪可屈膝恭恭也敬敬，天生我志氣傲絕對不需你同情。

——麗的電視劇《浴血太平山》主題曲　曲：黎小田　唱：葉振棠

怎麼意思？一朝得到了權力就容易，

話風即有風動，話要雨亦當閑事！

一朝跌倒，身邊的你循例盡人事，

自己枉有真義，你皺着眼眉説我未可救治！

——麗的電視劇《大昏迷》主題曲　曲：黎小田　唱：關正傑

要再舉下去相信還可舉二、三十首。事實上，盧國沾的「霸氣」不但在武俠劇、奇情劇的主題曲中發現得到，很多時候在其他類型的歌曲題材中也發現得到。為甚麼盧國沾詞的「霸氣」是如此的盛呢？

盧國沾詞多「霸氣」，固然一如本節最初所指出的，與其個性、才氣、雄心有關，但更多時候是受環境的影響。他曾在《好時代》雜誌中透露寫《天蠶變》主題曲的背景：那時，佳視倒台不久，盧國沾又撑拐杖從軍（用他的口吻），重返廣播道加盟麗的。他初入麗的，只覺真有些像轉進山區的游擊陣地，當中也有不少佳視的舊同事，都被收歸列隊；而整個電視台，不管新兵舊兵，居然臉上都有一股抹不掉的仇……《天蠶變》的主題曲，就正是盧國沾自己的心境以及當時麗的電視殺氣騰騰的氣氛的結合。

筆者也感到，就是盧國沾加盟麗的之後，人們才開始發現其字裡行間的

「霸氣」。世事往往如此，當未發現某人的特點時，就見到甚麼都不會想到這特點；當有人指出某人有某特點，人們又紛紛發覺，某人做任何事都有這個特點。盧國沾的性格本來就是大刺刺、硬繃繃的，加上詞中的「殺氣」，自然是「霸氣」得很。

到此筆者又想到一些比喻，假如鄭國江寫詞時落筆似耍太極拳，那麼黃霑就似耍詠春拳，而盧國沾則似鐵沙掌或鷹爪手了。

● **詞中的少年傲氣**

留意盧國沾所描摹的一些少年傲氣：

純情之中有衝勁，活像有片白牆，
我畫交叉，我畫圓形，不需要誰欣賞！

—— 《白牆》　曲、唱：曾路得

曾恨我自己，從未似自己，

為了他人喜歡，極勉強亦應承。

有時我只求，冷漠似星，冷然吐光芒，也濁也清。

—— 《星語》　原曲：All Kinds of Everything　唱：余安安

三千年來歪風氣，埋沒咗真理。

幾多規矩老問題，由父母轉畀你，

青春常常遭幽禁，使你無心機。

數不清古老藩籬，磨盡世間朝氣，

—— 《應該有自由》　原曲：《我家在哪裡》

曲：劉家昌　唱：區瑞強

我是立刻起步？還是要小心等待？

還是要迅速起程，管他中途遇到些災害？

前路有人擺出霸氣，多麼教人氣憤，

但有多人充當打手，在喝采！

—— 《激流》　曲：Lalo Schifrin　唱：區瑞強

圍困我身邊是世間每一人，向我諸多挑引，
你知我是誰，休再費心神，只會令我激憤。
——《趁此少年時》（「撲滅罪行運動」主題曲） 曲：歷風 唱：區瑞強

在這批寫少年傲氣的詞中，有時那種大剌剌、硬繃繃的態度，也很難説沒有盧國沾自己的影子，尤其像《激流》中的「擺出霸氣」、「充當打手」等語句，很難想像會出自鄭國江的手筆，黃霑也可能會，但常止於辛辣。最突出的是連為政府機構寫運動宣傳歌，也依然在詞中流露出那種「霸氣」：「你知我是誰，休再費心神」，語帶警告、訓斥。

上述這批作品都是一九七九至一九八二年間寫的，正是盧國沾在麗的任職的日子，「霸氣」當然重；但自此之後，這「霸氣」就從未消失，相對來説是弱了而已。且看一九八五年的《恕難從命》：

成日提示我應該那樣做，你設計令我依葫蘆。……
讓我闖闖，考考我實力，他朝歸家會認路。……
願憑自信心，拿着信心做戰刀。

—— 《怨難從命》 曲：蔡國權 唱：張學友

一個「戰」字，就知道「霸氣」猶在了。

● 哲理詞代表作 《戲劇人生》

在哲理歌詞之中，有不少應該是詞人對人生的體悟和見解，對盧國沾來說尤其如此，如他寫的《面對得失》：

人哋責罵擺對耳朵入牆，任佢點講把佢原諒。……
面對得失等於冇事一樣，人哋得獎輕輕鼓吓掌，
人哋挫敗不必為他苦惱……十五初一照例月明亮。

—— 《面對得失》 曲：譚裕明 唱：周玉玲

這種「也無風雨也無晴」的曠達態度，只能是詞人心中的理想，也是經歷世事多了，發覺如果能以這種態度面對得失及批評，才不致令自己煩惱。

前文提過盧國沾為徐小鳳寫的《快樂是無知》的國語詞，他其實也曾替

關正傑填過一首《平凡亦快樂》：

平平凡凡容易過，特殊分子痛苦多，

時時常常戒備，已無奈何。……

平凡度過，我感到快樂，無謂理邊個點睇我，

要以自由換特殊，等於無自我。

—— 《平凡亦快樂》　曲：C. Putman　唱：關正傑

無知是快樂，也許是反話；但平凡亦快樂，卻是許多體驗過「高處不勝寒」的人的共同體悟，於是會以平凡心來面對得失。其實，盧國沾也為黃思雯寫過一首《人到無求多寫意》。

《灘江曲》的副歌：「也許理想正是這樣，也許到底終會失望，每一個美麗旅程，間中也覓到夢中一切虛有幻象！」（電視劇《馬可孛羅》主題曲，曲：Ennio Morricone、唱：陳美齡）更於踏實的世態中忽然悟到人世的虛幻迷離，以出世的情思慰解入世的愁困，此時此刻，便釋「霸氣」於無形了。

而《戲劇人生》可以說是盧國沾哲理歌詞之中的代表作：

願望，常自失落，誰人明白你心境寂寞。

眼淚灑不盡，世事難得公允定厚薄。

盡力，毋問收穫，誰人能做到甘於淡泊。

美夢會消逝，戲劇人生終有日閉幕！

快樂時，要快樂，等到落幕人盡寥落。

醉下來，休醒覺，美麗回憶失去便難尋獲。

你今天，當主角，何妨忘掉醉中的承諾！

—— 《戲劇人生》 （麗的電視劇《浮生六劫》插曲）

曲：黎小田　唱：葉振棠

當年，許多人聽到「快樂時，要快樂，等到落幕人盡寥落。醉下來，休醒覺，美麗回憶失去便難尋獲」，便咬定作品的思想意識披上了頹廢的色彩，其實這樣看便忽略了盧國沾在詞意上更深一層的境界。在這首詞中，感情基調固然是百般無奈和慨嘆，然而當中還有「世事難得公允定厚薄」的不平之鳴，以及「誰人能做到甘於淡泊」的追求式的掙扎；而「快樂時，要快樂，等到落

57

幕人盡寥落」，何嘗不是人生中另一種肯定？

與其說這首詞思想近於羅隱的「今朝有酒今朝醉，明日愁來明日愁」，筆者感到它更近於杜秋娘的「花開堪折直須折，莫待無花空折枝」。把握短暫的黃金日子，是對不斷經歷逆流的生命一個最確切的認同，其本質是不同於儒夫式的認命和逃避。

「快樂時，要快樂，等到落幕人盡寥落」的確是在肯定快樂，然而這位肯定者本身真的到了幕落人盡的時刻，他本身卻未必真正是快樂的，也不曾珍惜和享受過「快樂時」的快樂，那股無奈嗟嘆，正是由此透出。然而，無論如何，肯定把握短暫的黃金日子，便已有及時努力的積極性在。

《戲劇人生》的心理刻劃曲折入微、絲絲入扣，與黃霑的《忘盡心中情》可謂有異曲同工之妙，而兩首詞同樣由葉振棠主唱。

● 幾首受忽略的盧國沾哲理詞

盧國沾的哲理歌詞，也有為數不少的一批是遭人忽略了的。然而，這並非作品本身質素不佳，而是人們追逐於金曲銀曲、勁歌猛歌之中，忘記了在清

冷的一隅，也有另一種動人的歌調。

這裡且介紹幾首教人忽略的盧國沾人生哲理歌詞，也許連他也忘了自己

曾經寫過這樣的作品：

自感知心每日少，自卑身世多劫運，

人企高山遠望，常見世事盡胡混！……

從未怕單刀上陣，憑你知遇先有今日，如今天下聲威震。

回望過去笑命運常弄人，留下腳印，雪地上鴻雁分。

問荊軻易水歌唱，有幾多知音人？同聲一嘆。

自感知心每日少，自卑身世多劫運，

共你杯酒暢聚，回首當年風韻。

—— 《知心每日少》（佳視劇集《流星蝴蝶劍》插曲）

曲：于粦　唱：盧國雄

這是盧國沾一九七八年的作品，詞意還比較淡樸，但那份「斷六親」的

感覺還是很強烈的，尤其荊軻易水送別的場面也拉過來作映襯，就更有一份風

蕭蕭水茫茫的孤單感覺。

這詞似乎也是盧國沾別有弦外之音之作。他曾在文章中憶述，當年離無綫投佳視時，曾發現不同的媒介裡，俱有無綫的擁躉，不管是觀眾、記者還是編輯，都曾對他辱罵，無綫也對他杯葛，就連一些唱片公司，也都不敢找他寫詞（所以心水清的讀者會發現，那時期某一兩間唱片公司的盧國沾詞是分外地多）。他曾形容這種感受是眾叛親離。

詞中有「憑你知遇先有今日」這個「你」字，筆者感到該與《小鳥高飛》中「想起你嘅說話，自問心裡佩服你」中的「你」是同一個人。

朋友願你不必太傷心，有酒你亦無謂再飲，

杯裡留下悲痛及眼淚，只會對你摧殘更甚！

朋友，人生寄生於世，誰沒有一點傷感？

朋友願你不必太傷心，有酒你亦無謂再斟，

做人無論一再掉眼淚，不要放棄生存責任。

朋友，人類寄生於世，面對苦痛要自禁。

潮退退到最後必須歸來，洶湧的波濤必有上落，

60

在那水中央想去登彼岸，那念頭深刻我心。

塵世到處變幻，適者生存，

水浸眼眉必須閉目，不必嘆息，不必傷感，苦惱不要自尋。

—— 《有酒你無謂再飲》 曲：未詳 唱：袁麗嬋

這首歌詞是一九七九年發表的，正是人生哲理歌最盛行的時候。這首詞採取勸朋友的方式寫，說理味道重是自然的事；不過，副歌中的「潮退退到最後必須歸來」以及「水浸眼眉必須閉目」兩個比喻卻很生動形象，前者教筆者想到李龍基主唱的《人生曲》（詞：鄭國江）：「人生的苦與樂，像那月的虧與盈……人間的福與禍，像那天的陰與晴……」都是說出人生總是順流逆流交替，何必在逆流時一蹶不振、自暴自棄。而用「水浸眼眉必須閉目」來比喻適者才能生存的道理，也很巧妙，因為水浸眼眉而不閉目，最受損傷就是眼睛，而眼睛是靈魂之窗，怎可以不閉目保護？同理，明知肝腸寸斷，還要把穿腸之酒灌下去，又豈是智者所為？值得一提的是，這首詞整首都押閉口的「金針」險韻，很有特色，也許亦因為這樣，副歌的韻位十分空疏。

抛開啲數字、科技名詞，不要再説政治，

加多啲正義共仁慈，然後試試，試一次。

點解世間咁多鍾意去爭諾貝爾？未見獎狀係去獎仁慈？

點解世間有乜邊次頒獎為正義？若有獎勵，由你開始。

人人為了爭多啲數字，或者大家搏命為名次，黐筋個黐！

──《正義與仁慈》 曲：曹榮臻 唱：李龍基

在盧國沾的人生哲理作品中，很少見到有這個品種，因為通常都是比較抽象地感慨人生，很少連「科技名詞」、「政治」這樣的字眼都寫進去。（註：還有就是他也較少用「真粵語」──即粵語口語來寫哲理詞。）

這首詞可謂是一刹那的思想火花的誌記，從漂亮的數字資料、炫人的種種科技名詞，詞人想到的是，正義與仁慈都淹沒在其中了，詞人為此而呼喊質問，也為此而乾脆罵句「黐筋個黐！」，以洩心頭憤鬱。

人生天天闖新里程，途中多小品，

文章輕輕寫歡樂時，還説到命運。

曾經埋怨許多的錯處，大家都一樣默記於心，

時光可惜不倒流，回首多腳印。

如今輕鬆的一個人，誰覺慶幸？

人生無數天真的過去，未乾只有淚痕。

如果可以讓我再一試，難以改寫數段變更。

如今千句萬句擦不去，留下記錄，來日也封塵。

攜手一起數星辰，明天不打緊，

人生應抓緊歡樂時忘記責任，

誰知明天應走的去向，願此際共享樂韻。

　　——《小品文》　曲：黎小田　唱：張德蘭

　　這詞是盧國沾一九八一年的作品，手法已開始嫻熟，而以小品文譬喻人生，又是一個奇崛的比喻。後一段中「如果可以讓我再一試，難以改寫數段變更。如今千句萬句擦不去，留下記錄，來日也封塵」，一方面認定即使可以再重新走過人生路，其中一些重要經歷也沒可能變改，另一方面又安慰自己雖然

不少錯處已被記下來，不能擦去，但總有封塵淡忘的一天。接着的「人生應抓緊歡樂時忘記責任」就跟《戲劇人生》的「快樂時，要快樂，等到落幕人盡寥落……何妨忘掉醉中的承諾」十分相似了。事實上，填詞人寫詞，作品一多，不免重重複複，盧國沾又怎能例外？有時，能於重複中注入一點新意或新的表達方法，已經很滿意，正是「略工感慨是名家」。

從「封塵」想到盧國沾的一首《塵》，借塵寫人世間煩惱的難以擺脫，又是一個很獨特的角度：

風為何勁吹滿地泥塵，難道這是冷風洩着恨？
天地泥塵常常在風裡撲，這，邊，那，邊，幾陣！
誰發覺，誰看見，塵是滿凡塵，
曾幾天，有幾天，或有天不接近，
還見到，還見到，塵面洗不清，
正為着，是凡塵，在凡塵。

塵世裡，塵世裡，人為風軟禁，

64

逃不得，怨不得，願你心不要恨！

煩過你，煩過我，煩盡世間蒼生，

我幸運，早看見，睇得真。

——《塵》　曲：桑原研郎　唱：甄妮

這詞總令筆者想起禪宗創始人慧能的佛偈：「菩提本無樹，明鏡亦非台，佛性常清淨，何處有塵埃。」以及另一弱得多的佛偈（由神秀所作）：「身是菩提樹，心如明鏡台，時時勤拂拭，莫使惹塵埃。」塵，常常被比喻為人世間煩惱的根源，也是污穢庸俗痛苦等等的代詞，而這些用法往往源於佛教理論。

在佛教中，塵有兩個意思，一是梵語 rajas 的意譯，是極微小的物質，也譯作微塵。二是梵語 visaya 的意譯，可譯為「境」或「境界」，也就是人們感官所認識和意識的對象，名為「六塵」，如色、聲、香、味等等。佛教認為這些「塵」或「境」對認識的主體能產生污染的作用。這些對象（塵）的各種組合構成不同的煩惱和世界現象，佛教通常將之喻為「塵勞」、「塵世」等。

不為塵世等現象所污染，也就是「一塵不染」。至於如何「一塵不染」，神秀認為應該「時時勤拂拭」，慧能卻認為塵世裡的色、聲、香、味等都是空

的，甚麼叫做「塵埃」呢！

盧國沾這首《塵》最末幾句「我幸運，早看見，睇得真」，似乎也難暗示

他體會到「佛性常清淨，何處有塵埃」的禪理。不過詞中除了「塵」，還寫到

「風」……「風為何勁吹滿地泥塵……天地泥塵常在風裡撲……塵世裡，人為風

軟禁。」這裡明顯是說，「塵」固然污染人心，但始作俑者還是「風」，是風揚

起塵，「煩過你，煩過我，煩盡世間蒼生」。這裡的「風」，也許是指煽風點火

的風、風言風語的風呢！當然，在萬物皆空的佛教眼光來看，「風」也是空的。

盧國沾在這首詞中用了許多排比和層遞的句組，對表現欲擺脫煩擾而實

在難擺脫的心情頗有效果，這一方面是音樂旋律結構提供的方便，另一方面

也是聲入心通吧！事實上，像「逃不得，怨不得，願你心不要恨！」「煩過你，

煩過我，煩盡世間蒼生」這些排比式的句組，確令語勢變得強而有力。

● **盧氏勵志歌常避免呼口號舉拳頭**

從文字技巧而想到，盧國沾的哲理歌詞，很多時候是如陳子昂的《登幽

州台歌》那樣不假雕琢、讓感情噴薄而出的；但是當他寫一些比較勵志的作

著名的如：

品，便喜歡用比喻或比較轉折的手法來寫。總之，避免直接的呼口號舉拳頭，

逢人問我他坐於哪裡，座位空空也無器具，
但他正端坐黃包車裡，這車叫夢想，是我的生趣。

——《夢想號黃包車》　曲：顧嘉煇　唱：甄妮

唐吉訶德、唐吉訶德，願他不感到孤獨，
像他一般，像他一般，我心堅決不畏縮，……
無論日後碰到得與失，決不再衡量結局，……
唐吉訶德闖風車那個笑話，我願去延續！

——《唐吉訶德》　曲：宋邐　唱：麥潔文

處處旭日與斜陽，照到我的心上，
微微汗裡，微微在笑，再前去，有月兒亮。
哪怕黑夜再前行，到處有星閃亮，……

人貴坦率相向彷彿皎潔新月上，

讓我坦蕩蕩，為我前程再奔千萬里路長。

—— 《讓我坦蕩蕩》（廉政公署豐盛人生主題曲）　曲、唱：鍾鎮濤

其實，盧國沾在這方面的處理，有時與林振強的處理方法是很相似的。

但無論如何，寫勵志歌很難避免不叫口號，就以上面所舉的三首歌詞來看，都有口號成分；又如他另一首早年的作品：「我有毅力和自信，重未想過靠你，我要去闖天地……哪怕創傷倒地，力向前衝，小鳥高飛……」（《小鳥高飛》）

除了「小鳥高飛」是比喻外，哪一句不是拳頭？哪一句不是口號？又如這一首：

從開始至今多考驗，使我步法常亂。

從開始至今多考驗，手裡利劍常斷。……

不可以，重複這怒叫聲，

自信他朝一柱擎天，沒法屈膝在苦困前，討厭加討厭。

—— 《傲骨》　曲、唱：譚詠麟

68

除了多一份沉鬱感外，也是頗多口號的。唯一特別之處是如《小鳥高飛》

和《傲骨》這樣的詞，多少有點盧國沾自己的心聲和影子在，這自然比黃霑的

《邁向新一天》或鄭國江的《莫再悲》多一點熱血。

反而，盧國沾部分較冷門的作品，於沉鬱中蘊藏着勵志的元素，才更堪稱

佳作。這裡試舉兩首：

是個夢，夢一樣，願它再延長，

去如風，來是風，還恨我未當細欣賞。

又再遇，遇海浪，怒海愛如狂，

對狂風，狂亂中，難辨興奮沮喪。

還沒細心推測，還是已經清楚，

還是我心已軟，還是沒有辦法反抗

沒寄望，沒奢望，但摸索前航，

向前奔，情愈深，隨着風向所向。

　　　　　　　──《夕陽之戀》　曲：陳永良　唱：葉德嫻

這歌詞好像是愛情歌曲，因為詞中有「怒海愛如狂」的句子；不過，盧國沾不是也如此寫過嗎：「心中所愛，使我插翼，傾我心力……且把失意，寫我履歷，寫出我漢子好本色！」（《心中所愛》，曲：鮑比達、唱：蔡楓華）所以，這個「愛」字未必是「愛情」的「愛」，更何況歌的標題叫做《夕陽之戀》，大可解作熱衷光和熱的追求，不會止息。所以，筆者大膽肯定，《夕陽之戀》其實是用比較曲折的手法寫成的勵志歌。事實上，他這樣寫雖然同樣提到風浪，但絕不感到是「不怕風，不怕浪，闖一闖」的陳腔濫調，更不覺拳頭口號這等東西存在。

泥一般的天色，正刮風沙，
去去去，我喜愛風沙翻吹。
狼一般的枯草，撲向風裡。
去去去，有天有地，萬里伴隨，
烈日為你照路，好比火炬；等到夜晚數數滿天星幾許，
欣賞駱駝盪着銅鈴節奏，
你共我高歌一曲，身心朗逸，沒有顧慮。

尋消失的足跡，細覽古趣，

去去去，去找個小村找清水，

泥的屋磚的屋，塌了一堆，

去去去，遠山有洞，洞裡再睡。

這裡是我的家，一屋家具，沙丘作檯，山壁作畫寫山水，

雖知旅途崎嶇，幸無怨懟，

你共我共赴遠道，雖千里路，共你結聚。

尋消失的足跡，細覽古趣，……

雖知旅途崎嶇，幸無怨懟，

你共我認定世上真的快樂，向苦中取。

——《沙漠之旅》 曲：T. Itoh / M. Omura　唱：葉振棠

《沙漠之旅》

這首《沙漠之旅》，泰半是寫景，但景中有情，一股毅然接受缺乏物質條件的艱苦生活的樂觀情懷，貫串着整首詞，而其能接受，自然是如詞末所點的題旨：「你共我認定世上真的快樂，向苦中取。」

歌詞一開始就勾勒出塞外的畫面：「泥一般的天色，正刮風沙……狼一般

的枯草，撲向風裡。」着筆不算工細，但聲色都俱備了，境界也很寬敞，當然了，「有天有地，萬里伴隨」嘛。在這樣的環境中，詞人再以深入細膩的筆觸，從各方面描寫「苦中作樂」的情況，只是實在描寫得太浪漫，簡直只覺其樂而不覺其苦，尤其「等到夜晚，數數滿天星幾許，欣賞駱駝繫着銅鈴節奏，你共我高歌一曲」、「這裡是我的家，一屋家具，沙丘作櫈，山壁作畫寫山水」兩段，那份浪漫十分強烈。然則，這《沙漠之旅》還是勵志歌。

● **寫情歌有八字訣：常常見面，心靈溝通**

盧國沾是哲理歌的聖手，然而，這位粵語歌詞中的捕鯨手，對於流行曲中最渴求的愛情歌曲，他一樣能以其擅於代入的感情，再現愛情路上種種波瀾浪濤的瞬時景觀，畫面雖是靜止的，但那波浪卻似要破紙洶湧而來似的。

在未談盧國沾的情歌佳構之前，且看他自己對情歌的態度又是怎樣的：

……常常覺得：寫愛情，感情要真。

「真」並非指寫詞人要「真」正遇上一段如此這般的愛情，才去

寫如此這般。「真」的意義，我個人覺得是：不要造作，不要呼口號。

五、六年來我起碼寫了六百首愛情歌詞，不「真」的很不少，但誠懇的也不少。對「愛情」，我是有一套頗為主觀並且堅定的看法。

我覺得愛情的最終目的是「常常見面，心靈溝通」這八個字。

「常常見面」有其悲喜劇情，初戀時經常約會，約會時有一方面不露臉，及至相愛至深時要暫且別離……諸如此類，都因「可以常常見面」、「不能常常見面」而產生許多喜悅及悲苦。

「心靈溝通」是達到真正相愛的地步。不能「溝通」，只能說是「結識」或「單戀」。而分手是常常為了「心靈不能溝通」引起的。

我寫《殘夢》、《雪中情》、《人在旅途灑淚時》、《相識也是緣分》等歌詞，都環繞這八個字的正反兩面去取材。《願君心記取》是我所有歌詞中，寫得最率直、最悲切的一首。

個人認為：愛情之最悲壯，在於愛上一個自己絕對不應該去愛的人。

另一方面，我喜歡捕捉愛情路上的一剎那感覺，不管是快樂的一剎或是悲哀的一剎，總之是未有結局的一剎那，我都喜歡寫，例如關

正傑的《是誰沉醉》。

「追悔」的更喜歡寫，我認為若有人因愛情而搞至一身傷痕，是人生最有成績的其中一次。

所以我從來都用「歌頌」的立場寫「愛情」，如果主人翁是受了傷在罵人，我雖是寫他罵人，也在歌頌他過去一段快樂。

（按：摘自一九八一年五月出版的《歌星與歌》第十期盧沾專欄。）

「常常見面，心靈溝通」這八個字，一語道破了情歌取材的訣竅，但有了這訣竅，未必就能寫出一首感人的情歌，再由於詞人作風不同，寫出來的愛情歌詞，風格也是千差萬別的。

● **喜以處境、獨白表現，又喜追求張力**

於盧國沾而言，他很少借仗「發電機」、「眼角會發電」、「熱力似火」之類的字眼來寫情歌（黃霑、鄭國江、林振強等卻經常這樣寫），很多時候他反

而喜歡通過詞中主角面對某處境的獨白或內心獨白來表現主角的愛恨。這寫法驟看好像很容易，但要寫得深刻卻一點不易，用字遣詞必須很準確，以達到字少意多，以點為線、以線寫面的效果。不過，盧國沾就是這樣捨易取難，有「發電一千伏」這樣容易着筆的方法不用，偏偏採用處境式或（內心）獨白式的寫法。

盧國沾的《找不着藉口》、《千百滋味》、《願你鑑諒》、《紫玉墜》、《陪你一起不是我》、《情若無花不結果》、《回來問你》等可謂這種寫法的代表作。也正是這種寫法，常常能把一些潛藏於內心深處的情緒呈現出來，表面上看來，是認命、是無奈，但欣賞者卻可以通過詞意感知到主角內心深處有許多掙扎，有許多不甘現狀癡想改變的渴望，於是在這拉扯之中造成張力，令欣賞者也感受到這份壓力。當然，這種寫法也不一定是情歌才合用，哲理歌如《戲劇人生》，不也是這種寫法嗎？

片刻快樂似不難求，片刻消逝卻感難受，
就在眼前一閃過，留下你我怨憤懷舊。

每篇往事怕數從頭，每幅景象似新還舊，

但是彼此不欺騙，這刻分手彼此也有恨憂。

現實既令我落淚時，更需要冷靜時候，

但是我願你鑑諒，原諒我原諒我不回頭！

痛苦故事上演已久，起初怎料那般長壽，

熱淚怕流也是流，兩者之中必須有個罷手。

——《願你鑑諒》（亞視電視劇《八美圖》主題曲）

曲：周啟生　唱：王雅文

這首《願你鑑諒》，知道的人比較少，但詞中那份激烈的無奈，可媲美《找不着藉口》、《情若無花不結果》等名作。

「片刻快樂似不難求，片刻消逝卻感難受」兩句劈空而來，似說理非說理，似訴說感受又非全屬感受，卻已使欣賞者有所觸動。事實上，若落在庸手，大概會先寫一番風花雪月，以景襯情，如「秋風起」、「殘紅亂舞」等等，但總不及這兩句噴薄而出的話撼人心弦。接着下去，依然不寫實景，卻帶出「每篇往事怕數從頭，每幅景象似新還舊」，感情一樣是蕩漾不休的，唱到「但是彼此不欺騙，這刻分手彼此也有恨憂」時，欣賞者則彷彿感受到主角內心處處

暗湧。

這好比《找不着藉口》的最後幾句：「來吧，講吧，無謂再等候。或者我愛得深，你找不着藉口。」那「來吧，講吧」，話語背後恍似已做好一切最壞的打算，承受天大的衝擊，這一刻，但覺氣氛好不凝重，誰料接下來說的是如此灑脫的話：「或者我愛得深，你找不着藉口。」完全沒有責怪之意，也不見呼天搶地，只是如舊的護愛，處處為對方設想，這份愛，豈同一般。

在其他幾首作品中也有類似的「力場」：

但我終於低頭背過面，又再潑息心火。

我想聽聽你解釋，問你記否當初？

此刻你無聲在此走過，攔住你是何後果？

——《情若無花不結果》　曲：周啟生　唱：張德蘭

何事到了這田地。難道要分離，才認識傷悲？

難道過於接近，沒法相敬如賓，變番良朋知己？

——《千百滋味》　曲：歷風　唱：鍾鎮濤

不管多麼使你驚愕，到這裡決不只是問句好！……

回來問你你可有悔意？真的堅決這麼做？

願你昨天的說話，純為了煩惱。

—— 《回來問你》　原曲：電影《一盤沒有下完的棋》主題曲

曲：五輪真弓　唱：張南雁

「攔住你是何後果？」，突如其來，彷彿女的真要攔住男的叱問一番；

「但我終於低頭背過面，又再潑息心火」，那種頓挫，叫人屏住了氣。

「難道過於接近，沒法相敬如賓，變番良朋知己？」在現實裡，這種心情，

既可奈，又無奈。

《回來問你》的情況好一點，至少女方認為還有希望挽回感情，她也正

是積極去挽回，但詞中仍滲透着一份張力。

《陪你一起不是我》和《紫玉墜》的故事性就更強了。

「男友結婚了，新娘不是我」這類型的故事，粵語歌也不只《陪你一起

不是我》一首，如鄭國江填過《在他的婚禮中》、潘源良填過《婚紗背後》，

不過以內心刻劃的工細而言，還是《陪你一起不是我》最優勝。

潘源良的《婚紗背後》那個女孩還可以「未想多講半句，惟恐怕會落淚」，但《陪你一起不是我》曲中那個女孩，卻豈止講半句這樣少，因而那份感情張力也顯得巨大得多。

「隨便說說，隨便說說，緣分多少講運氣，人海中，偏遇上，自然平凡無奇……」在無處躲閃之下，只有強作鎮定、強自安慰，以減輕內心的創痛，但多少也有點酸溜溜。

● 緊扣一件物件來寫的情歌

《紫玉墜》是女人知道男人變心後的決絕詞，歌詞借那女子的獨白勾勒場面以及故事情節的來龍去脈，文字頗是簡練，尤其精彩的是詞人由始至終緊扣「紫玉墜」這件東西來寫，不使它成為可有可無之物，這種不即不離，使結構十分完整。落入庸手，可能寫了幾句就把「紫玉墜」丟在一旁，在往後的詞句中它便無影無蹤。

不過，《紫玉墜》有一個嚴重的倒字，「曾令我懷疑它的真與訛」中的「訛」給倒成「餓」音。

像《紫玉墜》這樣的歌詞，緊扣一物件或某字眼來展開內容，在盧國沾的情歌作品中還有不少，如電視劇主題曲《洋蔥花》、《驟雨中的陽光》、《風箏》等，其他如《向日葵》、《蓮一朵》、《紫水晶》等也可列入這一類。

《洋蔥花》（亞視同名劇集主題曲）　曲：鍾肇峰　唱：柳影虹

面前是一個你，好像洋蔥一棵，包在你心裡又是甚麼，……
唯盼逐片撕下你以後，把世間謠言都攻破。
明知接近你偏惹淚，但我抹淚仍追隨，

──《驟雨中的陽光》（麗的同名劇集主題曲）

紅日半倚山背後，斜陽共我陪伴你，
即使有時驟雨下，可曾退避？……
最難受，驕陽下，幾陣雨，似眼淚，似傷悲。

《驟雨中的陽光》（麗的同名劇集主題曲）
曲：黎小田　唱：曾路得

又見那朵雲，投到天的心坎，

願我此時，能變風箏，

隨風飄去，默然記住了方向，高飛到天邊探白雲。……

但你似朵雲，未為線牽緊。

——《風箏》（《驟雨中的陽光》續集主題曲）

曲：黎小田　唱：曾路得

劇名是《洋葱花》，歌詞就把洋葱花比作一位既難摸透其心事又不好惹的男孩；劇名是《驟雨中的陽光》，歌詞就把驟雨比作情路上的小風浪，既切題，也來得很自然，但仍給人一種驚喜的感覺，因為實在想不到盧國沾是這樣寫。

《向日葵》是另一首以花喻人的歌：

誰留意向日葵已為誰人摘去，此際夕陽殘，……

容我懺悔往日自己如路客，更自慚時常對她冷淡，……

人在路上，我默然暗自瀏盼，那夕陽難如往昔燦爛，……

嬌美向日葵，仍然記在心間，最恨憐香者上路難。

——《向日葵》

曲：佐藤宗幸　唱：關正傑

這首詞，其實是典型的情歌，只是詞中把那女孩化成美麗的向日葵，使整個作品的意象更美，惜花人發覺自己未曾盡力惜花，所愛的花為他人摘去，是多麼的痛心、多麼的懊悔。這首《向日葵》只是淡淡的嘆喟，但蓄蘊的張力卻不小。

如果《向日葵》還是較唯情的話，以下這首《蓮一朵》就是比較現實的詠花情詞；而《蓮一朵》可謂比《向日葵》更冷門，壓根兒沒有ＤＪ播過、沒有人提過。

蓮一朵花帶淚滴，自傷身世孤寂。
未知他心中怎去想，他的說話竟帶壓力？
莫傷於身世在何地，泥濘難染蝕，
蓮紅在色素淡，顯見真正心跡。
蓮一朵花葉撲浪蝶，內心討厭之極。
或者他始終冇認識，把你折辱損你傲直。
請不必嗟怨此生，生也常吃力。
蓮原傲於冷逸，知他可會珍惜？

—— 《蓮一朵》 曲、唱：甄妮

這首詞的靈感相信是來自名句「出淤泥而不染」，但也有新的角度——雖然「出淤泥而不染」，卻被某些戴着有色眼鏡的人所不齒，他們看見蓮旁的污泥，就認定蓮是不值得尊重的壞東西，可以侮之辱之。歌詞中的「他」，正是這種人。

《蓮一朵》既是詠花也是詠人，當中蘊含一個其實極老套的現實愛情故事；另一方面，這首詞也可以看作勵志歌或哲理歌。詠物歌詞而能保有這樣多方面的聯想，可謂極品。

《紫水晶》雖然也能緊扣紫水晶來鋪排歌詞，但並未「物盡其用」，跟普通天長地久式的愛情詞沒有甚麼分別，所以論借物寫愛情的詞，《紫水晶》的成績並不高。再者，論天長地久式的愛情詞，《雪中情》也比《紫水晶》優勝很多倍。

看《雪中情》的歌詞，首段還不覺得甚麼，「與你情如白雪，永遠不染俗塵，謠傳常常是惡夢，不可心驚震」，普通的情歌也常有這樣的措詞；但接着的兩句「你看見雪花飄時，我這裡雪落更深」，卻可謂全詞的詞眼，它形象地

讓我們看到分隔兩地的鴛侶，各自苦苦思念對方，也各自為其眼前的困境感到惶惑的情景。當然，詞人也可直填「你苦我也苦」之類的語句，但這樣一來就味同嚼蠟了。有了這兩句，全詞可謂給救活了。

《紫水晶》就正是缺乏這種動人的意境，它只具有「與你情如白雪，永遠不染俗塵」這類誓言式的童話，並未經過真正的考驗，空有堅貞而不感其情濃情深。

《雪中情》的最末兩句是：「日後我回來，最好證實，原來真心愛未泯。」而盧國沾的《相逢有如夢中》、《紅着臉兒講多遍》，也是寫這種久別後重逢細訴的情景，都頗值得一提。

疏林過盡晚風，枯了小草老了壽松，

浮雲白了天空，初冬暮色已經變動，

幸而是信義常留，慶幸你不變初衷，

挽着手雙雙傾訴心事，啊，別了數載到今再重逢。

相逢有如夢中，不禁相擁笑抹淚容，

徐徐共挽雙手，初初大家兩手顫動。

又誰料你是個頑童，笑謔你走也匆匆，

笑問起怎麼相見灑淚，啊，為了我君愛心更濃。

—— 《相逢有如夢中》　曲：程滄亮　唱：薰妮

離開那天，匆匆訴別，我默向天許願。

如這一切，說是有緣，來日也須相見。……

此刻共你擁抱着，知道摯情未變。

你我淚也懸在臉，但人在笑盈盈。

共君悄聲，講出決定：以後在你身邊，

誰會想到，你在臉紅，我紅着臉兒講多遍。

—— 《紅着臉兒講多遍》　曲：吳智強　唱：張德蘭

晏幾道的《鷓鴣天》詞末云：「今宵賸把銀釭照，猶恐相逢是夢中。」盧國沾這首《相逢有如夢中》，歌名源出於此；不過，他把時空幾乎留在相逢後細訴的那一陣子，倒是個新考驗。事實上，晏幾道寫到「猶恐相逢是夢中」便戛然而止，讓欣賞者自己去想像二人相逢後細訴的情景，既含蓄又有餘味。

對這個考驗，盧國沾可沒有被考起，反而寫得很有情趣。最妙是當二人都正疑相逢在夢中，驚疑得兩手也震動的時候，「誰料你是個頑童，笑謔你走也匆匆」，在凝重中突來一點喜劇場面，是那麼的諧和，令人印象深刻。盧國沾在這裡可謂深得抑揚頓挫之妙。

「相逢有如夢中」句本宋詞，其實這歌首段的幾句描寫：「疏林過盡晚風，枯了小草老了壽松，浮雲白了天空……」也有點宋詞詞風。蔣捷的《一剪梅·舟過吳江》詞末云：「流光容易把人拋，紅了櫻桃，綠了芭蕉。」對比兩者，句法如出一轍。（註：《相逢有如夢中》的原曲，是台灣的校園民歌，乃是據宋詞的名作──柳永的《雨霖鈴》譜寫而成的。）

《紅着臉兒講多遍》把重逢的時刻寫得更情意甜蜜，相逢猶似初戀，兩人的臉都紅了，羞人答答的，那份情純真極了。

同樣是臉紅，盧國沾還有另一首《紅了我的臉》：

和你初相見，初相識紅了我的臉，
我已知心裡動了情，惟盼復見面。
和你初相見，我日夕情緒變幾變。

後悔竟不會問姓名，情意像風箏斷線。

分手的那天，口中雖講再見，

我在遲疑，應否流露愛念？

傻！我恨我傻！

每日也在埋怨幾千遍。我那天不會問聲你：何時何地重見？

——《紅了我的臉》　曲：黎小田　唱：關正傑

內容寫那種乍逢無復再遇的悵惘心情，這男孩也實在太害羞內向，一見

鍾情而無從追，真是痛苦啊！

類似的處境，還有陳麗斯主唱的中詞日曲《七月雨中》：

記得去年，雨中七月，……共我只因一把雨傘，

與你初相識，初相見，似夢中。……

曾共你度過夏季，秋天一聲再見，與你始終不再見，

我有癡心，常搖動，

如童話仙侶故事，你回來時騎白馬，我亦明瞭，這希望，漸漸已化空。

87

又雨又白馬，浪漫極了，跟鄭國江的《五月荷花》、《偶遇》各有千秋，卻又相去不遠，大概這種邂逅的浪漫本來就無大變化。

● 意想不到的情歌下筆角度

盧國沾在情歌方面，還有不少叫人意想不到的下筆角度，如何嘉麗的《無名字的臉》，寫難耐寂寞期待戀愛，他從生活的小節來表達：「數唱片，聽唱片，每日事……一個天，一個人，各也漠視。……執了筆，攤了紙，要練字。……寫了的，撕了的，當習字。」

寫戀愛，可以是非常處境式的：「有時我想擁抱你，總是撲空差半秒，回頭便詐嬌，這愛的玩耍，早在意料。」（《盡在不言中》，曲：黎小田、唱：關正傑）

可以是鬼馬歌式的：「撐起八彩繽紛的紙包住她……你的珍貴沒法比，無謂謂益隔籬，要些少請恕沒法界。」（《包住你》，曲：松井忠重、唱：李龍基）

可以是古代民謠式的：「像白雲像清風結伴常陪同……妹似白雲，你是清

88

風……同哥哥去找月亮，同哥哥去找太陽。」（《像白雲像清風》，曲：顧嘉煇、唱：汪明荃）

可以是驚奇中帶點自豪的：「奇在我認識你，多少次改變自己，……我未知道怎麼會服你，我但知得愛你，我父親母親笑微微，心中暗自歡喜。」（《奇在我認識你》，曲：王福齡、唱：蔣麗萍）

可以是文藝腔得來又頗走險着的：「竟留一根短髮黏上便，我才開心笑笑望望天，但願直髮在此胸襟上，願年年長留這一線……要這個地域日後日後能獨佔。」（《胸膛上的短髮》，曲：五輪真弓、唱：何嘉麗）

像以下這首《小小一個家》：

我第一次想問問你，要問你是否愛上這天地，艷陽夕照中又有清風吹爽，是否愛上風光幽美？……是誰令我家，獨有一屋溫馨，或者這樣事實全屬你！小小一個家，清幽兼清雅，已照顧到你品味，這配襯與設施，正好充滿朝氣。屬於你，都屬於你，願意一切奉上一切在這家裡的一切，統統送給你，

願你昇意見，一切在我家的設施，可算完美？

——《小小一個家》　曲：佐田雅志　唱：關正傑

情路上的處境很多，鄭國江已獵影了不少，但盧國沾筆下又是另一番景象：

不但是熱戀，筆者看來還是一首言辭婉轉的求婚歌。像這樣的角度，在流行曲的情歌中，實在是罕有的。難得的是角度雖新，但寫起來仍有不俗的表現，仍見到那份「情」的投入。

對你，我始終尊敬，恍似良師益友說話不相欺，……
曾遇上初戀，心裡苦惱，然後我急於走去找你，
期望你教我，給我指引是與非。……
使你無端感到愛義闖進心扉，然後我直說，使你多麼生氣。

——《我無意》　曲：楊雲驃　唱：王雅文

請你把腳步停下，請看背後一個他，……

90

這兩首都是寫感情上的誤會，一個把他當良師益友，卻遭誤會是緣分至；

另一個則過分熱情，令那男孩分不清友情愛情，關係其實很簡單，但內心感情是複雜的、波動着的。

看他手裏拿着甚麼？一束小菊花。

遇着這結局多可怕，友愛與真愛有分差，……

你應該都有一些責任，愛說熱情話。

休怪他對你誤會，他哪可分清真假，

—— 《一束小菊花》　曲：黎小田　唱：盧業瑂

又如這幾首：

濃情蜜意隱藏心中，願你有天必然猜中，

人站到千里外，你可感到，風吹葦草動？……

如若夢境不相通，我枉有熱情夢。

誰在夜深苦追憶，眷戀半段殘夢？

—— 《殘夢》（麗的劇集《天龍訣》插曲）　曲：黎小田　唱：關正傑

91

微風吹過綠楊，白鳥飛枝頭上，
鳥兒一對，結伴一雙，不知我伏遠窗。

── 《風塵淚》（麗的同名劇集主題曲）　曲：黎小田　唱：張德蘭

伸開兩手，我急需抱擁，把愛意暖心中。
常常期望我是兒童，人人維護快樂融融，……
誰能像他蹦蹦跳跳撞撞碰碰？
無愁無慮快樂兒童，無疲無倦臉上紅紅，

── 《童真》　曲、唱：甄妮

望着信封入神，……要睇卻又怕，怕內容寫得痛狠。……
分隔為怕多接近，如你仲要寫信罵我，卻是煩惱自尋。……
誰叫你已變做一個木人，我怎再忍？
除事業你真關心，竟把我置諸不過問。

── 《木頭人》　曲：奧金寶　唱：甄妮

92

它們是各有場景，《風塵淚》的寫法直如傳統的愛情詩詞手法；《殘夢》是「心靈不溝通」類型，但寫得動人極了，「人站到千里外，你可感到，風吹葦草動？」固然是遼闊而迷茫的境界，而「誰在夜深苦追憶，眷戀半段殘夢？」也是淒苦無邊。

《童真》和《木頭人》是一套組曲中的兩首。當年，甄妮自資「金音符」，炮製了一張以十二首歌曲串成故事的數碼唱片，全由盧國沾填詞，《童真》和《木頭人》便是其中兩首。說起來，盧國沾有過包辦兩張概念大碟歌詞的紀錄，除了甄妮這一張，還有張德蘭的《情若無花不結果》。《童真》仍是用反襯的手法，有點像賀知章的《回鄉偶書》；而《木頭人》則是戲劇性的獨白，但《木頭人》的難度高些，因為不容寫景，純是內心獨白，借獨白傳遞主角的感情起伏。

可以說，鄭國江和盧國沾的情歌分野是後者往往感情透入較深，也往往從一封信帶起內心的波動和思潮，有點像鄭國江的《故鄉的雨》，而《木頭人》比較生活化。例如：「何必逼我記住一個你，緣分碎落扶不起」（《怎麼開始》，唱：鄧麗君）、「那個小姐常常說：『陪同你走，怎會安定？』我難回答，影子同無聲」（《我的背影》，唱：徐小明），都是盧國沾常有而鄭國江罕有的愛情詞品種。

提到緣分，當然不能不提《相識也是緣分》，這首詞可謂開粵語歌講緣分的先河，詞中的「相識也是緣分……分手也是緣分」、「風花雪月，原是過日辰」、「誰又會料到：每一段情，代價應該幾高？每一個夢，留下怨恨有幾分？」都是頗警策的句語。鄭國江能匹敵的當是「凡事不可解釋，就稱做緣分」（《甚麼是緣分》，唱：林志美）。

盧國沾的情歌，還有寫到訂婚及婚後的，如《請勿騷擾》（唱：葉德嫻）、《愛是這樣甜》（唱：譚詠麟）、《隔膜》（唱：葉麗儀、葉振棠）就是。其中《請勿騷擾》以調皮的寫法強調婚姻是二人之事，第三者休得干涉；《愛是這樣甜》寫甜蜜的婚後生活；而《隔膜》則是《木頭人》那類描寫婚姻亮紅燈的歌詞，原因亦是男的忙於工作，夫妻漸有隔膜。

● **頗多寫父女之情的詞作**

盧國沾的情歌，其實還有不少可以談，如《又見別離愁》、《簾捲西風》、《鮮花滿月樓》、《願君真愛不相欺》、《這片葉給你》、《打火機》、《無可奉告》、《我為你狂》、《白信封》等，但作為一個不必太全面的概略介紹，到此

也該足夠了。況且，盧國沾的情歌，除了愛情，寫友情、父女之情、博愛之情的也不少。

盧國沾純寫友情的歌詞不多，但在屈指可數的詞中，《相對無言》是最為人傳誦的了：

朋友，記得那天共你初初見面，
談到你的理想，並祝他朝兌現，
誰不知分開只有數年，
共你相逢，先感覺到兩家亦在變。
講起理想，大家苦笑共對，
說起往年，共你相對無言。
如今雙方痛楚，在於只顧實際，
才令你我理想改變。
朋友，放聲痛哭或者得到快樂，
時間永不再返，夢想不可再現，
人一生匆匆三數十年，

莫怨當年，輕輕錯失機會萬遍。

要若回頭，未必可再遇見，

你的往年，未必勝目前，

大家舉杯痛飲，大家一再互勉，

期望你我運氣轉變。

——

《相對無言》　原曲：*Today*　曲：R. Starks　唱：關正傑

這詞全屬獨白式，但有一個朋友作為對象。這種獨白方式，自是盧國沾所長，只見他句句平淡如家常語，然而無一不令你共鳴。實在，世間中這種現象太普遍了，偏偏沒有人寫進歌詞。

說這詞平淡實在不對，因為詞中蘊含對人事變幻及對現實無奈的屈從等慨嘆都很深，正如筆者之前所說，是表現手法太直截了當，如高手一出招就直取要害。

盧國沾另有一首驪歌式的《此去或如何》，由薰妮主唱，成績卻普通而已，比不上林振強寫同樣處境的《每一個晚上》。再者，《此去或如何》的文情與聲情也是很不調和的。

說起來，盧國沾寫父子、父女之情的歌似乎比其他親情友情的歌都還要多，計有：《一歲生辰》（唱：黃思雯）、《仔女一條數》（唱：張德蘭）、《搖籃曲》（唱：李韻明）、《學爬爬》（唱：薰妮）、《小安琪》（唱：關正傑）、《父與子》（唱：葉振棠）、《孩子，不要難過》（唱：薰妮）、《小娃娃》（唱：薰妮）、《救救孩子》（唱：柳影虹）、《親》（唱：何國禧）、《教堂鐘聲》（唱：區瑞強）、《漁火閃閃》（唱：區瑞強）……至少便有這十二首。

以盧國沾那種喜歡在詞中投入自己感情的作風，可以猜想這批歌詞中必定有一兩首是寫他與掌上明珠之間的感情。其中，《一歲生辰》、《搖籃曲》、《學爬爬》最有這個可能，而另一個有力證據是這些詞都是他千金出世後才寫的。

這類歌詞所灌注的，當然是雙親對兒女的關懷、祝福和寄望：

搖籃正輕輕在搖盪，寶寶你可知道實在幸運，
皆因今天的你是個初生，日後就會知世間甚胡混。……

今天若果不稱心，你會哭訴雙親；
他朝若未如願，你有淚就必須強忍。

祝你好運，祝你好運，前途或者繽紛……

——《搖籃曲》　曲：德久広司　唱：李韻明

你係佢一生嘅寄望。

有朝一日十七歲，多麼擔心你轉壞，希望你心裡了解。……

你今日已經一歲，母親快樂在心裡，足足三百六十幾日。……

——《一歲生辰》　曲：未詳　唱：黃思雯

大個咗記起了，在我爸爸手上抱。

爸爸說：要學爬爬然後站定腳步。……

大個咗不應靠父母，做錯了，不怕試，十次八次不算數。

——《學爬爬》　曲：未詳　唱：薰妮

餘韻：

這種對孩子且憂且喜的心情，在《漁火閃閃》中表現得最含蓄也最有

漁火閃閃擦浪濤，隨那海浪舞。

小娃娃，你可知道，巨浪翻起比船桅高？

南風輕輕送木船，誰去掌木櫓？

小娃娃，你可知道，碰着風急看運數？

小娃娃，牙牙學語，何曾遇過風暴？

好一個家，人船共處，茫茫碧海正是父母。

——《漁火閃閃》　原曲：*Dick and Jane*

曲：D. Blackwell　唱：區瑞強

《漁火閃閃》詞短而意豐，可說把《搖籃曲》、《一歲生辰》、《學爬爬》等詞的大部分題旨都概括了進去。難得的是詞中借海邊必然見到的船和海浪作喻，既形象又自然。

這批歌曲中的《仔女一條數》，是新聯電影公司出品的電影《歡天喜地對冤家》的插曲，內容是勸人不要再重男輕女，生仔生女也是一樣的。這樣的內容本該由鄭國江填，而今由盧國沾填，也沒有甚麼分別；《教堂鐘聲》應是寫棄嬰的故事，但人稱錯亂是最大的敗筆；《救救孩子》和《小安琪》是呼

籲勿虐待兒童的歌曲，盧國沾依然用直筆寫，只偶用詰問的手法來加重語氣。

對於這種具有宣傳性質的歌曲，盧國沾似乎也無法寫得有感染力一點。

還有《小娃娃》與《親》，則是描寫兒女長大後方知父母之愛是甚麼一回事。不過，《小娃娃》只是因為感受到現實生活中的虛假，才想到可否再做小娃娃，讓爸爸疼惜，對於父母的恩典，似乎沒有甚麼敬重之處；《親》則好一點，但卻不及同類內容的《空凳》那樣討好。

總的來說，這批歌曲應以《漁火閃閃》和《孩子，不要難過》為代表作。《孩子，不要難過》是寫父愛的，通過父親鼓勵女兒獨立出外闖新生活來表達，筆力比較集中，只是父親的話都納入女兒的獨白歌詞中，銜接有點不自然。

盧國沾也不止寫親情，從下面兩首歌詞可知他也是很博愛的：

做人怎麼分界限？我若開心必有歡顏，
你若悲苦也是流淚眼，天賜大家都有歡笑浩嘆。……

你天天刻苦搏慣，但我也朝朝晚晚，憑意志去支撐！……

做人始終只有一句話，美夢失去不要一再談，

100

界限只看你是勤或懶，苦惱在於君你空寄盼。

── 《做人怎麼分界限》（獻給國際傷殘年「全港傷健競遊大會」）

曲：吳秉堅　唱：葉麗儀

誰決定，誰去決定，誰人要活到幾多歲？
誰決定了來到世上，卻為何要活到流淚那一堆？……
生竟不似在生，餓極時沒有吃，要喝但沒有水，
一人一生不多需要，每天溫飽一覺睡。
請看他此際如何活下去，沒數天掩進土裡！

── 《請給一點愛心》　曲：鮑比達　唱：林志美

《做人怎麼分界限》和《請給一點愛心》都寫得很有意思，可惜電台並不見有播放，似乎是嫌內容太正氣、太健康。但出乎意料，盧國沾寫的情慾歌詞如《又見天藍》（唱：羅文）、《汗》（唱：薰妮）、《最熱那陣》（唱：杜麗莎，唱片版本可能叫《熱過之後》）等，電台一樣不見有播，大概是都不及《波斯貓》、《投降吧》、《甜蜜如軟糖》、《我要》等的感官刺激。

● 不避寫情慾歌，但不可有性無愛

官。盧國沾在自己的專欄中談過：

的確，盧國沾寫情慾歌曲，還是以情為主，只刺激感情，一點都不刺激感

我想性感的歌詞雖然不多寫，但也喜歡寫。只可惜我是個老頑固，一直堅持，寫這類歌詞，要用我自己的準則。流行的一套「張腿」寫法，恕難奉陪。我寫的性愛文字，是必在感情的角度落墨最重，因為信奉一個原則，認為有性無愛，沒厘趣味，也不是情慾的最高境界。個人的愛情觀是這樣，人認為老套，我殊不介懷。

不斷都講：假如我寫性愛，定必寫在性愛之後那個階段。是我認為：假如彼此有情，男歡女愛，雲雨之後，那種懇切的感受最濃烈。

也有一兩首盧國沾的作品，如《玩個攻心玩意》、《ＨＥＹ！你！》（都是葉麗儀主唱的），由於內容較清空而不實，也曾令一些人以為是情慾歌曲。

102

● 較少寫香港情懷

在《唱足十三年》裡談到黃霑和鄭國江的歌詞時，都談過兩人所寫的香港情懷式或家國情懷式的作品，在這方面，盧國沾的作品數量也不少，但筆者手頭僅有他三首香港情懷式的作品，分別是劉志榮主唱的《香江之歌》、關正傑主唱的《龍壁懷古》，前兩首都是電視劇主題曲或插曲。看來，盧國沾是不肯隨便在詞中透露他對這生於斯長於斯的地方的感情態度的，又或者，太熟悉的地方反而不敢寫吧！

看吧！此地原是香江，此地哪知俗臭在？
聽道，此地原是天堂，豈料又有厲鬼翻惡浪！
我有一天闖進大門，心也一刻充滿希望，
及見十里洋場，裡邊百般景況，已知太平山滲着血汗！

　　　　　—— 《香江之歌》（電視劇《再會太平山》主題曲）
　　　　　　曲：黎小田　唱：劉志榮

這首詞寫得並不出色，大概只是為寫主題曲而寫，不見有詞人自己的性

情，反而在《香江歲月》可以見到：

逝去可以再奪，心意堅決，來換我他日喜悅，

莫以海角寄塵，虛耗光陰，浪費此處艷陽歲月。

人生講適應，或者世情多冷絕。

隨風飄零滿地，種子向誰求脫？

用我香江歲月，傾我心血，

掏我一切熱誠有人細閱。

——《香江歲月》（香港電台同名劇集主題曲）

曲：顧嘉煇　唱：關正傑

這詞頗有點借詞述志的味道，未因為寄身海角一隅便虛耗光陰，只知掏出一切熱誠於此隅創業。詞句則有點怪，如「逝去可以再奪，心意堅決」、「隨風飄零滿地，種子向誰求脫？」等，一時間未必搞得清楚是甚麼意思。

《龍壁懷古》是盧國沾當年一力倡寫非情歌時期的作品，頗有特色：

104

（威逼的星眼凝望，哀傷的夕陽殘照，

多少的風雨侵蝕，刀刻的故事已散掉。

孤清的一塊小石，現在龍城又更渺小！

火捲過大地，任它灰燼風裡飄，

石頭記：弓箭在腰？

風捲去舊事，或有壯烈怎再昭？

石頭冷：不再炫耀！

或者往事已盡遺忘，事跡早消失了，

誰曾在此處：痛失家國在悲叫？

哪個奪勝？哪一個戰敗？日後已寂寥。

消失的一個時代，竟不知誰曾憑弔？

幾多飛機過頂上，問有幾架路過陳橋？

它身邊坊眾千萬，但有幾個駐腳靜瞄？

香江的一塊古石，在這海角漸已無聊！

無奈的情景遠逝，時人在歡笑！

── 《龍璧懷古》　曲：泰來（馮偉棠）　唱：麥潔文

105

流行曲常以捕捉潮流為能事，因此最多只有懷舊，但絕不會有「懷古」式的歌詞，相信盧國沾這首《龍壁懷古》在粵語流行曲中也幾乎是空前絕後的。

古人寫的懷古詩詞也讀過不少，覺得來來去去不外是那幾個模子。盧國沾這首《龍壁懷古》，固未脫箇中模式，但像「幾多飛機過頂上，問有幾架路過陳橋？」這樣古今時空故意錯接在一起，卻是十分精警的。

● 寫家國情懷努力避叫口號

盧國沾香港情懷式的歌詞數量略少，但其所寫的家國情懷式的歌詞卻不少。信手拈來就有關正傑主唱的《大地恩情》、羅文主唱的《長城謠》、葉振棠主唱的《雲飛飛》和《問長江》、鄭少秋主唱的《火燒圓明園》和《黃河的呼喚》、張明敏主唱的《人生的遠征》、羅嘉良主唱的《足跡》，當然不能漏掉《大俠霍元甲》、《大號是中華》、《霍東閣》這三首相關連的劇集主題曲。

這裡頗負盛名的一首是《大地恩情》：

啊……啊……

河水彎又彎，冷然說憂患，

別我鄉里時，眼淚一串濕衣衫。

人於天地中，似螻蟻千萬，

獨我苦笑離群，當日抑憤鬱心間。

若有輕舟強渡，有朝必定再返。

水漲，水退，難免起落數番。

大地倚在河畔，水聲輕說變幻，

夢裡依稀滿地青翠，但我鬢上已斑斑！

—— 《大地恩情》（麗的同名電視劇主題曲）

曲：黎小田　唱：關正傑

它是一部同名電視劇的主題曲，不但曲子本身寫得精彩，有嚴肅的藝術音樂味道，而詞的風格近似民謠，但又感覺到飽浸過詞人自己的感情。（註：據筆者近年考查，除了「人於天地中」至「鬱心間」這一小段，都是先詞後曲的，這一點連詞人自己都記不起，只有作曲的黎小田肯定此曲有些段落確是先詞後曲。）

詞中意象對比十分強烈——「人於天地間，似螻蟻千萬」是天地之大與人之渺小的強烈對比；而接着的「獨我苦笑離群」，則是千千萬萬與一在數量上的強烈對比。經過兩種強烈的對比，把離鄉背井者的孤苦，寫到了極點。

「夢裡依稀滿地青翠，但我鬢上已斑斑」是另一個強烈的對比，把前面的「若有輕舟強渡，有朝必定再返」、「水漲水退，難免起落數番」等曾有的信念及不堪回首的遭逢，都一下子淒涼地否定了。

寫家國情懷式的歌詞，一個不慎便會叫起口號來，以盧國沾的詞風，當然不想如此。上面列舉的一批作品，他都試圖從不同的角度入手，帶出不同的意念。

《大俠霍元甲》、《大號是中華》、《霍東閣》是三首相關連的劇集主題曲，都是講及民族英雄的。盧國沾三首詞都用了呼告的手法，企圖在叫口號中也滲點情，但不很成功。不過，《大俠霍元甲》的曲詞也因該劇在內地播映而傳遍了全國（內地把歌名改為《萬里長城永不倒》），其中一個原因可能就是不避口號。

寫家國情懷而想不叫口號，辦法之一是鋪陳自己對家國的觀點、態度或感受。當然，這些也得是人所共有但同時是人所共同忽略的。盧國沾在這方

面寫得比較成功的有《黃河的呼喚》、《人生的遠征》及《雲飛飛》等幾首。

千千年，這片地，沒有幾天令她（指黃河）高興。

沿途芳草千里披綠，人多私念和惰性。

彎彎河流每帶恨，遍訪大地老百姓。

哭訴着衷情，間中罵不停⋯⋯

虧你是中國人，問你何日覺醒？

——《黃河的呼喚》　曲：顧嘉煇　唱：鄭少秋

這是借黃河——中華民族的搖籃——來罵黃帝子孫，但出發點仍是愛惜黃帝子孫，是所謂的「打者愛也」。這種奇異的「中國萬歲」變調，實在不是流行曲所應有的，但它卻因此更帶一點文學意義。

《人生的遠征》就更加文藝了，而盧國沾自己也不諱言，這首歌詞是從流沙河的新詩《大學畢業生》獲得靈感的，而且更「盜用」原詩達七成。當然，《人生的遠征》是以國語唱的（唱：張明敏），把新詩改寫成國語歌當然比改成粵語歌容易。

《雲飛飛》卻是以含蓄曲折的手法，寫遠征外國的華僑的心聲，驟聽還以為是情歌：

雲飄飄，好似艱苦舉步，
年年月月，似是厭了再趕路。
長空中，願它載我願望，向着目標訪我故廬。
但我知它沿路必經許多風暴，願它快到那邊天，傾灑出我傾慕，
在那邊容易找到小村那小路，灑出雨點，養出芳草。
園中草，此處哪似故居綠？欲尋舊路哪日才決意這麼做？
雲飛飛，願它載我心聲，對着她把我熱愛透露。

——《雲飛飛》　曲：羅迪　唱：葉振棠

歌詞末有個「她」字，很迷惑人，真會有人由此而判斷《雲飛飛》是情歌。

情是情，卻是家國鄉土情——「在那邊容易找到小村那小路」、「園中草，此處哪似故居綠？」，正是異地華僑思鄉的心語，鄉土的親切是絕無其他地方可代替的。但《雲飛飛》僅寫思鄉，也透露了一點歸意，卻始終是欲歸未歸的，

110

只望白雲寄意，這是暗示這些華僑似乎仍有所猶豫，但為何猶豫，盧國沾就不在詞中交代了。

像這首《雲飛飛》，驟眼看來一點都不像民族歌曲或家國情懷歌調，而只像一首深情的歌曲，那是頗難寫的。而盧國沾卻寫出來了，叫筆者嘆服。這詞唯一瑕疵是詞的開首，「飄飄」與「艱苦舉步」，表面意象有點自相矛盾。

《足跡》是一九八五年的作品，是以也見出盧國沾想通過鋪陳自己的觀點，來求得這類作品的新意：

逝去的不再返，但我還未老，不應以往日故事為傲！

但我中國前面漫漫長路，萬里沙須鋪上綠的草。

——《足跡》　曲：盧冠廷　唱：羅嘉良

這裡詞人是要強調，過去無論如何偉大，都已經是過去的事，未來的日子也不會輕鬆，恍如在沙漠種草，要辛苦耕耘。

這首《足跡》實在頗理念的，所以論感染力，會輸給《大地恩情》、《雲飛飛》甚至是黃霑的《中國夢》，但它的理念卻是警策的。當然，不要忘記盧

國沾本來就擅寫人生哲理式的歌詞。

把家國情懷式的歌詞寫成人生哲理式的作品，這樣說有沒有貶低了盧國沾呢？我想是沒有的，這只能說他東躲西避口號式的歌詞，結果不自覺又用起久已不用的招式。

● **獨力搞「非情歌」運動**

在歌詞道路上，盧國沾不斷探求新的寫法、新的角度，而年前的「非情歌運動」，更是他忽然萌起一點使命感，獨力宣揚和力行的，可說是殺得沙塵滾滾的一役。

所謂「非情歌」，是指歌詞內容並非男女愛情的歌，是相對於「情歌」而言的。

在流行曲中，「情歌」歷來就是主菜，中外皆然。但一九八三年前後，興起了近十年的粵語歌，忽然像迷失了路向，找不到出路；於是人人向情歌中鑽，但求穩健，也有些詞人索性「情」中再加上「慾」。

這時的盧國沾覺得情歌太氾濫了，不單是主菜，而且變了別無選擇的菜

112

式，要麼不品嘗，否則碟碟都是情歌。於是，他借仗自己的專欄陣地，不遺餘力地宣揚「非情歌」；又倚仗自己在唱片業尚有一定的實力，逆「情歌」的大流而上，向唱片公司「威逼利誘」，要他們採用這些非情歌作品。如此拚鬥了一年多，居然也薄有成績，至少香港電台在一九八四年也辦了個「非情歌填詞比賽」，自是盧國沾這個「非情歌運動」的小小迴響。

畢竟，一個人是勢單力薄的，再半年多，這個「非情歌運動」便變得無聲無息，連盧國沾自己也不提這事了。想起他當時的一首非情歌《然後……》（曲、唱：盧冠廷）：「來日再爭先，誰人話瘋癲？然後兩家罵到陣前。然後是怨蒼天，還是謝蒼天，天邊朗月一樣頭上掛，軌跡照舊不會變！」

盧國沾的「非情歌運動」，第一役是《螳螂與我》，一首描寫難民奪海而逃的歌曲，帶點反戰味道，除了有幾句句子較煽情，整首詞實在堪稱佳作：

千里烽煙，牠只有跟我逃亡。
萬里饑荒，不足養一隻螳螂，
燒了田園，我最終只有流亡。
毀了村莊，我只有遠走他方，

一隻孤舟，正奔向暮色東方，……

只有螳螂，不響半聲向後望。……

大門內外，滿是豺狼，

我隻身獨力，沒法抵擋。

螳螂欲奮臂，終也轉身逃亡。

風裡黑海，哪裡是岸？……

螳螂突遠跳，轉瞬不知行藏。

——《螳螂與我》

曲：泰來　唱：麥潔文

詞人聰明之處，是處處借那隻小昆蟲螳螂來襯托難民的悲憤和對家鄉的依依不捨，又借牠暗示難民未來的日子是險惡重重、朝不保夕的。

當時，黃霑曾在其《天天日報》的專欄上公開勉勵盧國沾：

我不敢自認是你的知音，但《螳螂與我》此曲，我的確欣賞。

我覺得，這首歌，在流行曲史上，應有地位。

因為它在嘗試闖開一條時人沒有走過的路。

114

見過大陸畫家范曾一幅畫，自題曰：「期諸五百年後。」

我覺得，今日不可能有定評的東西，都要期諸五百年後。

雖然光榮不及身，未免使人惆悵，

但創作之事，如人飲水，冷暖自知。

沾兄，千萬不能氣餒，請繼續堅持下去。

第一役是有點僥倖的，由麥潔文主唱的《螳螂與我》，通過唱片公司的宣傳，也流行了好一陣子。但一次僥倖實在不能算數，事實上，第二役的《小鎮》，聲勢就弱了很多，因為歌曲走鄉村音樂路線，普通歌迷不大接受，歌詞再好也沒有用。

《小鎮》也是一首反戰歌曲，但角度與《螳螂與我》不同，後者主力寫逃亡，前者卻還有炮火相催；而相同之處則是兩首歌都借了動物來映襯，後者是螳螂，前者是鷹。事實上，《小鎮》的原名是叫做《鷹飛小鎮》。

《小鎮》的失利，注定盧國沾的「非情歌運動」迅速陷入艱苦作戰、負隅頑抗的境地，而鬥了一年多，也就無疾而終。（註：它曾翻起過的大漣漪，應該是鄭丹瑞在港台的一點支持，辦了個「非情歌填詞比賽」，讓梁偉文——

（後來的林夕又多得到一次冠軍。）

不過，「非情歌運動」雖然終於不成氣候，但卻令盧國沾更注意作品的質素，用他自己的説法是「寫我要寫的」、「這年來我寫的，總有七成是我自己決定的題材，並且逐漸加進我喜歡的生活元素，甚至偶然地『文學一番』」。這自然是捕鯨手不斷自我鞭策的結果；更何況，「老去漸於詩律細」，所以「非情歌運動」時期及之後，盧國沾的詞作是更上一層樓的。

- **歷史人物三佳例：《少女慈禧》、《武則天》、《秦始皇》**

這段時期，亞視往往是最難寫的劇集主題曲才找盧國沾寫，《少女慈禧》、《武則天》、《秦始皇》三首便是最佳例子，而盧國沾也不負所託，寫出佳構來。

為歷史人物劇寫主題曲，最大的難題是如何去呈示主人公的面貌，使他活靈活現。在這方面，《少女慈禧》不算太成功：

巾幗歷次勝男兒，男女代代對峙，
曾否推測過明天舉世，重由弱質再把持？

116

傾國事跡數褒姒，臨政唐朝武氏，

問兩者相比較何所似，男兒盡忠難變志。

曾記否幾許往事，鳳踞高處玉龍失意，

坐在簾後細把鳳聲轉，屠龍正是她下旨！

可笑是八尺昂藏，朝聖論盡國事，

或者當初也曾經想過，屏屏弱質難展翅。

—— 《少女慈禧》（亞視同名劇集主題曲）

曲：鍾肇峰　唱：柳影虹

這詞不似是少女慈禧的內心語，卻似是一首描劃慈禧的民謠。若從「活靈活現地呈示主人公的面貌」這個角度去衡量，《少女慈禧》實在沒有多少句能做到，最傳神是「坐在簾後細把鳳聲轉，屠龍正是她下旨」兩句，但也僅是這兩句而已。

另外，「傾國事跡數褒姒，臨政唐朝武氏，問兩者相比較何所似，男兒盡忠難變志！」一段在承接上也是有問題的，人們很容易以為「問兩者相比較何所似」比較的是褒姒和武則天，誰知卻是男與女的比較。

在《武則天》的劇集主題曲裡，盧國沾卻開始做到「活靈活現地呈示主人公的面貌」了：

誰瀕臨絕境，心中會不吃驚？
誰臨困苦裡，身邊會不冷清？
無援助沒照應，哪一着敢說必勝？
誰人到黑夜，不望能照明？
誰人做我公正，靜靜聽我心聲？
易地換處境，怎說應不應？
人從熱漸化冰，冷面是我承認，
誰能再假定，知我無情有情？

——《武則天》

曲：關聖佑　唱：張南雁

盧國沾對這詞不滿足的是，若不告訴你這是《武則天》劇集的主題曲，而你又從未看過該劇集、聽過這首主題曲，單從歌詞準不知內裡的「誰」是武則天在不斷的詰問。詞中實在是沒有一句可以確定歷史時空。

不過，詞本身卻是精絕的，從中你完全可以感受到一個普通女人從入宮到爭奪帝位那種心境的變化，是多麼不足為外人道。主人公的那份心境，是活靈活現的。

用李碧華的話是：「乍聽時感覺很怪，完全是不按牌理出牌之招，但漸漸接受了，便體會到強弩背後一份尖厲的寂寞……千秋功過不重要，重要的是─誰？一下子大家都接近了。」

「一下子大家都接近了」，正是盧國沾的用意。年前他在報上談到這首《武則天》，就說過：「頗為執着於『設身處地』這種寫法，向聽眾反問、向聽眾邀請，請他把感情投入歌詞裡。要不就求歌詞裡有人的呼吸、有人的血肉、有人的生活。只這幾道板斧，我重複的用。」

《武則天》是向聽眾反問、向聽眾邀請，但《秦始皇》寫氣焰逼人的一代國君，要呈示他的面貌，又得另一套筆墨。

大地在我腳下，國計掌於手中，哪個再敢多說話？
夷平六國是誰？哪個統一稱霸？誰人戰績高過孤家？
高高在上，諸君看吧，朕之江山美好如畫。

登山踏霧，指天笑罵，捨我誰堪誇！

秦是始，人在此，奪了萬世瀟灑！

頑石刻，存汗青，傳頌我如何叱咤！

──《秦始皇》（亞視同名劇集主題曲）　曲：關聖佑　唱：羅嘉良

這首詞中同樣有「誰」，但一變而為狂傲的口吻，而它較《武則天》優勝的是，在詞中點了一些能確定時空的字眼，但又不礙人物形象的塑造。其實此詞同樣是用「設身處地」的寫法，詞人設想假如自己是狂傲的秦始皇，會說些怎麼樣的話。

詞的時空是秦始皇登基後登泰山刻石的時候。「大地在我腳下，國計掌於手中，哪個再敢多說話？」，正是秦始皇登泰山而小天下，遙看綿延的群山，想起全國盡歸其一人揮斥，他是多麼的得意，得意至沖昏頭腦，聽不進逆耳之言。這三句歌詞刻劃盡秦始皇的狂態可謂已見肖妙，而整首歌詞更把那份狂態寫得入木三分。

捕鯨手就是捕鯨手，若落入庸手，寫此主題曲便會像考中國歷史時答「秦始皇的功業及其對後世的影響」。

120

（註：這篇「細說盧國沾詞」到這裡完結，以不收筆為收筆，是受當年報章連載的局限所造成的。為了保存原貌，本書不作改動。）

三、心深力大，出手不凡——
簡論盧國沾的詞（一九九五年）

……

今時今日是何世界？不錯，英雄已死！

人們彷彿不再景仰頂天立地、大義凜然，一切都玩世不恭，大家欽佩的是狡黠出格的頑童。是以今天商台要向前輩詞人盧國沾先生致敬，委實擔心會不合時宜，時人謂之「Out」。

不過，大家應該可以看得到，出色的歌詞是不會「Out」的。一提到盧國沾三個字，我就會想到他那一大批壯詞，唱起來其張力足令天地搖動，也會令人深為詞中力拔山河的氣概所感染，變成一百五十巴仙的血性男兒。

我一直愛用「欲掣鯨魚碧海中」來形容他的詞風，以顯示其心深力大、出手不凡。

最初，他寫過許多無綫《民間傳奇》的插曲，那是磨練筆墨時期，表現已

122

不俗。

其後，躬逢哲理歌、電視劇歌熱潮，他便如魚得水，揮灑出無數傑作，在刀光劍影中寄寓幾許人生哲理，不少作品都讓人覺得詞人在寫自己，也覺得詞中有「霸氣」、「殺氣」。

「霸氣」、「殺氣」我絕不苟同，那應是不甘向命運低頭的英氣。轉念一想，這些壯詞英氣容或過時，惟偶然得聽，依然喚起俠氣傲骨。我信此中有永恆不朽之作！

過去盧先生眼見愛情歌詞氾濫，曾獨力鼓吹「非情歌」創作。然而這不表示他不擅寫情歌，相反，佳作極多，好些作品即使放在今天仍新趣盎然，可「冧」到不少歌迷。他的愛情歌詞喜用內心獨白或戲劇性衝突的艱難寫法，詞裡總讓你感到心裡有激烈的掙扎。後輩如潘源良、林夕對此都有所繼承發揚。

說到情，盧先生比同期詞人有更多寫及父母對兒女之愛的佳作，果是「憐子如何不丈夫」！

（按：原文發表於香港商業電台一九九五年十二月一日在紅磡香港體育館舉行的「創作人音樂會九五」的場刊。）

四、盧國沾詞的版本異同 ∵

● 《浪濺長堤情歌》的兩個版本

麗的劇集《浪濺長堤》的主題曲比較複雜，據網友 Walter 兄告知，它有兩首主題曲，第一首叫做《浪濺長堤》，第二首叫做《浪濺長堤情歌》，後者原為該劇的插曲，可是在該劇的最後數集，卻挪到片頭上作為主題曲播出，變成「主題曲二」。

筆者手頭有一小片當年從麗的電視官方刊物剪下來的《浪濺長堤》主題曲的詞與譜，看得出是盧國沾的手跡。可是對照之下，旋律是《浪濺長堤情歌》那個旋律，歌詞內容卻跟《浪濺長堤情歌》幾乎完全不同。筆者也翻過手頭所藏當年坊間出版的歌書，所載的《浪濺長堤》主題曲版本跟盧國沾那頁手跡內容相同。這真是有點離奇。

124

同意網友 Walter 兄的估計，那手跡應是初稿，而電視播出的是定稿。比對過兩個歌詞版本，除了內容很不同，主歌部分歌詞的分句方式也是不同的，會不會是作曲人認為分句不符旋律原來的構想，詞人只好重寫？再說，看來麗的官方刊物常常把歌曲創作者的初稿當成定稿來發表，如果當年能多留意並多剪下些，肯定會有更多意外發現。

浪濺長堤（手跡版）

曲：黎小田　唱：曾路得

臨巨變，發生之時，我見他有些驚疑，

才了解，沉靜應變未容易。

誰讓我，見他之時，已對他愛心不移，

沉醉中，誰願計較未來事？

但是日後誰能料，懊悔過去多幼稚？

只因今天我與他，心也真摯。

來日有變遷之時，我對他決心支持，
甜與苦人哋永遠不會知！我知！

浪濺長堤情歌

曲：黎小田　唱：曾路得

誰令我，與他傾談那半刻，
內心居然曾構思，緣分到了怎制止？

難道我，對他竟然有意思，
放開胸懷迎接他，懷內細說從前事。

細細說到從前事，也對過去感幼稚，
若是日後仍同伴，真正不易。

誰問我，與他可曾有法子，
遇到艱難仍攜手，才是開始的意思，我知！

126

● 《少女慈禧》插曲改掉「死水」

柳影虹的最新大碟，有多首歌曲都可謂曲詞俱佳，如《少女慈禧》主題曲和插曲、《洋蔥花》主題曲和插曲、《劍仙李白》的插曲《清平調》，以及《樓梯轉角》等都是；而這裡大部分更是亞視劇集的歌曲，可惜的是，大碟的推出未能配合劇集的播映時間。

過去，柳影虹以唱小調味道極重的《換到千般恨》為人所知，這張新大碟仍走此路線，似乎先求穩守。

這裡且先談一談大碟中的《少女慈禧》插曲《等》。據我所知，這首插曲的歌名和部分曲詞，與現今有所不同。當初歌名不叫《等》，而叫《寂寞阻風吹》；末段歌詞現為「命運我想抗拒，但願變改少許，似風吹水皺漣漪蕩，也換得心兒醉」，而當初的歌詞末段卻是「自問我想抗拒，自視似井中死水，有一些吹皺和轉動，也令得心兒醉」。

這段歌詞，「命運我想抗拒」、「似風吹水皺漣漪蕩，也換得心兒醉」都改得不錯，但把「自視似井中死水」也改掉，則似有點金成鐵之嫌。為此事曾問柳影虹，她解釋是監製不喜歡「死水」這個字眼，遂要求作詞的盧國沾修改，

盧也同意，便改成現今的樣子。其實，「死水」是個頗突出的意象，大概監製

迷信，「死死聲」不好聽。

同是寫等，盧國沾寫來又有另一番境界，完全與《零時十分》《無言地等》

不同。「心中乾結如枯葉，卻恨它不能踏碎」這是何等奇警之句，內心的苦痛

抑鬱，如果像枯葉般可以盡情地踏碎丟開多好，但它偏偏不是，內心痛苦之情

便益見加深，這是所謂的加倍的寫法。

「我等，等一片雲，期望白天旱雷」也是頗有力的側筆，等得實在心煩意

躁時，自然渴望一聲驚雷，劃破長空的寂寞，發洩心頭的積愁。

（按：這篇舊文是筆者在一九八四年寫的，發表於《香港商報》的專欄「知音

集」。原來見報時所用的標題是「死水：監製迷信之類」。）

● 《撕去的回憶》的電視書版本與唱片版本

《撕去的回憶》是亞視劇集《再生戀》的主題曲，筆者當年從電視書剪

下來的詞與譜，曲譜的部分全漏了音符下的底線，即所有八分音符全變成四分

音符。近年借助網上的視頻才得以修正。

在網上也查得，《撕去的回憶》是由林子祥的堂妹林嘉寶主唱的。林嘉寶的嗓音不錯，惜歌運不濟，很快就在歌壇銷聲匿跡。

《撕去的回憶》的歌詞，電視書版本與現在能於網上聽到的唱片版本略有出入，現記錄如下：

但我不想再**輯**！

無數過去會有片紙紀錄（電視書版本是：紀錄下），

事後沒法把它再度拼**合**。

曾把許多紙張順手撕去（電視書版本是：撕去了），

遺失幾多撿起幾多都已碎（電視書版本是：都碎了），

為着內裡有些往事怕記住。

唯有以往你我有心結**合**，

是我喜歡説**及**。

何況過去與你兩家真愛過，雖則愛過，終是環境對**立**。

如今講起當初萬千的變化，當中幾節，從不吻**合**。

問我怎想再**拾**？

才會決意撤去往昔記錄（聽歌者的演繹，似乎是「散」而不是「撤」），

現在又有更多變幻要顧**及**；

曾經想起許多痛苦都飲**泣**，

從上面的記錄可知，詞人原本有幾句都犯了虛字填在長音上的技術小錯誤，但在唱片版本上卻是都已修改了的。此外，也請注意：這首詞押的是個險韻，同時也是非常有特色的閉口入聲韻（已用粗體標示）。

● 《十二金牌》的樂句錯分

想當年，筆者跑到亞視的辦公室去訪問關聖佑，閒聊間他出示了一首《十二金牌》主題曲的手稿，並謂其中有分錯樂句之處。

關大師指的是下面譜例有☆的地方，並謂正確的斷句應在這有☆的地方，

但盧國沾的歌詞在這裡卻填了一句「枉我精研千首劍訣」，也就是斷錯了句。

其實作曲家的用意，「劍訣」那三個音應該另起意思，並領起接下來的連串模進短句。

```
65  6  0  65  |  4  1  6  5☆  |
32  3  0  32  |  3·  6  4  3☆  |
21  2  0  3   |  17  1  0  3  |  17  1  …
```

也許這樣斷錯句不算大錯，所以最後還是讓這個版本錄唱出來，公開發表。

盧國沾那個年代是有譜可看的年代，尚偶然會斷錯樂句；而今是填詞人常沒譜可看的年代，斷錯句的可能更多。

● 《沉默》的兩個版本

在盧國沾《歌詞的背後》初版中記載的《沉默》歌詞，跟現在能聽到的唱片版本有不少差異，相信該書所記的是原稿。以下特地把兩者的差異處記錄下來，供讀者參考。

沉默

原曲：密会

曲：五輪真弓　　原唱：徐小鳳

是你吧？但你沉默無言。

哪知道（原稿是：你不說），沉默最（原稿是：過）後竟掛線。

憑呼吸，明白你在，明白你在，聽筒那邊。

在（原稿是：但）往日，共你情話綿綿，

每一晚，千遍萬遍（原稿是：講數十遍）。

重重複複（第二次唱：迷迷癡癡），談着笑着，談着笑着，

才赴過約，再想見面。

132

分不開，分不開，終分開，

但是似可以避免。

應不應，該不該（原稿是：應不應），

至愛至誠經不起變遷（原稿是：擴闊裂痕，終於分開兩邊？）。

幾多天？數一數（原稿是：幾多天？）幾多天。

日夜等（原稿是：在默禱）你叫喚我！

怎料你，竟會（原稿是：一再）默然。

中編

盧國沾談詞

一、文化商品與歌詞

（按：本章文字的題目由筆者命名，估計發表於一九八四年《文匯報》上盧國沾的「人在旅途」專欄。原文以連載的方式在報上寫了十多天，這裡合成一篇，另加進若干副標題。）

自踏入娛樂圈的第一天，心裡已有一個準備，那就是接受這個圈子的特殊性。這之前我已讀過一句話，話裡提出一個很現實的觀點，說：如果一個表演者站在台上，傾盡他的所有心力，可是假若台下沒有一個觀眾，他更戮力的去演，終是一個失敗的演出。

這算不算是這個圈子的座右銘，是不是這個行頭最重要的戒條？我入行時是不知道的，只是每次「泥足」愈「深陷」，我便要接受這個講法。

觀眾、聽眾，是這個圈，要盡他最大努力爭取的唯一目標，因為任何形式

136

的表演，都需要群眾對他的作品，接受它、歡迎它、讚賞它，而上述是娛樂圈的每個人能藉以證實：他自己的努力，並沒有白費了。

於是我們每做一件事，都問自己：這樣的表演有沒有觀眾歡迎？有沒有人要看、要聽？

● 總是成敗論英雄

「成敗論英雄」，實在放諸四海皆準。而在娛樂圈，因這句話枉「殺」了無數新人，不管這個新人是否潛質未露，只要他一次失敗了，第二次也失敗了，定必沒有人給他第三次機會。

在商業社會，無論搞甚麼藝術，都必須考慮，有幾多群眾接受它？儘管每個主辦單位，對群眾的數量有不同的要求，例如有些只需要一千幾百，有些卻要五萬、六萬，這是為了每一個表演藝術都有基本的製作成本，而需要群眾掏腰包支持，也許不一定為了賺錢而做，可是也沒有人，在搞這類表演時，早早就想為蝕本而做的。

況且蝕本還不是痛苦的事，只要有錢可蝕，有些人輸得起，故此不怕在金

137

錢上輸，最怕的有兩點：一是自己設計構思的這一套，證實沒有令群眾感興趣的元素，證實自己的觀點錯誤；其次是，一旦輸了，整個行業都知道。不到兩天，整個圈竊竊私議，到公開談論，從而肯定負責這個表演的策劃人，定必是個窩囊，不是這一行的料子。要是這個想法被整個圈子接納，這個策劃人可能就此完蛋，並且從此無法在這個圈子，搞他曾失敗的一套。除非他有更新的意念，新於任何圈中人所能想像，這才有翻身復活的希望。

說娛樂圈殘忍，是因為任何在位的人，只要他沒有群眾，他一定「死」。

即使票房紀錄，有似洪水猛獸，令圈中人又怕又恨，並且清楚明白：一個不小心，就有可能被這頭猛獸吃個屍骨無存，從此在圈中失蹤。可是畢竟還有一些自信有個人風格的，堅持在搞他的個人風格的作品，並且有意無意漠視票房。

這是一個永遠存在的「鬥爭」。在圈中人的立場，「生存」是他必須，但是要生存下去，在商業社會裡，個人風格就不容易發揮，個人口味也不能隨時隨地拿出，因為重要的是票房紀錄，而為了取得好的票房數字，在他製作的商品藝術裡，卻必須在一個大比例上，遷就群眾的口味。不然，就有大可能來個水淹七軍，「死無葬身之地」。

無論哪處，通常都有兩種典型的人，娛樂圈也沒有甚麼例外。一是有人為生存而生存，有人為藝術而藝術；而後者，若是生活在商業社會的娛樂圈，可以想見，他能成功的時候少，一閃眼就失蹤的機會大。

有沒有能兼顧藝術，又能兼顧群眾口味的？必定有。

商業社會的任何活動，一言蔽之，是「唯利是圖」，沒有利錢的不做。即使有個傻瓜，願意不賺錢去搞他的藝術作品，也得考慮要不要吃大虧。有時賠了老本，但賺得群眾支持，也算會蝕。好像說，為了搞得盡善盡美，要花許多錢，甚至票房賣個滿堂紅，還是不足以支付費用，可是場面熱鬧，一般反應好，這種笑着蝕本的生意，如傻瓜甘心情願的話，是無可怨天尤人。反過來說，是錢花盡了，入場人數不如期望的十分之一，這種做法，圈中人只有笑他傻瓜，但未必有人對他表示佩服的。

例如我一直想搞自己的作品欣賞會，在某劇院找歌星演唱我的詞選，這心願終是未做。主要原因，是明知市況不好，而腰包又不腫脹，要蝕也蝕不起，蝕不起就沒本領「笑」，笑不出來為甚麼要做？

縱不怕做傻瓜也太傷身

我們有許多朋友，都不怕做傻瓜，可是傷身太甚，要扮都傻不出來。

創作，不一定是執筆，或是演藝上的獨有。我們應該把這個被演藝圈不停掛在嘴邊的名詞動詞，用在任何一個圈子。我個人的看法：任何從事生產運動的，都可以是一個創作者。只要其人能從原來的生產基礎及條件限制下找出新意，想出更好的做法，就不管他是執筆還是開機器的，這些人都是從事創作。

分別在：文藝作品用於表現人的藝術，例如時代的感情、人性的真面貌；表演的方法是抽象而空泛，不跟其他以物質為創作媒體。

但是任何創作，都是給人享用的。因此，我們說：商業社會裡的演藝，必須投觀眾口味，亦無可厚非。我們若客觀地看，就會發覺：任何表演，跟任何物質上的生產，都逃不了一個客觀需要，是人的需要。要是沒有人需要的，我們沒可能從事生產製作。

再回頭看我們自己：娛樂圈的生產製作，要投觀眾的口味，應是無可避免，不過我們有沒有必要在原來的基礎上去再創新，讓不是從事我們這個行業的群眾也能欣賞，並逐漸提高欣賞水平及興趣？讓市場需要反映到製作需要，

令製作水平在市場要求下，有更大的砥礪及促進作用？

一項演出藝術，若不獲群眾支持，肯定要宣告「失敗」。認「失敗」的人，失敗了再檢討，也是面對現實的做法。光是怨天不給他運氣、怨群眾不給他機會，是井蛙、是鴕鳥，認為他自己高深，除他一人以外，甚麼都低等白癡。

要是這人年紀小，有這等驕氣，我可以接受，也能體諒，只要他怨了半天又再發動嘗試，終有次會讓他摸出個頭緒來。但是一把年紀了，還依舊怨天尤人，不管自己弱點，這種人才是一等一的白癡。

我們必須假設：當自己不從事創作，而入場看別人創作，身為群眾一分子時，有否對別人作品不合理的地方有所反應？對別人作品中令人沉悶的環節，曾伸腰打呵欠？有否試過跟群眾一樣，看了半場便罵着離去？

● 凡是悶人的，不會是藝術品

凡是悶人的，不會是藝術品。我們不能理怨，說群眾白癡，因為他們看不明白。但是我想說：凡是有心性共通點的表演，決不會悶。要真是大多數人

都認為悶，是創作者只顧自己，忽略別人。這種創作態度，是我口中一直自命高級、自封領袖的一類。想問問：高級可是自命的？

不管作品屬哪一類，凡要故意難人，寫了令人翻字典都找不到的字，把許多人難倒，而自己相信，說了令人不懂的話，這種我認為是「文棍」一類，以圖騙個「獨步天下」的名銜回來。藉此令被為難的人認為他高級，

另一種「文棍」，是堅決以「媚俗」為己任，堆砌任何素材，誓要爭取到他心裡希望得到的群眾數字。而這些人往往都可以「成功」，因為總有一群人喜歡這類作品，於是行騙得手，一棍見效。

由於必須爭取票房，因此商業社會裡的一切演藝，都撥入「商品」類。這倒是無法推翻的現實。故此這十多年來，我活在娛樂圈中，無時無刻不小心顧全這個需要。只是長久以來也堅持，不能高估自己，也不能低估群眾。

我所堅持的，偶然也失手，不是高估了自己，便是低估了群眾，這一定發生在試新的時候。故此我偶然也做了「文棍」，發生「高不成，低不就」的慘劇，往往危及自己在圈裡的生存。

142

● 高估自己與低估群眾

何謂「高估了自己」？是覺得自己是如來佛祖、我主耶穌、天主聖母，認為一出手可以高絕人群，一投足必定非凡入聖。並且相信：某件事，只有自己一人做到，要不然，也肯定自己可以做到。

我自己有這個體驗，當時考慮：以「生活」素材入歌詞時，事先以為一定能做到，並相信這條路大有可為；這樣一寫多年，全是白卷，居然不見一首令自己覺得勉強叫好的。連「勉強」都假裝不來，真是始料不及。這是我「始料」時，高估了自己的能力，儘管今日還寫，總是不見成績。

何謂「低估了群眾」？是認為所有群眾皆白癡，相信只要拿出一些稍有深度的作品，群眾一定看不明白、一定不能接受。故此從來不敢做，而一旦見了別人的作品稍有深度，便一棍打死，避免被殃及。初期我轉寫「非情歌」的歌詞，並大聲號召別人也參加這個行列時，一時間，「非情歌」被視為過分高級，不是群眾喜愛的，因此唱片公司不收，一旦錄了唱片，電台又不播，反多播情歌。這種所為，是為「低估了群眾」。一年後的今日，「非情歌」終於冒出頭來。

把稍新一點的品類一棍打死，省了工夫的做法，也是一種「高估了自己」的做法。他們一方面「低估了群眾」，因此從這個角度去看任何作品，就認為既然群眾都是白癡，稍新一點的作品，就他自己的認識裡，是沒可能被大眾接受的。這就是既低估了大眾，也高估了自己的判斷。

世上人人爭認伯樂，說某千里馬是他當年一眼看出來的，可是他眼前可能有更多千里馬，他一一瞧不出來，偶然見了一隻有明顯功力的，就把牠「據為己有」。於是日常四處都向人誇耀：某人，某年，要是沒被我「賞識」，如何還有今天？充其量略加附註：這當然是他努力的成果。能這樣附加一句，已是很謙虛的君子了。

經驗令人增強判斷力，可是地球天天轉，經驗也使人落後於過分的主觀，因為地球轉他自己不轉，世界日新他自己守舊。從他經驗裡的一個角度看事物，就像拿一把尺去衡量每件事，一見不是他尺度裡的，隨手被拋了。能被他留用以觀日後表現的，日後成功了，他自己就是伯樂先生。

曾在一個「文化研討會」上談話，台下盡是大專學生。發言時，開章即笑說：「若不是被邀請出席這次研討會，我實在未知道，粵語流行曲竟是香港一項『文化』。」

這話有意開個玩笑，令台下聽眾輕鬆一些，不過接着說的就認真起來。

我說我過去幾年來，寫的都是商品，包括千首歌詞，大部分是商品，或許只有一、二百首，是刻意搞自己的旨趣，可是大多數時候是投市場需要。市場大概會喜歡哪一類歌詞，只要不宣揚「誨淫誨盜」、不鼓勵「僥倖」這兩個題目，我都寫，壓根兒沒有明顯而統一的立場。只有上述引號那兩個原則未想放棄，甚至被逼封筆，也不肯放棄。

商品跟藝術，就是這樣。藝術品或者可以不顧市場口味，可是商品必須是市場上需要的「貨」。我公然對在座的人說：自己只是一個工匠，除兩點堅持，其他都不堅持。因為只要不放棄兩點堅持，良心上還覺得自己並無不安。

● 偶然作反，不寫市場上需要的「貨」

寫詞這八年裡，大多數時候向市場妥協，但心裡不服氣，因此也偶然作反，不寫市場上需要的「貨」。有成功的例子，也有寫了而不知下落的情況。

在詞壇的發展，一直尚稱順遂，是因我所求無多。況且最重要的是常有機會寫電視劇主題曲。而這些歌詞，通常都不一定要談情說愛，只要不離「主

題」，常可以讓我借「題」發揮，寫心中所希望寫的「真話」，甚至常能代表

執筆那時期，對一些事件的觀點。儘管這些觀點，今日再回頭看，自覺也有些

幼稚。

好像最近香港某電視台重播的《琥珀青龍》劇集，主題曲的歌詞有三句：

「似是傻人玩劍，似是盲人玩劍，把你戲弄夠」，就是我刻意諷刺，當時在該

電視台主政的幾個澳洲人主管，因不懂香港觀眾口味，而硬把他們那套跟天

時地利人和完全悖行的方法搬到香港，結果導致眾叛親離的「悲慘」場面，

人才都跑光了。

我寫電視劇主題曲的詞，從不考慮所寫題材是否符合市場需要，也是「傻

人玩劍、盲人玩劍」的做法，但是寫時心裡都有「痛快淋漓」的感受。

《大俠霍元甲》劇集的主題曲，據說在內地流行，並且起了另外一個歌

名《萬里長城永不倒》，是依詞內其中一句，抽離供用。消息說，這首歌已被

內地灌成唱片，並已發行。還有人告訴我，內地版的《大俠霍元甲》主題曲，

是一半以普通話唱、一半以粵語唱的。至於誰是演唱者，就沒有再問下去。

這首歌詞，不算是我自己最喜歡的歌詞。但是心裡長久都希望，有機會

寫一首以「東亞病夫」為題材的歌詞，以洩一下、伸一伸民族感情。我心裡

有屈辱感，是自己唸中學，唸至晚清歷史，就覺得屈辱無限，簡直講不出是甚麼滋味。可能是痛。也許「痛」字最貼近這種感受吧！尤其「東亞病夫」這個侮辱中華民族的稱呼，我實在無法不痛心。儘管歷史都記過去了的事件，但每次重溫，都令我血壓高。

終於有機會寫一首以這個題材為內容的歌詞。我心裡最急切想說的話，不是「萬里長城永不倒，千里黃河水滔滔」，而是「睜開眼吧」、「衝開血路」這兩句，並破口大罵，罵當年有些人「因為畏縮與忍讓」，而自取其辱。

話說寫《大俠霍元甲》的歌詞時，正筆雖寫「霍元甲」，讚頌一個民族英雄，可是自己知道，仍是在借題發揮，所寫全是我心裡，很久以來都想喊出來的話。

說到這劇的續集《陳真》，用意更明顯易見。歌名《大號是中華》，是我對自己民族的讚頌。

實在這兩首歌，果然欠缺「商品」的條件。當時兩張唱片先後面世，儘管也有些氣勢，也有不錯的銷量，可惜還僅限於「不錯」這兩個字；比起商品化的流行曲，它們都只屬中等銷量。即使如此，自己已很高興，因為重要的不在它們賣了多少錢，我所得的就只有一筆稿費；總還覺得實在高興，還記起：

當聽到旁人讚這兩首歌時，我表面上也許還裝作若無其事，口裡也許還很謙虛，心裡卻是熱得厲害。

● 寫電視劇主題曲，純求自己高興

嗯，寫電視劇主題曲，最大收穫，就是純求自己高興。我一直都不寄厚望會有甚麼好銷量。

不管《大俠霍元甲》還是《陳真》的劇集主題曲，做的都是鞭撻晚清的一段令中華民族面目無光的「辱國」史實。不鞭它一次，我心裡的屈辱感無法消除。做到了，心情都暢快。

到了發生日本篡改侵華史實事件，這類民族歌立刻在香港市面流行，前後流行了兩年，不少都是舉拳頭喊口號的寫法。我沒有參「戰」，是因為覺得：自己是百分之一百的中國人，不須喊口號去告訴別人，以至人家相信為止。

在一次「文化研討會」上，我這樣對在座的人說：我不喜歡這種寫法，因為這種寫法，似有民族自卑感。我們若已抬起頭來，何必還怯怯的問人家：「你知道嗎？我是中國人。」

148

那兩年裡，民族歌忽然成為商品，肯定說明了一個事實：市場上的大需要，證實「中華」民族感情很濃烈。我唯一參「戰」的一首詞，是粵語版的《火燒圓明園》，也是就這一段史實，提出自己的看法：

「還望這火的震撼，能令我子孫記起，自會醒悟到：何來外侮？為何受欺？」——又是一種「痛」的屈辱感，不吐不快！

也許由於我寫民族感情的歌詞方法不對，故此寫了許多首，僅《大俠霍元甲》、《火燒圓明園》是銷量較高的。其他如《陳真》、《告別黃河》（亞視《一江春水向東流》電視劇主題曲）、《長城謠》（唱：羅文），都只能說：差強人意。

似乎也說明了一個無法否認的事實：不投市場口味，是注定有這種「收場」的。

只是寫我自己的觀點、用我自己的方法，也就不刻意地把它商品化。這不是故意的，但是甘心做的。主要是選寫的角度不同，效果有異。

鄉土感情的我也寫了好幾首，包括自己認為最喜歡的一首詞——《大地恩情》主題曲。關於鄉土類的歌詞，本欄在首三個月裡已有述及，故此不想重複了。

不過真的有另一種「痛心」，是我寫的民族歌及鄉土歌，都不算賣錢，想必然有個可解釋的原因吧？每寫一首，都失笑一次：在這個商業社會，不去唯利是圖，結果必然是「無利可圖」。於我，是「自討苦吃」，怕是我「死」而眼閉而已！

在「市場」這個話題上，我一直寫自己。因為除了自己，再沒有可寫的人。

實在有許多可寫的人，只是這個專欄是用真姓名發表的，筆下要寫甚麼人，也先要做考慮。不為了不敢寫，只因寫了會引起太多不必要的麻煩。要舉例，一提起必然是圈裡的，而我還在圈裡，落筆時真有點不得不小心的顧忌。

況且有些例子，稍作描述，圈裡人人都會明白，實質在指罵誰。圈裡能有幾大呢？是個不足四千人生活的地方，有知名度的不出四百個，天天碰頭，互相交換圈裡的謠言是非，我筆下無論如何避重就輕，都必然教圈中人一瞧就明白的。

故此寫來寫去，還只能以自己的際遇作為例子，讀者看起來，可能產生一個印象，認為我在誇耀自己。不過情所如此，我亦惟有這樣。

心裡知道：笨如盧某的，實有不少。我這一類人，也有臭味相投的朋友，他們也有跟我相近的作風。你見我舉自己為例，實在也等於代表了一小撮，

在娛樂圈找飯吃的朋友。

二、詞作背後點滴 ∴

● 所謂「長寫長有」

十二天裡忙得老眼昏花，只能勉強應付報上專欄的稿，期間不能寫半首詞。可是人家唱片公司的監製，電話天天來，令我躲也不是，不躲也不是。賴皮的手段用了再用，再無新招數，便使出最後一招：「多給兩天！多給兩天！」兩天後電話到了，我又賴皮，說上次我講的「多給兩天」共講兩次，二二如四，該還有兩天才到期。然後打個哈哈，對不起對不起！

如此這般度過一個「不能寫詞」的惡劣時期，前天才執起了鉛筆。執鉛筆，於我是寫詞的意思，因為寫詞要先打草稿。然而初寫的第一首，永遠都歷史重演——那是寫了一個通宵，都寫不到要求的。

外人也許不信，執筆這回事，真是不能中斷。每日每日的寫，都一定有材

料可資寫作，假如有三幾天不寫，再寫時，落筆都有些失措。

所謂「長寫長有」，在我很着意寫詞的年代，手上都有六、七十首歌等我填詞。我一天寫兩三首，甚至四首，都有題材發揮。因為第一首構思的資料，有些用不到，便移至第二首；寫第二首時，又聯想到別的，於焉題材用之不絕！

可是一旦停筆三天，又要搜索枯腸。

這次停了兩個星期，再寫時，簡直苦不能言。

（按：此篇文字取自《文匯報》「磨劍石」專欄，見報日期不詳。）

● 佳視戰友與《又見別離愁》

為薰妮寫《又見別離愁》時，剛在佳藝電視關門之後。關門後一個月裡，由於稿債太多，決心不肯找新工作，閉門寫歌詞。

寫這篇文字前，又在常去的酒吧裡碰見林秀榮，大家照例嘻哈談了一些舊事。他是「佳視」的常務董事，如今把酒話前塵，自然把過去當作笑話看待，可是當年，心情決不是這樣。

佳視關門，立刻有新的工作找我。而我也選擇了，答應了一個月後上班，

因此，雖然失業，但是一點也不着急。只是心裡太苦，苦於一個美滿的組合，轟然粉碎，化為灰化為塵。

當時最苦，是為了欠下許多朋友的交情。事實上，我邀請這些朋友加盟佳視，與我並肩作戰，人家也僅憑對我信任，而不是對新環境信任，又或者我對他們一向都講信義，故此一招手，便見萬國來朝，誓師出征！

其中一個女孩子，就在那年放棄了自己的事業，慕盧沾的名而來，口裡硬說：「看你是否浪得虛名。」這女孩子後來一直在我身畔，直至她婚後，還是我得意助手。有一些這樣的人，好像上梁山聚義，當時小弟旗下，職員近七十，半是佳視舊班底，半數都因我邀請新加盟。

半年來的並肩作戰，我們實在可以互稱朋友。職位上無疑有高低之分，只因我向來沒有架子，他們與我都快樂相處。到佳視後期，同事間感到出現問題時，他們其中不少向我宣誓，勸我放心處理部門以外的問題，內部如有工作，他們決心自行處理。眾說：「若有關門一天，你不走，我也不走！」有幾次被他們說得我情緒激動，差點兒沒有搞結拜兄弟姐妹。

有幾次他們見我愁眉出苦臉入，居然趁空還搞些小玩意，意在逗我開心。

154

例如無情白事說為我慶祝生日，硬搞了個生日會，為我慶祝，於是吃喝一番，實質大家都知道不是我生日。巨大的蛋糕上插了一百根小洋燭，說要祝福我百事如意、百事可樂、百無禁忌。然後又組織了球隊，硬拉我到後山踢足球，分成兩隊，幾個漂亮女同事露腰短衣短褲，「犧牲色相」做啦啦隊，誓要搞些場面令我真正笑一笑。

無數次，他們通宵四十八小時輪流工作，我自己躲在辦公室相陪，無數次他們的敲門聲，把我自夢中叫醒，柔聲叫我回家洗個澡睡一睡，說所有的工作都會照我訂下的日期完成，又說誓必能如期完成，叫我安心睡一覺。

佳視後期的艱難日子，他們都與我共同度過。無窮的壓力下，他們還是笑聲嘻哈，對我的關心、對我的愛護，決不是上司下屬的態度。

終於我隨大夥兒辭職，是為「六君子」事件。事發當日，我受到全港記者包圍。趁幾個空隙，同事其中幾人走到身旁，耳邊問我：「支持得住麼？」又給我倒熱茶，給我打聽消息。這就是朋友，雖是賓主一場，我辭職了，定然再沒有上司身份，可是這一群「下屬」，還是用朋情對我。

關門前一天，才接到消息。我一動不動，不執拾、不說話，也不肯定消息是否正確。看見他們還在拚命，還趁空問候我，那天傍晚，我痛苦得幾乎無法

支持。

於是，關門後，寫了《又見別離愁》。

（按：此文錄自《好時代雜誌》「詞中有誓」專欄，見刊期數及出版日期不詳。）

● 《小鳥高飛》始見「眾叛親離」

在香港電台，與譚偉華一起主持的節目裡，我談過：當年離開無綫電視時，曾發現不同的媒介裡，皆有「無綫」擁躉，不管是觀眾、記者，還是編輯，都曾對我辱罵。彷彿離開了他們擁護的電視台，等於背叛了這些人。

而自那天開始，無綫電視也未停過對我杯葛。

儘管我自己不那麼希罕。因為我知道，這只是轉一份工作，尋求我個人的發展。為甚麼轉工的事，居然能引致這許多人冷視白眼？任何講道理的人，都不會這樣橫蠻而不文明的。

當時我年紀比今天小六歲，有一份英雄主義，有一種冷傲自我，硬朗無比。

遭人白眼的結果，令我更要堅持自己的決定！

今天已逝，當時無綫助理總經理林賜祥，事前事後都跟我保持來往。說起來，他是當時唯一能把公事與私事分開來的圈中人，故此直至他病重，我還抽空跟他吃過飯。但後兩年我自己太忙，與他沒見面，然後聽到他逝世的消息。

其他無綫中人：中層的怕惹事，不敢見我；高層的沒感情基礎，沒見我。連一些唱片公司，都不敢找我寫歌詞，怕因此開罪了權貴，以後沒機會為無綫供應主題曲。

嗚呼！眾叛親離——我是初次，也是首次猛烈感受到：娛樂圈的現實，果然厲害。

當時我住廣播道慧園，無綫隔鄰最近的大廈，是陳韻文以她多餘的錢置的物業，住進以後，無綫同事不少把我家視作茶寮，有空就鑽上來，反正紅茶、咖啡、烈酒，甚至麵包、公仔麵，永遠免費供應。每日每天都人山人海，總有十人八人聚在廳裡聊天吃喝。但這熱鬧情景，在我跳槽佳視後一起改變。此後一屋皆靜，常來的只有陳泉，以及三數真正知己戰友。

唱片界的朋友，只見 EMI 的甄思蓁、永恆的鄧炳恆的大碟，他也許不知情況，莫乃森。當時莫兄剛加盟新興唱片公司，要出版甄妮的大碟及一個不速之客——莫盲撞撞，撞至我門前，找我寫歌詞。我對他解釋處境，要他考慮，他說不考慮。

我呢，是一肚子氣，決心憑個人力量打天下。並為了感激當日，在我辭職後，林賜祥的坦誠相告，細說佳視的情況，根本不可能維持多久。他勸我留下來，我直說沒辦法，答應了。但是我心裡是真的感激他。於是我寫了《小鳥高飛》，紀念他，也向他講明我的個人觀點：第一、二段詞裡的那個「你」，實在是指無綫電視，尾段的「你」指林賜祥，而「小鳥」當然是我自己。

陳慶祥也跟我講過幾句話。雖然很簡短，但概括到題。我也是一直記住，也感謝。事實他說的，都實現了。

我這人很念舊，至今都是。在其他報刊曾寫過：在我十六年的發展過程裡，誰曾提點、誰曾協助、誰曾共患難、誰曾「無意中」變了盧沾的救星，我都一一記住。

莫乃森算是「無意中」的一個，甄妮那張大碟十二首歌，我寫了十一首詞，除《小鳥高飛》，還有《明日話今天》，這兩首歌都曾流行一時。尤以《明日話今天》，直至佳視關門，直至我轉投廣告公司，都還流行。此曲的詞裡也有我當時心境的描寫，只是不刻意強調。因此每聽到電台選播，往事都一一如潮湧至。今天凌晨二時許，又聽到電台播《明日話今天》，睡意全消，立刻執筆，完成這篇文字。

158

（按：此文錄自《好時代雜誌》「詞中有誓」專欄，見刊期數及出版日期不詳。）

● 三十歲那年，寫了《小李飛刀》

二十九歲時，不知為何，竟對「三十歲」這個人生的關頭產生怯意，只覺得：人生不管有多少成功，證實他的存在、他的本領，可是終也有好些失敗，敗於一時失手、敗於一時糊塗。

二十九歲時，對人生自有一套看法，想想自己在社會混了不少日子，居然發現身邊不少同輩同齡的人已居高職，甚至有些渾小子，本與我一起奮鬥，居然爬在我前頭了。面前是「三十歲」，心裡又覺得：啊……三十了！不再是少年人了，也不能再稱自己為青年人了，也不敢再隨口說：「我二十幾仔……」這一類的話了。

再拿自己跟別人比較，漸覺得自己真是一事無成。陡然產生一種自卑心理，但是也立刻自尊心發大，決要在三十那年，甚至三十之前，能做到一些更大的事，以符合一般人所說「三十而立」的要求。

想起來，這是愚蠢之極的。為甚麼人一定要用年齡衡量自己的人生歷程？

今日我不再這樣堅持，但是二十九歲那年，確是這樣想。那年還是很笨，覺得自己二十九歲了，怎麼一事無成？於是開始更努力去做些其實沒大意義，但當時又感到實在逼切需要解決的事。

那是：人生到底為甚麼？

開始接觸這個大課題，是為了迎接「三十歲」的。當時認為：三十歲是一個成熟的年紀，要是自己連人生於世到底為何也弄不清楚，明顯是白白活了二十九年。其實也許真是沒此必要的，要到了死去那天還不明白人生是甚麼，也許那瀕死的人，一生也沒憂心過；而天天對人生提出疑問的人，必定在人生路上，遭遇甚多淒慘事件。只因當年我覺得「三十歲」是個「大人」的年紀，不是「青年」的年紀，於是開始去考慮、去武裝，準備做一個真正的「三十歲男人」！

那年，我寫了《小李飛刀》，是在這種心態裡寫成的。

當時眼裡，發現人生有兩個大題目，很不容易解決：第一是事業，第二是愛情。拿自己來說：就覺得自己本領端也不少，又能這又懂那，連寫歌詞都行，顯見不是個平凡小子。只是撫心自問，如此還是很不得志，想做許多事沒辦法進行，想得到許多卻未曾得到，但是見旁邊的人都好像比自己高明，也比

160

自己幸運，於是即使當年我已不算無名小卒，已有些名氣，在電視圈也有些地位，在報上也寫些專欄，總是覺得：不算不算，我應可做得更多更好！

然後想到愛情，覺得愛情真是人生最大的另一難題。當年我已結婚，但眼見身旁許多渾小子傻丫頭都在愛情路上受苦，就不能明白，人為甚麼要追求愛情？除性慾之外，愛情給人甚麼樣的滿足？我雖已婚，但是也無從了解別人的心態，於是開始從一些假設的角度摸索。

《小李飛刀》的歌詞，是一個老「青年」面臨三十大關時，對人生問題的胡思亂想，而把個人的心態、把人生的初步看法，寫在詞裡。

同時，那年紀，還有極厲害的個人英雄主義。正因劇裡主角李尋歡是個失意的英雄人物，由此，《小李飛刀》的詞也從盧國沾幻想自己為李尋歡，而控訴人生的。

（按：此文錄自《好時代雜誌》「詞中有誓」專欄，見刊期數及出版日期不詳。文中所談有關《小李飛刀》的創作心路歷程，跟《歌詞的背後 ── 增訂版》內所談的內容完全不同。）

● 《天蠶變》：決心打「巨人」的戰歌

一九七八年八月，首次，第一遭，把辦公室用品搬離廣播道。這些隨身行李，書籍最多，典重得很。當時佳視關門，結束營業，同事用汽車載我離開，車至廣播道口，剛遇紅色交通燈。車停下，我冷然望望地上，發現一口鐵釘，躺在路面。

鐵釘硬麼？我腦海閃過這個問題，身邊一陣馬達聲，綠燈亮着，汽車開行，右轉，我順勢右望，看見廣播道口。心想：嗯！十年於斯，想不到在這種情況下離開。

不能説有甚麼感想。七月辭職、八月關門，期間有充分心理準備。有兩份工作正等候我選擇，心裡也不徬徨，只是一陣難以形容的寂寞，在整個月內罩我全身。

到新公司上班，新同事把我看作落難英雄，問我當年滑鐵盧。我説：原因太多，內幕更厲害，不能透露。但是有一點我敢概括：無綫電視是個巨人，強猛得很，我身在其中時，竟是無法感受到的。不錯，到今時今日，無綫還是巨人。

八個月後，麗的派了張敏儀約我吃飯，然後黃錫照駕到。一九七九年六月中，我再返廣播道。在廣播道口，我還傻兮兮的望着地上，看看有沒有鐵釘！

之前我問黃錫照，要他給我一個理由，讓我自己也心服口服的參加麗的軍。他頑皮的笑，說：你老兄壯志未酬！

要命！這人果然看透我的心。這之後我們才談薪酬，三言兩語，一說即合。

我口裡對外形容是老公公撐拐杖從軍，心裡決定：這一仗，要打個風雲色變，要打至自己口吐白沫為止！

實在我跟無綫沒有仇，但是佳視關門，使我有「敗」的感覺，我當年未看通紅塵，覺得「敗」是有損體面的事。於是我決心打「巨人」，要是他不倒，也用鐵釘刺中他腳窩，要他單腳跳，跳着去找膠布紅藥水！

當時決定，只要有此一日，我便拍拍灰塵，再執行李離開廣播道，做生意去。故此我只簽兩年合約。

一踏進麗的大廈，發覺裡面除了比佳視稍大，其餘一切都不理想。真有些像轉進山區的游擊陣地，人馬疲乏無力，軍火殘缺不齊，對新兵也歧視。四遭環境：燈光也暗，牆也灰落，櫃檯無鎖，椅背甩離，然後東一堆紙、西一堆舊儀器，都在地上放！

163

第一個印象，使我心裡失望，但是我又發覺：裡面有不少佳視同事，都被收歸列隊，無論新兵舊兵，居然臉上都有一股抹不掉的仇。是千真萬確的，他們心裡很恨無綫電視，好像隨時會大示威，催促麗的主帥下令進攻似的。

第一天，參加節目會議。當時《天蠶變》已接近開拍階段，宣傳工作零星進行。我接手，發覺自己部門人丁孤寡，根本無戰鬥力，喚他也沒好氣的回應。我暗叫不妙！心想：怎麼獨是這個部門，一點生氣都沒有！

第二天，要我交宣傳計劃。我實在呆了。第三天早上，腦海靈光一閃，我急跑幾十級樓梯，衝去找黃錫照，邊喘氣邊告訴他：你的職員殺氣奇重，既然如此，向無綫下「戰書」吧！

《天蠶變》的宣傳，全用一個「戰」字推行！

從此，這個電視台殺氣騰騰，實在緣於我捕捉了整家公司人心的仇恨意識，而且，遇着匆忙交宣橋段，心想着應付了再說。不想到這股恨意被我挑起，此後一發不可收拾。

殺氣騰騰之際，我受命寫《天蠶變》主題曲，就將自己的心境及當時麗的那種氣氛結合一起，變為「戰歌」！

（按：此文錄自《好時代雜誌》「詞中有誓」專欄，見刊期數及出版日期不詳。）

● 《沙漠之旅》：快樂是向苦中取

在工作崗位上，看見你快樂的一笑，皺緊的眉，忘情地衝。可是返回現實時，當你過自己的生活時，一切就改觀了。

此刻不再每天在你身旁，偶然也收到你的信，訴說你的不快樂。偶然你說：需要一雙好耳朵，肯聽你訴苦的耳朵，故此我間中都約你喝杯茶，把耳朵供給你用。

你的家庭背景、你的成長之路、你的性格的養成，一一曾為我注視。這是你肯定、我也同意：世上只有我這雙耳朵，可以把你的苦悶接收，並且聽到心裡。

但是你見我忙於開解你、忙於回信給你，也使你內疚。來信又說，不要為你而心煩。

不錯，你我彼此從上司下屬，變了朋友。可是你眼中的這個人，是你再生的「爸爸」，我感受到的。故此以前開心的時候，你把一切開心告訴我；煩惱

的時候，也想我替你解決。在你身畔，你知道僅有我，願意聽，而每次也真能替你解決。

如今分手了，你孤獨而孤立，身邊的人，在你眼中無論如何也不及得我這般冷靜，而且對你的心情有那麼了解。因為身邊的人，也使你煩悶不堪。

一直都想告訴你：快樂不是隨地都可以拾取的。

當人家的臉上長掛笑容，有時是為表演而表演，實質上是否快樂，只有他自己知道。當人家滿身是意大利名牌，也不能表示他家境富裕。商場裡我看到千奇百怪的現象——那就是最沒實力的公司，其寫字樓通常都很輝煌。太多的「表面風光」，通常遮住破裂的牆壁。你留心過牆紙的作用嗎？

千萬不要跟別人比較。許多人的快樂不一定是快樂，好像人家外表看你，也一樣覺得你幸福非常。況且你口裡也一直宣傳着這點。

但是快樂不是俯身可拾，有時也唾手可得。舉個例：如果你一向不懂煮蛋，有天忽然學懂了，這些都可以是快樂。只要你把要求降低，甚麼事都可以快樂。

在家裡你不快樂，可是在壓力很大的工作環境裡，你居然天天快樂，是由於你能夠從另一處，找到滿足自己的需要。我常說，最大的快樂，是要向辛苦

裡求取的。好像是在千里沙漠，忽然在垂死前見到綠洲，在長期飢餓裡發現一塊可吃的麵包，在最絕望時見到一絲成功，這些，才是真正難得的快樂。

要不苦，就不知快樂是甚麼滋味。你見過窮苦人家買一部黑白電視機的反應嗎？他們就很快樂。因為他們並沒有太大的要求，覺得有電視機已很滿足。

你的苦悶在於身負太多不必要的壓力，例如你對生活的要求，而父母朋友的心腸壞，希望你衰，於是你決心不衰給他們看。

我只想問你：到底你為誰生存？為他們？還是為自己？如果是為自己，你乾脆放棄一切，自己尋找能令你輕鬆暢快的一切。

我寫這首詞，心裡首先想起你。願你想像一下：自己及一個最心愛的人，結伴在沙漠裡摸索前行。一切都苦，但是，人應可從苦中作樂，捕捉一些小小的情趣。怎樣才是快樂，你試試扮演詞裡的主角吧！

（按：此文錄自《好時代雜誌》「詞中有誓」專欄，見刊期數及出版日期不詳。）

● 冒險寫《螳螂與我》得黃霑鼓勵

自澳洲人踏足麗的電視開始，我寫的歌詞，水準愈來愈壞，數量愈來愈少。

數量的愈少，基本上還是正常的。我自行規定：每年只產八十首，多過此數，是超乎我個人能力的，因為我雖兼職寫詞，但是我仍着眼於「正業」，寫詞始終是「兼」的工作，我必須把正業與兼職的時間妥善分配。

但是水準愈來愈壞，卻不是我自己的願望。其實那期間，我的工作態度依然良好，依然很認真地寫詞。但是畢竟，日間的工作忽然不規則地不受控制，朝令下、夕可改，我實在窮於應付；更兼初期的一個澳洲佬對麗的「中國人」有嚴重的「種族歧視」，令該電視台內部又亂又狂，我寫詞時心緒不能集中，故此寫得自己也知道失了水準。

短休復出，我重新檢視流行曲壇的走勢，發覺歌詞的路已改，這個轉變我居然一直未注意到，也可見我在詞壇裡絕跡多久。

我看個清楚，就知道必須跟隨這條新路，但是這條路有些令我反胃，因為我發覺有大批意淫的歌詞。意淫的歌詞居然常在電台播放，我實在想嘔吐。

於是我跟了很短的時間，就決定走我自己的新路，別人怎樣我暫且不管。

168

寫歌詞這些年來，我向來不喜歡跟人尾、食人屁。以前我轉寫過「哲理」，結果到「哲理」歌大為流行時，我又轉向「寫實」的，但「寫實」的失敗，我又轉向「愛情與麵包」的。至於寫的方法，我從前寫時，一向題目定得範圍很大，後來把範圍縮小為一個小「點」，證實我不斷的變，想擺脫自己的舊影子。

我不是說我的舊路子有甚麼不對，只是我這人不大安於本份，而且口味容易轉變，除老婆外，事事都易厭，我一直在變。

「復出」後我決定冒險走一條被人勸喻不要進去的路。因為這是死路，過去歌詞的歷史，證實了這個說法完全對。但是我決定走，因為我找到好的方法。

早期算定：要是這條路真是死胡同，我退回起點，反正也不損失甚麼。而且我一邊冒險，一邊也買保險：我一方面闖新路，另一方面也大量生產市場上需要的歌詞。

說出來你也許並不相信：我冒進這條路子之前，事實上經過一番很費勁的安排。第一件事要做的是向唱片公司的人吹噓，獨力製造些輿論，讓唱片公司的人受些影響，令唱片公司裡有此心理準備，準備妥當我才開始。

奇怪的是，我真的看準了。我告訴他們，情歌氾濫啦，滿朝文武都是一個

腔一個調，若不出奇制勝，互相殘殺矣。原來唱片公司都有這個感覺，見我一提，就叫我試寫。

於是我先寫《螳螂與我》，唱片老闆見了歌詞，顯然都有些打冷震，但是又覺得可能是出路。因為害怕，唱片公司對《螳螂與我》的宣傳，真是盡了九牛二虎之力。

我的第一步是邁開了。

這兩個月來，我顯然地走我的「死路」，漸見些光明。其他唱片公司也漸漸接受了這一類歌詞，因此我近來寫得更起勁了。實在的，這條路我以前曾闖過，不成功，今天換個手法再冒險，這一切要感謝「娛樂唱片公司」。沒有他們的《螳螂與我》，我可能已從「死路」大敗而回。

（按：此文錄自《好時代雜誌》「詞中有誓」專欄，見刊期期數及出版日期不詳。又，以下另附一篇黃霑的文章，摘取自《天天日報》「神經霑的信」專欄，標題為「請沾兄堅持下去」，見報日期不詳。）

盧國沾兄：

從「螳臂集」，知你喜歡《螳螂與我》。我也認為此曲甚佳。「十大金曲」這首歌沒有得獎，敗於鄭國江老弟的《隨想曲》，我是評判之一，深深覺得可惜。

《螳螂與我》這首歌，不錯是有瑕疵。（但哪一首歌詞，是完全完美無瑕的？）只要小疵不掩大瑜，也就由他去罷。何況，以愚弟之見，《螳螂與我》的創意與意境，粵語流行曲中僅見，實在是不可多得的創作。

我輩寫流行曲的，免不了要從俗。但從俗之餘，有時倒也想寫一兩首多點自我的作品。即使群眾未必欣賞，只要真的是自己喜歡，就會筆下忍不住流露出來。娛人多了，偶爾娛一娛自己，也不算過分吧？

何況，大凡創新的東西，都要冒群眾不接受的危險。但從事創作，必要鞭策自己向前而去。一生讓群眾掣肘着自己，邁不出向前步履，我們會很不痛快。而且，也會覺得對自己不起。我不敢自認是你的知音，但《螳螂與我》此曲，我的確欣賞。

我覺得，這首歌，在流行曲史上應有地位。因為它在嘗試闖開一條時人沒有走過的路。

大陸有個畫家范曾先生，專畫醜人，名氣絕不如專寫美女的葉淺予大。但他不妥協。我見過他一幅畫，自題曰：「期諸五百年後。」

我覺得，今日不可能有定評的東西，都要期諸五百年後。雖然光榮不及身，未免使人惆悵，但創作之事，如人飲水，冷暖自知。沾兄，千萬不能氣餒！請繼續堅持下去。

<div align="right">弟霑</div>

● 兩談「鷹飛」《小鎮》

（按：盧冠廷主唱的《小鎮》，歌曲名字曾擬為「鷹飛小鎮」。）

這實在是一首「反戰」歌曲。是的，粵語流行曲，似乎以前從未有人這樣做，直至今天也未有人這樣做，但是畢竟，粵語流行曲壇，還有人斗膽冒這個險。

歌詞是這樣的：

「他畢竟係人，但似是野生；他身躺泥塵，如樹幹斷根。鷹天邊飛撲，像

厭倦了等。人望飛鳥，飛鳥望人，在這饑荒小鎮。哎喲喲……鷹低飛，看見了十數人群，啊……恍似蚯蚓。」

「鷹低飛望人，就發現了她。她手中孩兒，頑病困在身。病令他哭叫，在叫喚母親。母親的臉，只有淚痕，無語跟着人群。哎喲喲……鷹高飛，卻聽見炮聲響緊，啊……聲音好近。」

「哎喲喲……鷹歡呼，似愛上炮火聲音。啊……鷹飛小鎮。」

這是粵語流行曲第一首，意圖寫「反戰」的歌詞。

這種寫法，是採用電影鏡頭分鏡處理。寫得如何，要大家給意見。敢說，不錯，是我寫的。而且我有一種驕傲感、自豪感！請不要怪我不謙虛，若然，那只是我為了取悅你才虛偽地去謙給你瞧。我袒開胸懷給你看，反正這個「粵語詞壇」裡，我嘶叫了很久，才發現了居然有人跟我一樣的膽生毛！作曲兼唱這首歌的盧冠廷，提議我寫「反戰」，那天我幾乎不相信自己的耳朵。

我那刻的雀躍興奮，未必有人理解；要是你留意過，我曾大聲疾呼了多少遍，「哀求」唱片行容許一些「非愛情」的題材入詞已有多久，你必然明白我的感受。

更難得的是，唱片公司決定以這首歌，為重要宣傳的一首。老兄，我實在

很高興！它上不上流行榜，我不管，我只要更多人自電台聽到它。

《小鎮》，是這首歌的名字，我不管，我真的向你推薦這首歌，並希望你買一張唱片或盒帶。我不為誰宣傳，只為這首歌宣傳。要是銷量好些，才可以證實我做得對。因為電台的人，不信它有市場。幫幫忙吧！

（按：此文錄自《大公報》「四方談」專欄，見報日期不詳。）

我喜歡《小鎮》，不因為詞是我寫的，要是這詞是別人寫的，我也會喜歡。

我喜歡《小鎮》，不因為我要廣泛宣傳它，而是我自己努力，想走進一條冷門的路。

喜歡《小鎮》，是我一直嚷，說愛情歌詞太多了，必須考慮改寫其他的。

但是我總不能潑婦罵街，而自己不去踏實地幹，於是我一邊罵人，一邊鞭自己。

喜歡它，是為了這是繼《漁舟唱晚》、《螳螂與我》兩首詞後，第三首「非愛情」題材。前兩首都受到一定程度的重視，如今這首詞面世，我深深希望它受到注意，故此我既喜歡它，又寄予大期望。

「非愛情」的歌詞，這條路子，我走了進去，你以為有甚麼感覺。說實的，

174

那裡面深暗濕滑，走一步停一步，每舉腳試走第二步時，都擔心會滑個四腳朝天，變了一錠元寶的樣子。

《小鎮》代表第三步，實在我已走了四、五步，還不曾滑倒，無疑是運氣。

但還要等，等其他「非愛情」歌詞面世，看外間有何反應，才可以證明這條路好不好走。

到了今天，我可以親身向其他人證實：走「非愛情」的路，實在很費勁。

《小鎮》後我也寫了一首「非愛情」歌詞，但是寫作所費的時間，幾等於普通情歌的四倍至五倍。

現在我有「高空走鋼線」的感覺。下面人人屏息，有想我成功，也有想我失足的。看我踏完一段又一段，想我失足的人，希望減低了，依然緊張地在抹乾額上的熱汗；想我成功的人，心跳少了些，但在抹冷汗。

只有我自己知道：背後拴着安全鋼線，一失足就憑它吊在半空，絕沒機會墮在地上流血呻吟，但是也免不了一陣驚呼一陣歡呼同時響起。

因為這實在是傻子才去做的事，但是我何止傻，簡直是頑固得不可收拾。

不為甚麼，只為決定了做。如果未到最絕望的時候，也不是要棄權的時候。

《小鎮》的寫法，是刻意把自己扯出鏡頭。整首歌詞用三個角度，像拍

電影一般，用景象描寫：一是鷹望向地面；二是垂死的人望鷹；三是視平線望見婦人及懷抱的孩兒，背後、身旁都有其他難民。寫時是刻意用一個平實交代的手法去寫。

反戰，是歌者盧冠廷的願望。那天他約我吃午飯，說：近年戰火怎麼這麼多哩？給我寫個反對戰爭的題材，行吧！

我雖然答應了，喜是因為我找到能讓我寫「非愛情」歌詞的機會，苦是明知寫反戰很辛苦，我從未寫過。《螳螂與我》其實在寫華僑逃亡時的回顧，不着力寫戰火；但《小鎮》，未成《小鎮》而只有一批 1234 的簡譜時，我對着它好幾天，真有些「盧郎才盡」嘆。

終於電話來了，女監製帶笑喝問：「你還不交詞呀？」終於我知道逃不了，必須執筆。七小時吧，才寫成了初稿。第二個晚上再砌，又五小時才完成。我心裡有很大的壓力。直至這歌今天面世，還感到壓力存在，逢人都問：

聽過《小鎮》麼？

（按：此文錄自《好時代雜誌》「詞中有誓」專欄，見刊期期數及出版日期不詳。）

176

● 有些境界是不可能再寫得到

寫「霸氣」的歌詞，實在是我的拿手好戲，可是已有四年不寫了。這是我寫了《天龍訣》之後，不想再寫；因為寫過幾首，發覺無論怎樣努力，都不能在「霸氣」這個題材上，寫得好過《天龍訣》。

寫「勵志」的歌詞，也寫了不少，但是這幾年也少寫了。不是不敢寫，不因市場不需要，是我自己仍然陶醉於《天蠶變》的歌詞，那種落泊的戰意，而且以後自己再寫，怎樣也無法達到《天蠶變》的境界。

起碼在現階段而言，我實在無法做到。

寫「鄉土」感情，我也不想。也是為了《大地恩情》之後，我連寫幾首，都不成功。

自己也覺得奇怪：怎麼會這樣？

寫「越南」，我共寫了五、六首詞，是為我認定，越南華僑史裡最為慘烈的一次，終於我寫了《螳螂與我》，以後不想再寫了。

寫中東戰火，我終於有機會，寫成《小鎮》。也決定了，以後不寫戰火了。

因為我自問甚為喜歡《小鎮》的成績。

原諒我不肯假裝對你謙虛一下。上面說的是我的真心說話，大家除了罵我驕傲沙塵，卻不能否定我個人對自己作品的看法。實在我在這個話題上，找到一些無法解釋的事實。

我問過自己，為甚麼不能再超越過去的成績？

也許人生過程裡，有些階段是一去不復返的。要是能在一個機會裡，寫出自己的階段最激憤的心態，應是一個創作者最大的運數。我自己是這樣，《天龍訣》時，我自己鬥志燒得像團烈火；《天蠶變》時我發誓捲土重來；《大地恩情》時我剛巧接觸到大量的海外華僑；寫《小鎮》時，中東正在天天打仗；而寫越南，是為了我連寫幾首都不成功，深深不忿，終於完成了《螳螂與我》。於是這幾個階段裡，我終於洩去心裡最激烈的感情，然後心情再度平和。

在今日這種心情，無論如何，我無法肯定：能否以上述任何一類題材，重寫幾首，而可以超越過去。

並非我自鳴得意，實在是有些失望：怎能有些階段，真是一去不復返。

好像《天龍訣》，我那陣子的狂態，今日無論怎樣都努力不出來。實在內心的誠意還巨大，但是感情較以往複雜了。結果我試寫過《天龍訣》的另一版本，發覺措詞用字大為遜色，真是有些氣餒。馮煒林的新歌《此人便是我》差堪

178

比擬，但作者心態明顯不同。

（按：此文原刊於盧國沾在《城市周刊》的「詞話」專欄，該期於一九八四年四月十四日出版。）

● 《武則天》主題曲詞三易其稿

歌詞裡，我偶然也用「誰」字，但記憶裡不似常用。每用「誰」字，基本上必有目的。這個「誰」字，近作《武則天》主題曲裡，由於寫了兩稿都失敗，第三稿時，決定用「設身處地替她想想」的角度下筆，故此每四個小節用一個「誰」字，例如首句：「誰瀕臨絕境，心中會不吃驚？」用這個寫法，接連提出了許多處境，問誰在這些處境裡，不是這般反應。

連問幾句：「誰臨困苦裡，身邊會不冷清？……誰人到黑夜，不望能照明？誰能做我公正，靜靜聽我心聲……誰能再假定，知我無情有情？」誠如某報小弟所說，這是逼問法，故意這樣下筆的。

每用「誰」字，幾乎都可以肯定，詞裡所指的必是主角，要不然就是指「造

物弄人」的「造物者」，只在這兩種要求下，我就會把「誰」字寫出來。

不論寫稿寫詞，我很想避過「我」字。有前輩詞人每在落筆時，「你我你我」的大量重複用，而我自己，連寫稿時都很想減用這類稱呼。寫完一篇稿，緊接做的，是習慣地在稿裡把能省的「我」字塗去。但是有些情況，寫歌詞時，除非韻腳選了「歌」韻，否則情願用「誰」字代替這類「你我他」。

「誰」字代替「你我他」，用在歌詞裡每有「設身處地」的邀請，即是說要聽的人反問自己。這種寫法，以《武則天》為例，就是：「如我是她又怎樣？」

好像我問你，你知道這篇文字的作者是誰？這裡的「誰」，就是盧沾。為了避免用盧沾，以防別人看多了反感煩厭，故此改改寫法。

頗為執着於「設身處地」這種寫法，向聽眾反問、向聽眾邀請，請他把感情投入歌詞裡。要不就求歌詞裡有人的呼吸、有人的血肉、有人的生活。只這幾道板斧，我重複的用。而「誰」字，是很生活化的。例如喝問對方：「能為你這樣犧牲的，還有誰？」指的都是說話的那個人，這個寫法很好用。

電視劇《武則天》，寫的主題曲共有三稿。寫了兩稿，該劇的監製不滿意，自己也覺得好像欠了甚麼，故此改用了逼問的寫法。趁這個劇還在播映中，且

180

把三稿歌詞刊登出來，讓初學者從中領悟到一二三稿有何分別，又有何異同。

一稿：

時人恨沒聲，帝居踞此母鷹！

後代每低貶，可知箇中究竟？

原來她是女性，世俗不太尊敬，

唐朝至今日，寫了無盡惡評。

誰評論最公正？事實須要分清，

易地換處境，怎說應不應？

隨時代遞演，世上幾多武則天？

圍城怨苦命，幾個無情有情？

監製先生但搖頭。從「圍城」二字，又試寫第二稿：

圍城愁萬千，寄望卻不會淺，

囚籠裡掙扎，悲苦再三上演，

181

圍城每日數變，每一夕幾次激戰！

如何再指望，君你或會賜恩典？

樓台是我手建，幸莫欺到身邊，

誰人奪我寶，不免起烽煙，

人行到這境地，都是武則天。

監製先生聽我解釋了寫法，反問：呀，你是為武則天翻案嗎？我說不是，

是試圖同情她！他搖頭：感受不到。

他再三提出要求，是要把武則天這個電視劇裡的角色，寫做一個普通的

女人，而集中於她的初入宮至奪帝位前的日子，讓觀眾可以感受到：唉，要我

是她，不是很苦麼？

三稿，完全投合監製先生的要求而寫：

誰瀕臨絕境，心中會不吃驚？

誰臨困苦裡，身邊會不冷清？

無援助沒照應，哪一着敢說必勝？

誰人到黑夜，不望能照明？
誰人做我公正，靜靜聽我心聲？
易地換處境，怎說應不應？
人從熱漸化冰，冷面是我承認！
誰能再假定，知我無情有情？

這次我故意在稿裡，把「問號」塗得又粗又黑。於是電話到了我家，監

製先生如釋負重，另加喝采。

三稿裡的句子，「誰人做我公正」、「易地換處境，怎說應不應」、「知我

無情有情」都可在一稿見到。

舉這三次稿為例，是希望初學者注意：一、二稿裡的沙石甚多。正好講

明，思考一個題材不夠透徹，便是這種結果。

（按：這篇文字最初在一九八四年發表於《大公報》「四方談」專欄，屬十九篇
「寫詞入門」的最後兩篇。這十九篇文字，後來一併收入與筆者合著的《話說填詞》。）

「鋤我」的煩惱

《這是個遊戲》是一首寫得比較完整的歌詞，喜歡它，其一原因，便是在於技法方面。但拿這首詞來談，卻是由於近日有些講法，説這詞一字，有意識不良等嫌疑。

出問題的句子，是「鋤我是你」；出問題的字，是「鋤」字。消息見了報，説「鋤」字用得有點那個，這才引起我注意。

實在寫完這詞，只用了九十分鐘，見寫得真已不錯，便交了出去。然後非常安心，知道按理不可能有要求改詞等情況。並非這詞十全十美，不可以易一字，而是我認為，基本上它寫得好，要挑剔必然挑到，只是多此一舉，所以我詞交出以後心安非常，並預算假若監製等人竟有異議的，便準備了吵架的言語，看他怎樣駁我。

因是之故，便對報上那則新聞，頗有些不敢苟同。事實哩，是我寫時並沒有考慮過，這「鋤」字會有意識不良的會意，要惹起誤會，也是由於我無知。這樣消息傳來，我自不免有些錯愕。

説我無知，是我不懂得「鋤」字在坊間別人是怎樣領會的，也許有些色

情的隱語，已供了「鋤」字用，假如真是這樣，便冤枉了大老爺。

報上我寫過一篇文字，有呼冤的意思。並曾解釋：「鋤我是你」句，主要是呼應「扶我是你」用的，認為如此用法，扶了又鋤，是當事人誤交損友，上了當，不識世途險惡。因為接住的一句，便是「無視這規例竟也是你」，擺明是斥罵：「規矩是你定的，怎麼隨便又改了？」有被人玩弄於股掌上，有被出賣的哀嚎！

意思擺明，哪來岔子呢？所以報上有人指為意識不良的句子，我便肯定，是斷章取義的結果。

今天，寫這稿前，我特別向許多朋友打聽了，問「鋤」字用在兩性方面，俗語怎解？他們向我證實，原來市面上，有些人把「鋤」字供用為「奪了女人的貞操」。故而，「鋤我是你」，便是「污了我貞節的人是你呀」，而這歌是女人唱的，所以對某些人而言，「鋤我是你」一句，真有些不妙。

然而在我的立場，用這「鋤」字的意思，便不妨也罵一罵：「污了我歌詞的人是你呀！」以此回贈各位。不謝不謝！小生這廂有禮而已。

常說我從不謙遜。這詞我喜歡，尤其自認：在一個意念上的發揮，這詞寫得前後呼應，也極見當事人所在處境，有委屈求全的慘情。而電視劇主題曲，

以這種寫法，也可套用在許多情節上。若問寫主題曲有甚麼要求，這些寫法，便是重要的要求了。

這劇，叫《柔情點三八》，還在電視播映。

（按：以上一篇文字，摘取自《新晚報》「絃外之音」專欄，見報日期不詳。此外，《柔情點三八》主題曲在推出之初引起議論，筆者也曾剪下盧國沾當時在《文匯報》「磨劍石」專欄所寫的一點感想，其文如下：）

讀報，才知道最近寫的一首歌詞，惹起議論。但議論據何云此，至今不明白。

歌詞是亞視劇集《柔情點三八》主題曲，歌詞有一段三句：「扶我是你，鋤我是你，無視這規例竟也是你。」寫的是遭恩師出賣的感覺，泛指一些出道未深、認賊作父的人，終被出賣的事實。

問題出自「鋤」字。時下對「鋤」字有甚麼理解、有甚麼相關含意，我摸不到底細。但下筆用這字時，倒是不假思索，也自信用得很好。

因為這「鋤」字，俗的可以很俗，雅的可以很雅，只這一字，與「扶」字

呼應，便可點出「出賣」這個味道。用在這裡，確然是語帶雙關的，只是我要

求的相關，跟別人領會的，可能有所不同。

事實上，這主題曲，整首詞我沒一句不喜歡，也百分百肯定：寫對了劇集

的要求。所以交詞的那天，知道不可能有誰反對。

有些事，作者然，讀者不然，卻是千古皆見的慘劇。即如「鋤我是你」一

句，引起外間指為意識不良，也是我愕得難以置信。

願有識者指點，意識在哪方面不良。我不謙虛，實是不懂其玄妙。

下編

盧國沾詞選二百首

乘風破浪（無綫同名劇集主題曲）

曲：顧嘉煇　唱：楊詩蒂等

（合唱）時時望前莫後退，人人莫愁無伴侶，
迢迢遠路長萬里也未覺疲累。
遙遙遠路莫怕它，重重障礙莫怕它，
人人勵行勵志不掉眼淚。

（女）鵬翼高張，我哋乘風去，
無限旅程聯群和結隊。

（合唱）帆盡高張破浪乘風去，
無盡困難終須消失去。

（從頭重唱一次）

（合唱）帆盡高張破浪乘風去，
無盡困難終須消失去。

巫山盟（無綫同名劇集主題曲）

曲：顧嘉煇　唱：伍衛國

海誓山盟誰能守，故夢在心田，
煙消雲散如春夢，夢裡依稀淚濕襟前。
羨煞堂前燕，雙雙舞翩翩，
相親相愛共纏綿。

睹物思人難回首，往事實堪憐，
三生緣訂成虛幻，落絮飛花月不圓，
舊愛難重見，空教愛心堅，
巫山魂斷恨綿綿。

190

一九七六年

心有千千結（無綫同名劇集主題曲）

曲：顧嘉煇　唱：石修、鍾玲玲

（合唱）網着了千千哀愁，
心有千千結緊扣，
一扣心裡已懷千千憂，
千扣也得接受。

惹着了絲絲哀愁，
癡念絲絲繞心頭，
此愛使我苦尋恨悠悠，
心結千萬扣。

（男）我此心，盼望接受，
恨世間，愛義難求，
（女）愛幾深？恩義幾厚？
要自己感受。

（合唱）網着了千千哀愁，
心有千千結緊扣，
一扣心裡已懷千千憂，
心結千萬扣。

此愛使我苦尋恨悠悠，
心有情義萬縷。

Q太郎（無綫同名卡通劇集主題曲）

曲：未詳　唱：張圓圓（即張德蘭）

人人話真心鍾意他，人人話真心鍾意咁先開心啦，
佢令我哋開心歡笑真真誇啦啦，
生得真鬼馬，最怕冇大牙，
Vow vow 都好怕，shalala，
唔同常人冇頭髮，淨係生出三個叉，
Q太郎Q太郎有你冇有怕，
（白）Q太郎Q太郎有你冇有怕，
Q太郎Q太郎係我哋好朋友嚟㗎。
（從頭重唱一次）

前程錦繡（無綫同名劇集主題曲）

原曲：俺たちの旅

曲：小椋佳　唱：羅文

斜陽裡，氣魄更壯；斜陽落下，心中不必驚慌，

知道聽朝天邊一光新的希望。

互助互勵又互勉，哪怕去到遠遠那方，

前程盡願望，自命百煉鋼，

淚下抹乾，敢抵抗高山，攀過望遠方。

（從頭重唱一次）

小小苦楚等於激勵，等於苦海翻細浪，

藉着毅力，恃我志氣，總要步步前望。

黑旋風山歌（無綫劇集《逼上梁山》插曲）

曲：于粦　唱：羅文

山呀山有幾高呀哈，千尺高，

千尺高山敢跨過，呵咿呀咿嘟喲，

睇我手揸利斧把山鋤，咿呀咿嘟喲，把山鋤。

天呀天有幾高呀哈，天礙阻，

九重霄漢都敢衝破，嘟咿嘟喲咿呀喲，

睇我擔把雲梯破天鑼，咿呀咿嘟喲，破天鑼。

把山鋤，破天鑼，黑旋風李逵就係我，

雙拳專打奸邪魔，利斧能破金寶座，

玉皇大佢奈我唔何，佢奈我唔何，

我呸！

賣酒歌（無綫劇集《逼上梁山》插曲）

（續施耐庵詞）

曲：于粦　唱：麥青

赤日呀炎炎呀似火燒吶，

野田禾稻半枯焦吶，

農夫呀心中呀如湯煮吶，

公子王孫呀佢把扇搖囉。

血淚呀如潮呀怨衝霄吶。

富門豪戶奏笙簫吶，

人間呀悲哭呀蒙災劫吶，

192

公子王孫呀笑擁嬌嬈囉。

嗨⋯⋯

事事未滿足（無綫劇集《書劍恩仇錄》插曲）

曲：顧嘉煇　唱：關菊英

金堆滿大屋未謂滿足，日日淘萬金未謂滿足，
百千婢僕，照樣不知足，娶妻娶妾未可滿足其慾。

當起了縣官尚未滿足，又做成尚書亦未滿足，
要爭國權，要奪千秋帝基，苦爭苦霸未可滿足其慾。

事事未滿足，死心不會服，
有朝慘變實在自取其辱。

（白）

所謂人心不足就蛇吞象，做咗神仙都未必滿足，
只怕天梯依然未搭起，牛頭馬面來將你捉。
落到地獄就想做閻王，做咗閻王又怕孤獨，
問君何所欲，問君幾時先至滿足。

金堆滿大屋未謂滿足，日日淘萬金未謂滿足，
百千婢僕，照樣不知足，娶妻娶妾未可滿足其慾。

終須有日生命亦結束，須知那天奢望未結束，
太貪變貧，有日終須會知，有朝君你大哭自取其辱。

事事未滿足，死心不會服，
有朝慘變實在自取其辱。

（多次重唱末段）

快樂是無知（國語）

曲：顧嘉煇　唱：徐小鳳

翻過生命海洋，也難找到自己，
人生無窮快樂，不知埋在哪裡？

由來夢境偏多，多少夢境滿意，
人生尋找快樂，怎把美夢拋棄。

快樂在那裡，我追到那裡，甚麼都不計！
沒有快樂生命沒意義，
追尋快樂找我自己，
快樂得來不易，

快樂得來不易，痛苦也難拋棄，
找尋了一輩子，
快樂就是無知！快樂就是無知！
快樂就是無知！快樂就是無知！

初初約會他

原曲：未詳
曲：森田公一　唱：徐小鳳

初初約會他，早約定應要插朵小襟花，
筆友通訊共數十次，始終都害怕。

初初約會他，初見面只怕他太虛假，
此際心裡害怕會見，心緒如亂麻。

怕見又想見，見面我就說「你好嗎？」
佢又答句話「你好嗎？」
總之佢都會害怕，
赴約會，微微後悔，想想都驚怕。

怕見又想見，見面我就說「你好嗎？」
佢又答句話「你好嗎？」
總之佢真正可笑。
又怕又想會見，其實佢都會害怕，
赴約會，微微後悔，想想都驚怕……怕。

（從頭重唱一次）

並蒂花（無綫劇集《帝女花》主題曲）

曲：顧嘉煇　唱：羅文、汪明荃

（合唱）並蒂花攜手，鳳台附薦三叩首，

（長平）龍鳳燭凝淚，

（世顯）悲歡痛未休，

（長平）相偎傍，（世顯）相擁抱，

（合唱）帶淚落砒霜，慢嚥輕嘗美酒，

我感謝先帝恩深厚，情義來世酬。

（長平）情鳳永伴癡凰，

（世顯）來生再訂白頭。

（合唱）兩相伴，結綵球，

泉台上，陰司地府重復結鸞儔。

並蒂花攜手，同諧白髮夫妻永守，

齊撥開泉台路，千秋也未朽。

（重唱第二段一次）

舊苑望帝魂（無綫劇集《帝女花》插曲）

曲：顧嘉煇　唱：羅文

舊苑望帝魂，哪得見夢裡人？

河山劫後血跡新，煤山先帝痛自刎，

萬里江山，載恨浮沉，滿胸怨恨向誰陳？

楊花已落怨紛紛，城春草木也怒憤，

雁鳥相分，痛恨離群，自苦難尋帝女魂。

未了情哪許我殉愛，憶先帝遺骸仍未葬，

力竭聲嘶哭千句，空悲切長伴帝魂。

河山劫後血跡新，情心碎後愛未泯，

未報深恩，有恨難填，萬載誰來頌國魂？

（重唱末段）

青春女探（無綫同名劇集主題曲）

原曲：ときめき

曲：森田公一　唱：黃愷欣

懷大志，有如大鵬沖天一飛美姿，
你不可以等，到咗衰老恨遲。

人立志，少壯勤力一朝春花滿枝，
我都可以，你都可以，實際你可以。

唔願試，到時恨遲終須一天會知，
吃得苦裡苦，到底堅決莫疑。

能立志，有困難自然多方抽絲脫絲，
試多幾次，錯多幾次，仲要試幾次。

心思思，你都會試過又試，
運氣合時，咁樣實會好呦。

終須一天，有一次試過最合意，
咪顧目前，眼光應該遠呦。

懷大志，有如大鵬沖霄翩翩美姿，
跌落嚟，我仲要試幾次。

（從頭重唱一次）

樓台會

（無綫劇集《梁山伯與祝英台》主題曲）

曲：顧嘉煇　唱：羅文、關菊英

（男）樓台暗淚垂，恨似春江水，
誓約同守，信物為證，為何負約把婚退。
（女）樓台暗淚垂，恨馬家迫娶，
誓約難守，信物難證，無情逐散駕鴛侶。
（男）我知妹心暗悲，（女）負了兄，妹心更悲！
（男）揮淚何堪回首，（女）悔盟使我心碎，
（男）樓台暗淚垂，恨似春江水，
（合唱）誓約難守，信物難證，為誰兩淚垂。
（女）我心早已經暗許，（男）馬家要將你迎娶，
（女）此恨長付東流水，來世雙雙對，
（女）樓台暗淚垂，（男）有誰補我心碎？
（合唱）蠟炬成灰，血淚凝結，在黃泉再伴隨！

殺手神槍

（無綫劇集《殺手‧神槍‧蝴蝶夢》主題曲之一）

曲：顧嘉煇　唱：李振輝

一息間，變幻無定，
願我一息間，失去無形。
從無蹤跡可認，誰願以死揚名？
繁華夢醒相嘆，人生無情。

一息間，變幻無定，
願我一息間，失去無形。
何來生死宿命？誰願了解內情？
殘留石碑一塊，無名沒姓。

一息間，變幻無定，
願我一息間，失去無形。
從無蹤跡可認，誰願以死揚名？
繁華夢醒相嘆，人生無情。

一息間，變幻無定，
願我一息間，失去無形。
何來生死宿命？誰願了解內情？
殘留石碑一塊，無名沒姓。

一息間，變幻無定，
願我一息間，失去無形。
何來生死宿命？誰願了解內情？
繁華夢醒相嘆，人生無情。

蝴蝶夢

（無綫劇集《殺手‧神槍‧蝴蝶夢》主題曲之二）

曲：顧嘉煇　唱：陳秋霞

霧，飄到又消散，
再回頭，已盡瀰漫。
不知道要用何字眼，寫出幽怨浩嘆。

夢，剛到又消散，
再回頭，我亦疑幻。
不知道要用何字眼，寫遍世情變幻。

蝶飛撲在花間，轉眼已是零落孤單，
變幻有快有慢，只要你一朝習慣。

霧，飄散在一旦，
再回頭，有着期限。
不知道要用何字眼，寫遍世情荒誕。

江山美人（無綫同名劇集主題曲）

曲：關聖佑　　唱：鄭少秋

寧拋玉璽碎棟樑，多情如我情絲百丈長，
兩心傾仰，心曲可和唱，
何苦空留冷衾帳？

紅燭耀映兩情長，鴛盟同訂人生多歡暢，
醉意盡百鴒，軟香滿懷，郎情妾意長又長。

夜月初上，儷影雙雙，鴛鴦結合情蕩漾，
落戶閉窗垂羅帳，共把素願償。

寧拋玉璽碎棟樑，風流皇帝難得最情長，
愛護社稷，愛嬌意仲長，
何妨棄江山，同醉情場，同醉情場。

戲鳳（無綫劇集《江山美人》插曲）

曲：關聖佑　　唱：鄭少秋、關菊英

（女）遠來貴客我當敬奉茶，來問句貴人可知酒價？
淡白菜、鹹牛肉，最好這一家，

（男）行商未知酒價，我來敬奉茶。

（女）不要吃牛肉，鍾意吃情芽，
情芽種下了，心中牽掛。

（男）不能買到有根情芽，
其實怕情芽，有心煮炸，
你若要來求罵，我心冇驚訝，
我常慣鬥罵，脫人嘅大牙。

（男）情心若意馬，
不怕你來罵，不怕脫我大牙。
隨時侮辱我，都不驚怕。

（女）嬌花生在李家，未思下嫁，

（男）嬌花最易老，六四年華，

（女）嬌花正盛開，二八嬌娃，

（男）轉眼人黃白髮，實在可怕！

（女）一於唔嫁，

（男）應該早嫁，龍鳳雙飛，求婚嫁，

（女）一於唔嫁，

（男）應該早嫁，龍鳳雙飛，求婚嫁。

198

死別（無綫劇集《江山美人》插曲）

曲：關聖佑　唱：鄭少秋

（註：旋律與該劇主題曲相同。）

長哭淚灑我怨誰，陰陽長隔情心碎，

痛惜鴛侶，孤鳳慘逝去，從此不能再相對。

情癡剩得兩淚墜，癡情盟約如飄絮。

你已為我死，我心要為誰？

徒然話百歲，難以伴隨。

淚滴江水，逝水東去，今生永難贖我罪，

願其再生，祈求來世，白首再伴隨。

寧拋玉璽血成渠，空留玉璽人失去，

你已為我死，我生要為誰？

盟言百句，我哭千句，

痛哭萬句，愛卿情心碎！

神鳳（無綫同名劇集主題曲）

曲：黃霑　唱：徐小鳳

天上有翔龍，人間有神鳳。

生於劫難中，武功今世用。

闖天涯，刀光劍影，穿梭一隻鳳！

天涯流浪無定，走過多少血路與孤塚。

長嘯震天，寶劍出鞘，邪魔誓難容！

劍光破夜空，世間多讚頌。

誅奸雄，玉手掃歪風，深得四方敬重。

神鳳震驚四方，神鳳震驚遠近，

萬里稱雄，雲起風動，人間有神鳳。

點只捉賊咁簡單（同名電影主題曲）

曲：黎小田　唱：孫詠恩

番攤狗仔買馬隨地有運行，手手順利乜都晒又何難？
唔係有運行，問你點發達？洗袋都未博到餐。
一生幾何似佢隨時有運行，苦苦難難乜都冇佢未麻煩，
橫掂有運行，做嘢總要定，等到好運最簡單。

搏殺連續過關，乜都博返，使鬼咁鬼慳？
有佢時運咁高，乜都過關，點只咁簡單？
辛辛苦苦博佢隨時有運行，餐餐食盡鮑參翅肚又何難？
鴻運會來臨，慢下手發達，等到好運會翻生。

清章摸到八索原來爆大棚，手手順利鋪鋪殺晒又何難？
成日有運行，賺佢幾百萬，使鬼死做博散餐。
一生幾何似佢隨時有運行，闖闖蕩蕩天天搏殺做人難，
成日搏到盡，為搏碗瘦飯，等到好運最生猛。

搏殺連續過關，乜都博返，使鬼咁鬼慳？
有佢時運咁高，乜都過關，點只咁簡單？
辛辛苦苦博佢隨時有運行，餐餐食盡鮑參翅肚又何難？
鴻運會來臨，慢下手發達，等到好運會翻生。

200

每當變幻時

曲：古賀正男／周藍萍　　唱：薰妮

懷緬過去常陶醉，一半樂事，一半令人流淚。
夢如人生，快樂永記取，悲苦深刻藏骨髓。
韶華去，四季暗中追隨，逝去了的都已逝去，啊……
常見明月掛天邊，每當變幻時，便知時光去。

懷緬過去常陶醉，想到舊事，歡笑面常流淚。
夢如人生，試問誰能料，石頭他朝成翡翠。
如情侶，你我有心追隨，遇到半點風雨便思退，啊……
常見紅日照東方，每當見夕陽，便知時光去。

一九七八年

又見別離愁
原曲：浜千鳥（日本童謠小曲）
曲：弘田龍太郎　唱：薰妮

殘陽下，滿山歸鳥，此際別離時候，
遺留下滿胸失意，別離時誰接受。
我帶走無數問題，答案我未曾有。
人離別，永不追悔，讓眼淚長流。

殘陽下，滿山歸鳥，此際別離時候，
常懷念往昔相處，恨無緣談以後。
我帶走愛心之際，與你也是朋友，
回頭望，往昔一切，又見別離愁。

陸小鳳（無綫同名劇集主題曲）
曲：顧嘉煇　唱：鄭少秋

情與義，值千金，
刀山去地獄去有何憾。

為知心，犧牲有何憾，
為嬌娃，甘心剖寸心，
血淚為情流，一死豈有恨，
有誰人敢過問！

塵世上，相識是緣分，
盡杯酒，千杯怎醉君，
野鶴逐閒雲，生死怎過問，
笑由人，誰過問。

鮮花滿月樓（無綫劇集《陸小鳳》插曲）
曲：顧嘉煇　唱：張德蘭

春風到人間花開透，幽香四溢百花滿月樓，
秀麗百花相伴絲絲柳，無窮春光實難求。

春光過後會再回頭，知心愛伴世間最難求，
你莫要等花落心酸透，要趁春花開錦繡。

莫要等，莫要等，莫要等飄雪時候，
並蒂花，知心友，心事你可知道否？

202

枝枝愛情花已並頭，絲絲愛念寄花滿月樓，

愛慕美景心事輕輕透，祈求知心心相扣。

愛慕美景心事輕輕透，祈求知心心相扣。

茫茫路（香港電台同名廣播劇主題曲）

曲：顧嘉煇　唱：張德蘭

緣分，似大海飄蕩，

誰明白內心有浪濤，

時間洗擦不去往事，

有恨怨怎傾訴。

緣分，半路中失落，

尋求目標我迷途，

人未老，只覺心裡困倦

無限痛心煩惱。

茫茫路，我望眼盡，

難後退，應該點算好？

若有他，帶着我走，

前路會點，不需知道。

緣分，半路中失落，

尋求目標我迷途，

人未老，只覺心裡困倦，

無限痛心煩惱。

若有他，帶着我走，

前路會點，不需知道。

緣分，半路中失落，

尋求目標我迷途，

人未老，只覺心裡困倦，

無限痛心煩惱。

（重唱最後兩行）

人生於世

曲：李抱忱　唱：張德蘭

原曲：你儂我儂

人生於世，有若寄塵，

人人尋找，那夢裡人，

得到接近，去愛去恨，
有誰會保證心相印。

陽光普照，照耀世人，
茫茫人海，你扮哪人？
只要有利，個個搏命，
世人嘅紛爭只欠公允。

日日在鬥，引誘你是情與慾，
個個去爭，引誘你是名與利。
我何故手腳顫震。

人生於世，有若寄塵，
韶華如飛，歲月老人，
衰老以後，你會問，
我何故手腳顫震。

日日在鬥，引誘你是情與慾，
個個去爭，引誘你是名與利。

人生於世，有若寄塵，
韶華如飛，歲月老人，
衰老以後，你會問，
我何故一生一世打滾。

仔女一條數（電影《歡天喜地對親家》插曲）

曲：顧嘉煇　唱：張德蘭

只要樣樣待你好，就算仔女一樣咁計數，
咪話男兒懷大志，其實女仔鋒芒已漸露，
只要樣樣待你好，令你唔使激氣搏命鬧，
生仔也自豪，生女也自豪。

父母好，要識做，無謂偏愛諗縮數，
舊禮教，應拋棄，無謂強迫仔女做，
父母好，要識做，期望仔女心知道，
期望佢有前途，其實仔女一條數。
（從第三行起重唱一次）
期望佢有前途，其實仔女一條數。

流星蝴蝶劍（佳視同名劇集主題曲）

曲：顧嘉煇　唱：鄭寶雯

流星閃過後永逝去，讓黑暗重回頭，
光輝一剎不需永久，只爭鋒頭。

人生當美夢破碎，就知道心苦透，

得到一次更值回味，已經足夠。

如流星，遠近見到，
遲早，亦能做到；
誰能夠一劍得手，不再依戀，轉身退後？
一生一次光輝時候，已經罕有。
明知歡笑面常懷愁，莫傷嘆寶劍生鏽，

知心每日少（佳視劇集《流星蝴蝶劍》插曲）
曲：于粦　唱：盧國雄

自感知心每日少，自卑身世多劫運，
人企高山遠望，常見世事盡胡混！
自己甘心斷六親，從未怕單刀上陣，
憑你知遇先有今日，如今天下聲威震。
回望過去笑命運常弄人，留下腳印，雪地上鴻雁分。
問荊軻易水歌唱，有幾多知音人？同聲一嘆。

成敗轉頭空
曲：文就波　唱：鄭寶雯

成敗轉頭空，人生幾多波動，
無論長短，有始有終，始終是個夢，
人人在各自做夢，或者半生求器重；
人人在各自利用，名與利，不放鬆。
可惜今天不知道明日，
到明天，有誰知，前路何去何從？

成敗似陣風，是個短促的夢，
甜蜜時光，會消失，追憶無窮。
留名在世上亦無用，未必百載為人敬重，
人無論戰敗或勝利，人老白髮，一生告終。
一生經得多少次成敗，
百年身，怕回首，前塵是個惡夢。

自感知心每日少，自卑身世多劫運，
同你杯酒暢敍，回首當年風韻。

金刀情俠（佳視同名劇集主題曲）

曲：張志雲（即顧嘉煇）　唱：黃韻詩

無數扮相，扮成真真假假，
人面常換，換來串串淚下。
如你扮我，我扮邊一個你？
正是無奈，幾多嘆息，替代説話。

無數幻覺，未明真真假假，
人在棋局，在乎一子之差，
留有伏線，裡面幾多變化，
哪着才算妙，邊招最險，決定難下。

時勢鋭變，但憑金刀一把，
情義常在，在乎一點火花。
難以避免，最後一招了卻，
過後如悔恨，追悔不得，更無説話。

每一個段落

曲：黎兆華　唱：羅樺

朋友，記住每一件事，就知道悲哀可接受。
無謂計較，莫要知點解，明白了更加難受。

時間，會為你分段落，絕不會爭先恐後，
有幾多過去共你揮揮手，走了後未嘗回頭。

有了過去，至得到今天，昨天今天都接受。
回望過去永遠過去，有幾多可供追憶，惹起不少痛憂。

朋友，記住每一件事，就知道當中感受，
有幾多捷徑係你甘心去走，走過後就難回頭。

（重唱最後兩段）

走過後就難回頭。

人生多風雨

原曲：思秋期

曲：三木隆司　　唱：陳麗斯

原來青春有限，幾多百歲，
其中一天一次每天要入睡，
其中幾多光陰埋首書堆？
時間也是負累。

遺漏幾多繽紛見者心醉。
誰知講起過去，聽者要落淚，
人生每個決定誰可掌握？
憑運氣會把你負累。

人人回頭望求人憐憫，難明誰主興衰。
立身處世要經風雨，間中會大敗令你畏懼。
白髮亦童顏，最驚心已老，
世間勝負，莫再顧慮。

（從頭重唱一次）

遺漏幾多繽紛見者心醉。
誰知講起過去，聽者要落淚，
人生每個決定誰可掌握？
憑運氣會把你負累。

七月雨中

原曲：秋櫻

曲：さだまさし　　唱：陳麗斯

就在大雨下，靜靜漫步，步履轉重，
記得去年，雨中七月，七月雨中，
懷念你在那天，共我只因一把雨傘，
與你初相識，初相見，似夢中。

浪漫是個夢，寂寞是個夢，換了悲痛，
過於偶然，過於短暫，失落雨中，
曾共你度過夏季，秋天一聲再見，
與你始終不再見，我有癡心，常搖動。

如童話仙侶故事，你回來時騎白馬，
我亦明瞭，這希望，漸漸已化空，
連綿一絲一絲雨落下，
似淚流，流入眼，
我有我日夜望，天天的等，
心中一再，暗暗盼望，來日重逢。

（從頭重唱一次）

明日話今天

原曲：心のこり　曲：中村泰士　唱：甄妮

無論有幾多變遷，何必諸多掛牽？

過了今天，再有一天，仲有幾個十年。

願望係做個預算，夢幻係自我去編，

無謂去搵個道理，把你欺騙。

命裡係注定從前，夢境係一片胡言，

唯有我永遠面對目前，明日話今天，

昨天亦提到，想到舊年，更多挑戰。

迎面有幾多變遷，誰知道邊一個先，

這裡高山，那裡滄海，在哪天變良田？

實在係話變就變，預伏在樂趣前面，

前面有千變萬化，不會睇見。

命裡係注定從前，夢境係一片胡言，

唯有我永遠面對目前，明日話今天，

昨天亦提到，想到舊年，更多挑戰。

（重唱最後兩段）

小鳥高飛

原曲：愛に走って　曲：三木隆司　唱：甄妮

我有毅力和自信，重未想過靠你，

我要去闖天地，為了一口氣。

要闖大業成大器，重未想過靠你，

哪怕創傷倒地，力向前衝，小鳥高飛！

哪怕命運，落泊受挫，我何嘗傷悲？

想起你嘅說話，自問心裡佩服你，

一早睇見那危機！

可惜我冇悔恨，重未想過放棄。

日後若遇到我，你見到我仲係笑微微。

人人曾替我擔心，謠言滿天飛！

哪怕命運，落泊受挫，我何嘗傷悲？

想起你嘅說話，自問心裡佩服你，

一早睇見那危機！

可惜我冇悔恨，重未想過放棄。

日後若遇到我，你見到我仲係笑微微。

（從頭重唱一次）

想起你嘅說話，自問心裡佩服你，

一早睇見那危機！

可惜我冇悔恨，重未想過放棄。

日後若遇到我，你見到我仲係笑微微。

名流情史（佳視同名劇集主題曲）

原曲：Once Upon a Time
曲：Moroder (DE 1) Giorgio /
Summer Donna / Bellotte Pete　　唱：黃思雯

輪到邊個？邊個去做？
難以抵抗，空有憤怒。
一生幾多悲劇，邊一個做預告。
要是服從環境，不必再問前途。

名氣得到，邊個仰慕？
無數改變，邊個塑造？
幾多倒模之後，偷偷暗自後悔，
分開幾百種樣板，邊一個時髦？

難以擺脫，只有照做，
無處可退，封了去路。
總之走錯咗一步，終生也在後悔，
正是樂而常憂，起於半途。

浣花洗劍錄（麗的同名劇集主題曲）

曲：于粦　唱：李龍基
（註：這是唱片版本，與電視劇片頭版曲詞略有差異。）

人生幾多際遇未能逃避，
明知一生裡面諸多痛楚，
如果他朝得到寶劍在手，
揚威於天下應是我。

讓世間錯怪了我，誰令我帶淚悲哭當歌，
悲哭當歌，亂世風雨多。
讓劍鋒染滿了血，才以鮮花清洗干戈，
干戈不息，我只嘆奈何。

如今，且把血淚輕輕抹乾，
如今，甘心接受諸多痛楚，
自古劍客為情心事多，
誰知傷心悲苦竟是我。

竟是我，竟是我。

一九七九年

搖籃曲

曲：德久広司　唱：李韻明

搖籃正輕輕在搖盪，寶寶你可知道實在幸運，
皆因今天的你是個初生，日後就會知世間甚胡混。

今天好多歡笑聲，你有可愛雙親，
他朝你要面對，世界上到處仇恨，
等你長大先會追問，誰人定你命運，
才明白何謂紛爭，樣樣你亦有份。

搖籃正輕輕在搖盪，寶寶要適應身邊變更，
燈光輕輕轉暗莫要擔心，日後遇到變遷當它是緣分。

今天若果不稱心，你會哭訴雙親；
他朝若未如願，你有淚必須強忍。
祝你好運，祝你好運，前途或者繽紛，
搖籃內懷着祝福，願幸運降在你身。

（重唱末段）

面對得失

曲：譚裕明　唱：周玉玲

面對得失等於冇事一樣，沒有開心不需要自傷。
人哋責罵擺對耳朵入牆，任佢點講把佢原諒。

若有得失不必記在心上，沒有追憶不需要夢想，
期望以後不必太多改變，十五初一照例月明亮。

把我自己過去無數煩惱失意衡量，
明瞭到每事強求令我自己一再悲傷。

若有得失不必記在心上，人哋得獎輕輕鼓吓掌，
人哋挫敗不必替他苦惱，願我今天再建立形象。

若有得失不必記在心上，沒有追憶不需要夢想，
期望以後不必太多改變，十五初一照例月明亮。

把我自己過去無數煩惱失意衡量，
明瞭到每事強求令我自己一再悲傷。

若有得失不必記在心上，人哋得獎輕輕鼓吓掌，
人哋挫敗不必替他苦惱，願我今天再建立形象。

人間有天虹

原曲：学生街の喫茶店

曲：�`椙`山浩一　唱：張偉文

人間有天虹，同你在兩岸，此路難貫通，
誰知道中途，虹彩兩分開，此時眼迷濛。

人生似飛鴻，何處是終點，一路誰護送？
鴻爪間中留，立刻便飛走，幾時再重逢？

或者早知道自此一去不再會，
或者此去無計再返，願你珍重，相識可當是場夢。

人生似飛鴻，何處是終點，一路誰護送？
鴻爪間中留，立刻便飛走，幾時再重逢？

怨無窮！

（從頭重唱一次）

黃色鬱金香（香港電台同名廣播劇主題曲）

曲：Martin Perry Earl / Nelsson Anders Gustav

唱：陳潔靈

人在變動，哪一個似一朵鬱金香？
捱盡了風雨露笑容。

人做美夢，哪一個會醒覺？
先知道明日到底何去何從。

路已分西東，沿路有着埋伏，
無奈必須要撞碰，
哪知終點遙遙望雨霧迷漫
人在雨霧中，摸索到底，只覺迷濛。

人被戲弄，哪知道最悲痛？
一轉眼，愚弄我者也被我戲弄。

（從第二段開始重唱）

愚弄我者也被我戲弄。

愛如春風（香港電台同名廣播劇主題曲）

曲：于粦　唱：周玉玲

炎夏寒冬匆匆去無蹤，
茫茫情海偏偏起暗湧。
情義難分真假，
情苗自己去種，
還待那春風輕輕將愛傳送

蝴蝶蜜蜂飛舞綠叢中，
蓓蕾盛開知道春已愛寵，
如欲美好風光，
何妨自己去種，
還待那春風溫馨惜花漸濃。

情如花，要分好多種，
人人揀，幾多可揀中？
緣分到，百花燦爛，
問哪朵，在你美夢中？

蝴蝶蜜蜂飛舞綠叢中，
蓓蕾盛開知道春已愛寵，

如欲美好風光，
何妨自己去種，
還待那春風溫馨惜花漸濃。

（重唱末段）

別了校園

原曲：To Sir with Love
曲：Mark London　唱：張德蘭

匆匆歲月，平時大家輕輕鬆鬆多麼美妙，
黑板有字，埋頭用心向學，不知光陰飛去。
剩下只得分與秒，低聲講再會，面上一絲苦笑，
朋情與友義只盼心中永繞。

恨我不知珍惜，舊時一起的快樂，際此別離，
無言祝福你，面對將來，崎嶇世途風雨飄飄。

得你教導，承蒙內心孜孜悉心把我照料，
沾得雨露，從前萬般錯誤今天終於改變。
但是今天分開了，他朝可有人，就像你肯指引，
前途與世面，苦我知得太少。

212

但我感激師長，舊時悉心的教導，際此哭別時，
離巢的小燕，別了好校園，崎嶇世途風雨飄飄。

台上台下

原曲：花しぐれ　曲：都倉俊一　唱：張德蘭

台上是我望你，台下是你望我，
台上有萬盞紅綠燈光照明亮，
藉着這光輝，願共你分享，
若有讚美願你真正鼓掌。
不知道哪日，人面會變樣。
不知道何時，紅日變夕陽？
能共你在此一刻開懷共唱音樂奏起更悠揚。

這一曲可說為君你唱，這燈光會為誰照亮？
你看見燈光燦爛艷麗直情為你設想。
為君高歌盼能同時永留你，
或者諸君再回來時已無印象，
你也會照例拍掌。

（從頭重唱一次）

浪濤

原曲：白の幻想　曲：筒美京平　唱：張德蘭

濤聲，曾在海邊驅逐無數寧靜，
浪裡，白色，起伏無定。

天空海闊入我夢，夢裡有海鷗共呼應。
美夢逝無形，未再認，剩了寂寥幾處浪聲。

嗯……

他朝相見難說話，問你有幾聲願相應，
你要若能停，停半步，讓我淡然一語澄清。

徘徊無數，是非有浪濤做證，
沒有痛哭，到海邊，一再去找一點片面寧靜。
讓我再度埋沒愛的生命。

白色，常在許多波浪裡浮現，
沒有浪花，清白難認，哪有怨聲？

如我是浮雲

原曲：真夜中のギター　曲：河村利夫　唱：張德蘭

我聽到了月亮嘆息，慨嘆佢要獨自掛天邊。

萬籟寂靜猶自照，心中隱隱漆黑一片。

平常月夜哪有星？星星怎與月兒會面？

如我是浮雲，就會將星星推到月面前。

這裡有個寂寞結他，每到我寂寞抱於身邊，

獨在夜靜無伴侶，閃閃星光月不見。

（回頭重唱一次）

平常月夜哪有星？星星怎與月兒會面？

如我是浮雲，就會將星星推到月面前。

這裡有個寂寞結他，每到我寂寞抱於身邊，

獨在夜靜無伴侶，閃閃星光月不見（重句）。

紅葉知多少

曲：待考　唱：張德蘭

紅葉知多少，你有一片做書籤，

提示你莫忘掉天天都要見一面，

紅葉知多少，你有一片做書籤，

然後你盡忘掉，不知放在哪一篇？

葉上寫一段詩句，陪着你無數百天，

誰料到紅葉有變色，詩中的意境再難現。

（從第三行起重唱一次）

紅葉知多少，你有一片做書籤，

然後你盡忘掉，不知放在哪一篇？

片斷人生

曲：顧嘉煇　唱：張德蘭

望見藍天更加遠，猶自尋覓夢裡樂園，

原是無蹤，原是無影，我不需要再度盤旋。

這裡有個寂寞結他，每到我寂寞抱於身邊，

獨在夜靜無伴侶，閃閃星光月不見（重句）。

讓我重新割天網，平淡寧靜是我樂園，

無盡長天，浮着雲彩，陪地球一直轉。

往事沒有一點眷戀，

到我寧靜回頭，先感心灰意冷，

許多快樂變咗悽酸，

試過燦燦爛爛，試過悽悽怨怨，

讓我重新割天網，平淡寧靜是我樂園，

無盡長天，浮着雲彩，陪地球一直轉。

（重唱最後兩段）

三歲仔

原曲：*Hold Tight*

曲：David Gates　　唱：張國榮

不必始終要靠你提攜。

大個以後我自決定一切，

都已經畀你鬧馬騮仔，

三歲仔，或者當初我都已好曳，

使我深刻緊記在心底，

三歲仔，母親辛苦養育最可貴，

大個以後我自應付一切，

但係實在不必擔心我，

面對住世上百樣難題。

好比小鳥終須有日高飛半天，幾何跌低？

必須要去見識生活，

好母親，

是否應該先畀我出去，

不要天天把我當做公仔，

讓我努力去學判斷真諦，

不必始終要靠你一世。

好母親，

或者皆因天生我不孝，

早已經不想再扮乖仔，

絕對冇話繼續去扮三歲仔。

但係實在不必擔心我，

面對住世上百樣難題。

必須要去見識生活，

好比小鳥終須有日高飛半天，幾何跌低？

三歲仔，或者當初我都已好曳，

都已經畀你鬧馬騮仔，

大個以後我自決定一切，
不必始終要靠你提攜。
三歲仔，母親辛苦養育最可貴，
使我深刻緊記在心底⋯⋯

無謂再訓話

原曲：*Four Strong Winds*
曲：Tyson Ian　唱：區瑞強

無謂再向我訓話，話我做事太輕浮，
從前做法由你創造，其實太舊。
現代嘅觀點不似當初，煩惱自願強出頭，
無論深海多廣闊，我向前游。
無謂再向我訓話，係我自願吃苦頭，
誰人沒有嘗過挫敗，才做領袖？
路有崎嶇都要走，誰怕熱淚眼中流？
如若發覺冇路行，我有鋤頭。

無謂再向我訓話，話你舊日獻新猷，
從前盛世由你創造，期望我照舊。
但你今天不再青春，時勢絕未再倒流，
明日鮮花開錦繡，我創潮流。

應該有自由

原曲：我家在哪裡
曲：劉家昌　唱：區瑞強

數不清古老藩籬，磨盡世間朝氣，
青春常常遭幽禁，使你無心機。
幾多規矩老問題，由父母轉畀你，
三千年來歪風氣，埋沒咗真理。
天生應該有自由，權利永不拋棄，
青春圖強找真理，小鳥隨天飛。
天生應該有自由，無謂要犧牲你，
新的潮流新主意，時代新風氣。

天生應該有自由，無謂要犧牲你，
新的潮流新主意，時代新風氣。

啦……

人在秋風裡

原曲：*Goodbye Jimmy Goodbye*
曲：Jack Vaughn　唱：區瑞強

野菊枯冷一片，晚風吹過轆轤，
誰在轆轤裡，思憶千片，遠方飛過小燕。

翩翩的小燕，掠過幾遍，
可惜此景致，未有改變。

轆轤的一角，萬倍灰暗，
燕子苦笑，振翼到天邊。

野草枯冷一片，黃昏趕上炊煙，
人在秋風裡，秋風轉冷，愛心不會改變。

即使多飄渺，亦有所盼，
只因她相信，誓約不變。

等他多一秒，或會相見，
願他趕到，再盪轆轤。

野草枯冷一片，黃昏趕上炊煙，
人在秋風裡，秋風轉冷，愛心不會改變。

愛心不會改變。

青葱

原曲：*Bulag Pipi at Bingi*
曲：Snaffu Rigor　唱：區瑞強

平原靜靜下着雨，同時吹起西風，
田園寧靜草青葱，遙遙幾點山峰，
路上有個牧童行過，蓑衣披散在兩肩，
歸家不怕路已濕，像愛初秋意漸濃，
幾多秋天都跑過，然後也去匆匆，
回顧我過去其實雙手空空，
從沒有細心的欣賞，我一生不輕鬆，
但係我到此剛一天，我喜歡耕種。

平原靜靜下着雨，同時吹起西風，
田園禾稻輕輕擺，遙遙看似浪濤動，
極目遠遠望松林處，
高山低處亦有山，高山高處亦有山，
雨中幽幽更迷濛，
幾多高山都跑過，仍沒有到頂峰，
回顧我過去，如螞蟻在爬動，
從沒有細心的推想，上高山不輕鬆，
但係我到此高山峰，更喜歡耕種。

從沒有細心的欣賞，我一生不輕鬆，
但係我到此高山峰，我喜歡耕種。

平原靜靜下着雨，同時吹起西風，
田園寧靜草青蔥，遙遙幾點山峰，
路上有個牧童行過，
蓑衣披散在兩肩，
歸家不怕路已濕，
像愛初秋意漸濃，
幾多秋天都跑過，然後也去匆匆，
回顧我過去，其實雙手空空，
從沒有細心的欣賞，我一生不輕鬆，
但係我到此剛一天，我喜歡耕種。

從沒有細心的欣賞，我一生不輕鬆，
但係我到此剛一天，我喜歡耕種。

初初學行

原曲：ひとりっ子甘えっ子
曲：筒美京平　唱：鄭寶雯

邊個細路初初出世，隨地活動？
我哋大人，只會抱你去撫養你，
自細我教你，人大個你靠你，
總之不要望我扶你。

我教你學行，未企穩不應放棄，
睇清楚先再起步，無謂再跌落地。

點到你話初初識企已經想飛，
跌落地，起勢叫痛我點理你？
讓我告訴你，成就永遠靠你，
總之不要人哋扶你。

（從頭重唱一次）

讓我告訴你，成就永遠靠你，
總之不要人哋扶你。

奇女子（麗的同名劇集主題曲）

曲：黎小田　唱：鄭寶雯

在昨天幾許片段，願你重溫往日你是誰。
同你如今好比兩人，邊個流淚？

微笑搖手傾心仰慕，沒有搖手那個是誰？
係你自己當初冷傲，邊個話一無顧慮？

從未意圖忘記往日事，前塵如夢足跡依舊。
明天際遇如何？今天如何掛慮？

無數回憶幾許眼淚，問你自己往日你是誰？
問你自己今天似是誰？歡笑面隱藏了淚！

天蠶變（麗的同名劇集主題曲）

曲：黎小田　唱：關正傑

獨自在山坡，高處未算高，
命運在冷笑，暗示前無路，
浮雲遊身邊，發出警告，我高視闊步。

雖知此山頭，猛虎滿佈，
膽小非英雄，決不願停步，
冷眼對血路，寂寞是命途，
明月映山崗，倍覺孤高。

抛開愛慕，飽遭煎熬，早知代價高，
絲方吐盡，繭中天蠶，必須破籠牢。

（重唱首三段）

一生稱英雄，永不信命數，
經得起波濤，更感自傲，
抹去了眼淚，背上了憤怒，
讓我攀險峰，再與天比高！

換到千般恨（麗的劇集《天蠶變》插曲）

曲：黎小田　唱：柳影虹

夢裡百花正盛開，夢醒再沒有存在，
付過千般愛，換到千般恨，誓約已經變痛哀。

事已到此永難改，莫非世事常意外，
讓我哭千遍，滴了千點淚，誓約已經永不存在。

癡情枉種，永難繼續，但是未知天意何在？
空餘感慨，盼能有日，我嘅愛心有人替代。

就算愛心變塵埃，命中注定也無奈，
付過千般愛，在你手上，願你暗中送它回來。

癡情枉種，永難繼續，但是未知天意何在？
空餘感慨，盼能有日，我嘅愛心有人替代。

就算愛心變塵埃，命中注定也無奈，
付過千般愛，在你手上，願你暗中送它回來。

願你暗中送它回來。

侠盜風流（麗的同名劇集主題曲）
曲：黎小田　唱：陳秀雯

塵埃紛飛滿江湖，漫步度過千尺波浪。
問君記否，輕舟去後，誰為你常盼望？

浮生畢竟要假瘋狂，漫步岸邊看碧浪。
浪跡半生，千金散盡，仍舊好風光。

潮水有高低來去匆忙，浩瀚情海不到岸。
多少個綺夢，多少風韻事，何妨留待以後講。

正揚帆，風正吹，飄然走遠方。
醉中看，風雨暴，何妨又把刀劍闖。

時光去匆匆頭髮枯黃，心中有一絲寄望：
花開要嬌艷，杯酒香撲鼻，何妨尋樂醉臥山崗。

何妨尋樂醉臥山崗，
決定時，休怯慌，明日醉醒刀山闖。

大雨為誰灑（此歌乃為保良局而作）
原曲：濛濛細雨憶當年
曲：蔡榮吉　唱：張瑪莉

大雨為誰灑？原為了莊稼，
他朝有成慶豐收，冬霜也不怕。

只要春雨為我灑，種子發育成嫩芽，
樹苗綠，幹漸高，他朝果實滿枝掛。

平凡亦快樂

曲：C. Putman　唱：關正傑

樹已漸成蔭，人亦有朝吒吒，
一股暖流儲心底，感激教化。

保良真正是我家，家中樸實無華，
溫暖嘅家，快樂嘅家，一家快樂冇牽掛。

他朝有成慶豐收，冬霜也不怕。
大雨為誰灑？原為了莊稼，

保良真正是我家，家中樸實無華，
溫暖嘅家，快樂嘅家，一家快樂冇牽掛，
溫暖嘅家，快樂嘅家，一家快樂冇牽掛。

平平凡凡容易過，
時時常常戒備，已無奈何。

平時人人曾遇過，未曾耐心看清楚，
平平凡凡嘅事，每日最多。

平凡度過，我感到快樂，
無謂理邊個點睇我，
要以自由換特殊，等於無自我。

平平凡凡容易過，特殊分子痛苦多，
時時常常戒備，已無奈何。

平時人人曾遇過，未曾耐心看清楚，
平平凡凡嘅事，每日最多。

平凡度過，我感到快樂，
無謂理邊個點睇我，
要以自由換特殊，等於無自我。

要以自由換特殊，等於無自我。

是誰沉醉

原曲：*My Cup Runneth Over*
曲：Harvey Schmidt / Tom Jones　　唱：關正傑

看夕陽照浪濤遠山帶笑，
和你挽手走去岸邊那裡，
柔軟冷風吹送，令你靠緊我，
天邊群鳥羨情侶。

你問誰教夕陽暗中告退？
誰教你的歡笑令他半醉，
何況你的歡笑令我更溫暖，
這樣唯有夕陽沉去。

你問何以浪潮暗中告退，
唯有遠山蒼勁站穩那裡，
唯有決心相愛絕對無改變，
正是如今一對愛侶。

笑問懷裡是誰沉醉？是誰沉醉？

天龍訣（麗的同名劇集主題曲）

曲：黎小田　唱：關正傑

風寒尋雪路，不知崎嶇，
蒼松送稀客，衷心讚許。
朝辭磨劍石，不加顧慮，
輕提我寶劍，飛身再跨千里駒。

到處惶恐爭探問，問我是誰？
看我傲然摘雲彩，更感畏懼。
天邊有星，伸手要採，哪怕極疲累；
遠近河嶽，請你記住，江山歸我取。

英雄流血汗，不輕濺淚，
驕陽長相照，壯志凌銳。
風寒尋雪路，不知崎嶇，
輕提我寶劍，飛身再跨千里駒。

滾滾潮聲輕奏樂，樂韻伴隨，
見我傲然踏河山，更感畏懼。

天邊有星，伸手要採，哪怕極疲累；

遠近河嶽，請你記住，江山歸我取。

江山歸我取。

殘夢（麗的劇集《天龍訣》插曲）

曲：黎小田　唱：關正傑

遠時像遠山霧迷濛，千里霧飄送，

如若地心可相通，會明白愛意濃。

有時望見卿你露愁容，使我亦感傷痛，

如若互相傾心聲，會感到一切輕鬆。

濃情蜜意隱藏心中，願你有天必然猜中，

人站到千里外，你可感到，風吹葦草動？

遠時像遠山霧迷濛，千里霧飄送，

如若夢境不相通，我枉有熱情夢。

誰在夜深苦追憶，眷戀半段殘夢？

向日葵

原曲：北の旅

曲：佐藤宗幸　唱：關正傑

誰留意向日葵已為誰人摘去，

此際夕陽殘，殘留在行人淚眼。

平日路過自苦沒時間，匆匆上路未敢怠慢。

容我懺悔往日自己如路客，更自慚時常對她冷淡，

可知我熱情埋藏了在心間，正為心境有疑難。

誰留意向日葵已為誰人摘去，

此際夕陽殘，殘留在行人淚眼。

平日路過自苦沒時間，匆匆上路未敢怠慢。

人在路上，我默然暗自劉盼，

那夕陽難如往昔燦爛，

嬌美向日葵，仍然記在心間，最恨憐香者上路難。

月亮照高原

原曲：*Just When I Needed You Most*
曲：R. Van Warner　唱：關正傑

黃昏日落美景，沒落在半山，月亮照高原。
黃昏日落逝去了像情緣，誰人夢已斷？
黃昏外貌壯觀，獨恨是太短，一息間跑去多麼遠！
如果是無緣，怎麼風光都會轉，
如果是無緣，怎麼風光都會轉。

回憶盡是美景，夜靜問句天，月在哪方圓？
回憶盡在念過去，話從前，人人未厭倦。
回憶若是痛楚，獨恨是太多，追想起令人多悽怨
如果是無緣，得失好比打個轉，
如果是無緣，得失好比打個轉，

回憶盡是美景，夜靜問句天，月在哪方圓？
回憶盡在念過去，話從前，人人未厭倦？
黃昏日落美景，沒落在半山，追想起令人多悽怨，
如果是無緣，怎麼風光都會轉，
如果是無緣，得失好比打個轉，
如果是無緣，怎麼風光都會轉。

正義與仁慈

曲：曹榮臻　唱：李龍基

拋開啲嘅數字、科技名詞，不要再說政治，
加多啲正義共仁慈，然後試試，試一次。

點解世間咁多鍾意去爭諾貝爾？
未見獎狀係去獎仁慈？
點解世間有乜遍次頒獎為正義？

若有獎勵，由你開始，
人人為了爭多啲數字，
或者大家搏命為名次，搦筋個搦！

願我似浮雲

原曲：ペパーミント・キャンディー
曲：馬飼野俊一　唱：薰妮

讓我去，天邊去，願我似浮雲。
讓我去，天邊去，讓眼界一新，
無限舒適，無限快樂，
如浮雲去追清風，令我最興奮。

224

只可惜，我恨我未能天天得此美夢，
但願我是那白雲，地上幻變不多問，
不必理苦海眾生個個咁激憤。

讓我去，天邊去，願我似白雲，
遇見了夕陽，讓我更繽紛，
長為伴，是星星，良夜照耀，
我要去，去追清風，奉送我一吻。

不必理苦海眾生個個咁激憤。
但願我是那白雲，地上幻變不多問，
只可惜，我恨我未能天天得此美夢，

（從頭重唱一次）

Do Do Do...

漁火閃閃

原曲：*Dick and Jane*
曲：Blackwell Dewayne　唱：區瑞強

漁火閃閃擦浪濤，隨那海浪舞，
小娃娃，你可知道，巨浪翻起比船桅高？

南風輕輕送木船，誰去掌木櫓？
小娃娃，你可知道，碰着風急看運數？
小娃娃，牙牙學語，何曾遇過風暴，
好一個家，人船共處，茫茫碧海正是父母。

怒劍鳴（麗的同名劇集主題曲）

曲：黎小田　唱：李龍基

披星戴月千里走，倚肩每在沉醉後。
有福何妨共君享受，一朝風雨共挽手。

難得找到知心共聚，何況共君相識已久。
不想到分手以後難回頭，懷人撫劍最是難受。

當初破陣雙劍飛，今天有誰碰杯酒？
劍起怒鳴為君呼喚，不知君你在聽否？

（從頭重唱一次）

大志未竟我來繼後！

新的一天新希望

原曲：ブルー・ライト・ヨコハマ

曲：筒美京平　唱：黃思雯

新的一天新希望，全憑信念令我銳不可擋，

樣樣自己去做，敢去闖蕩，敢於接受，新的風與浪。

新的一天新希望，從前錯誤由我自己擔當，

樣樣自己決定，所有失敗，等於鍛煉，他朝才有望。

憑我志氣，正當青春，甚麼可令我絕望？

如鐵如鋼，有膽有色，何曾試過罷手不敢走遠方？

新的一天新希望，抬頭遠望常見日出風光，

萬事自己創造，終有一日，終須有日，好多人仰望！

新的一天新希望，從前錯誤由我自己擔當，

樣樣自己決定，所有失敗，等於鍛煉，他朝才有望。

憑我志氣，正當青春，甚麼可令我絕望？

如鐵如鋼，有膽有色，何曾試過罷手不敢走遠方？

新的一天新希望，抬頭遠望常見日出風光，

萬事自己創造，終有一日，終須有日，好多人仰望！

226

有酒你無謂再飲

曲：鍾肇峰　唱：袁麗嫦

朋友願你不必太傷心，有酒你亦無謂再飲，
杯裡留下悲痛及眼淚，只會對你摧殘更甚！

朋友，人生寄生於世，誰沒有一點傷感？
朋友願你不必太傷心，有酒你亦無謂再斟。

做人無論一再掉眼淚，不要放棄生存責任。
朋友，人類寄生於世，面對苦痛要自禁。

潮退退到最後必須歸來，洶湧的波濤必有上落，
在那水中央想去登彼岸，那念頭深刻我心。
塵世到處變幻，適者生存，
水浸眼眉必須閉目，不必嘆息，不必傷感，苦惱不要自尋。

考車牌

原曲：*Mary Ann*

曲：Morris Peter Howard　　唱：葉振棠、黃正光

（白）　想考番個車牌，為方便出街，

排期成年都算快（仲話快），

都唔知點解，唔知點解，

次次都肥鬼晒（唔奇吖），

肥咗又考過，考咗又肥過，始終都係冇牌，

（睇開啲啦）

年年係咁考，損失認真大，面懵膏都搽埋。

（唱）　要快我會轉吖，我最會轉吖，

總之出到街，樣樣做掂，我轉波兼轉吖，

上斜與落斜，我更純熟暢快，

我永遠冇「摘界」（爭啲）！

技術唔算壞，日日練習，又終於 Wuang 鬼晒（Woo Ho）！

操足先去考，佢一味咁剔，剔到七彩，真冇解（佢惡晒！）

要我再考過認真心都酸晒。

（白）　真係喊都無謂，又要去磅水，排期去到慣晒。

（交錢啦老友）！

（唱）　要我再考過，認真心都酸晒。

要我再考過就認真多謝晒。

228

綠衣郎

曲：未詳　唱：張德蘭

寒冬裡天空飄雪滿山崗，何須對花萎滿地消失希望，
人抬頭前望才見遠方，沿路回顧，大雪亦飄蕩。

明知道春花開放吐芬芳，誰知道嬌花美艷不堪風浪，
平凡如松樹從雪裡長，誰人如路過，前面短松崗，應該盡仰望。

路上遇落雪內心渺茫，前途如茫茫未知景況，
我勸你看看一個榜樣：山中幾處綠，松樹雄視四方。

靜靜在白雪下爭翠綠，平凡如松濤令人心景仰，
伴你赴前方，都有綠衣郎。

(從頭重唱一次後再唱末段)

愛在懸崖

原曲：魅せられて

曲：筒美京平　唱：張德蘭

一生不需要太多金幣，平凡如我自覺好清楚，
今天的你我在一起生活，請你陪住我，陪住我，不要奔波。

其實世間財富許多，你心想淨賺幾多？
但也不必不分日夜，為了搵錢，疏忽了我需要幫助。
願君知道你家之內，痛苦的我，孤單隻影已飽受折磨。
其實世間財富許多，你心想淨賺幾多？

（重唱末段）

一生不需要太多金幣，平凡如我自覺好清楚，
今天的你我在一起生活，請你陪住我，陪住我，不要奔波。

明白世間財富許多，愛心淨係一個，
願你清楚身心負荷，願你清楚愛在懸崖，需要幫助。
已經想過與君分別，我心只盼一生與君永享浴愛河。

明白世間財富許多，愛心淨係一個！

油脂熱潮

原曲：*One Way Ticket*
曲：Jack Keller / Hank Hunter　唱：張國榮

鬆身嘅衫，咁先正規；揸起隻梳，梳畀你睇，
我嘅扮相，標準油脂仔。

油脂女，油脂仔，隨你點講，我隨你點睇，

啊！啊！夜晚去街點會話我亂咁嘥。

油脂女，油脂仔，時勢所趨，輪到我執位，

啊！啊！自創舞姿衝破舊舞蹈慣例。

我有我去跳，隨我自願，總之可以任我發揮，

皆因我有自由生蝦咁跳，創造舞蹈生過鬼。

朝出晚歸，乜都放低；朝出晚歸，搵錢要使，

要跳就跳，叫我油脂仔冇問題。

啊！啊！自創舞姿衝破舊舞蹈慣例。

啊！啊！自創舞姿使我哋更着迷。

油脂女，油脂仔，成批批，零舍好睇，

皆因我有自由生蝦咁跳，創造舞蹈生過鬼。

我有我去跳，隨我自願，總之可以任我發揮，

啊！啊！自創舞姿衝破舊舞蹈慣例。

朝出晚歸，乜都放低；朝出晚歸，搵錢要使，

要跳就跳，叫我油脂仔冇問題。

朝出晚歸，乜都放低；朝出晚歸，搵錢要使，

要跳就跳，叫我油脂仔冇問題。

油脂女，油脂仔，成批批，零舍好睇，

啊！啊！自創舞姿使我哋更着迷。

（註：粗體字歌詞乃由伴唱者唱出）

更着迷，

認真威，認真威，自創舞姿使我哋更着迷，更着迷，

確好睇，確好睇，自創舞姿使我哋更着迷，更着迷，

冇得揮，冇得揮，自創舞姿使我哋更着迷，更着迷……

流浪之歌（「太平洋創作歌曲比賽」得獎歌曲）

曲：黎小田　唱：陳秀雯

前路盡望冥色蒼蒼，天色昏暗，

餐餐風霜，處處泥濘，哪裡有安寢？

疲倦舉腳步，誰憐流浪漢？

萋萋芳草，滾滾浪濤，悲聲怨憤！

萋萋芳草，滾滾浪濤，悲聲怨憤！

流落在酷冷紛爭中，身心苦困，

也有政治也有敵人，到處有犧牲。

回望身背後，誰能忘記？

232

溫馨的家溫馨歡笑，當中有樂韻。
溫馨的家溫馨歡笑，當中有樂韻。

願暫停步，你會望見，天空高掛那月兒從前早識君，
在夕陽下，金光耀眼，當初她送你前來，天色也未晚。
願暫停步，你會望見，天空高掛那月兒從前早識君，
在夕陽下，金光耀眼，當初她送你前來，天色也未晚。
願暫停步，你會望見，天空高掛那月兒從前早識君，
在夕陽下，金光耀眼，當初她送你前來，天色也未晚。
願暫停步，你會望見，天空高掛那月兒從前識君，
在夕陽下，金光耀眼，當初她送你前來，天色也未晚。
當初她送你前來，天色也未晚。

一九八○年

陽光空氣

曲：Quinlan Noel　唱：威鎮樂隊
原曲：*Living The Towngas Way*（廣告歌）

晨早空氣清新開朗，陽光溫暖帶來無限美。
鄰光碧海伴遠處夕陽，長空壯闊清風吹千里。
自幼早已生於都市，為了生計染盡塵俗氣，
願君拋開身邊一切，晨光堪賞斜陽陪伴你。
其實陽光空氣，原是平均給你，
朝晚任君取，珍惜自然美。
晨早空氣清新開朗，陽光溫暖帶來無限美，
鄰光碧海伴遠處夕陽，涼風輕吹無塵無俗氣。
塵俗無數藩籬，勸君快些拋棄，
小鳥隨天飛，先知自然美。

其實陽光空氣，原是平均給你，
朝晚任君取，珍惜自然美。
（重唱末段）
塵俗無數藩籬，勸君快些拋棄，
小鳥隨天飛，先知自然美。

晨星（香港電台同名廣播劇主題曲）

曲：顧嘉煇　唱：陳美齡

天下萬物若有傾訴，都不免對你講心聲，
試問誰才能令你相信，使你動動眼睛。
誰人一聲聲在哭訴，請不要扮作冷冰冰，
最恨良緣埋沒了不知究竟。
完全把真心付給你，講千句但也講不清，
你莫搖頭離別去不願聽。
晨星極燦爛，人間盡企望，
但誰望見她心中陰影，
晨星漸黯淡，人間漸發現，

234

誰又料到她此際處境。

天下萬物若有傾訴，都不免對你講心聲，
試問誰才能令你相信，使你動動眼睛。
誰人一聲聲在哭訴，請不要扮作冷冰冰，
最恨良緣埋沒了不復訂。

晨星漸黯淡，人間漸發現，
誰又料到她此際處境。

天下萬物若有傾訴，都不免對你講心聲，
試問誰才能令你相信，使你動動眼睛。
誰人一聲聲在哭訴，請不要扮作冷冰冰，
最恨良緣埋沒了不復訂。

完全把真心付給你，講千句但也講不清，
你莫搖頭離別去不願聽。

問我是誰

原曲：*Good Friend*

曲：Norman Gimbel / Elmer Bernstein　唱：陳美齡

問我是誰，I could be your good friend，
須知我是個路人，I could be your good friend。

但你這刻亦似白雲，難得半路共你同行，
途中我哋共結伴，be good friends。

一向在路途奔波，好比天際那朵雲，
隨便任飄蕩，不怕僕僕風塵。

但你這刻亦似白雲，難得半路共你同行，
途中我哋共結伴，be good friends。

若你有朝歸家往，不須掛念這路人，
如若有朝大家相見，還是個良朋。

問我是誰，I could be your good friend，
須知我是個路人，I could be your good friend。

但你這刻亦似白雲，難得半路共你同行，
途中我哋共結伴，be good friends。

浮生六劫（麗的同名劇集主題曲）

曲：黎小田　唱：葉振棠

浮生多變，時勢常換，
無數離亂，令我自己失去還望求全。

漫天風雨，何處逃避，
無數離別，為了被迫拋去那亂世緣。

忘了快樂片段，唯獨苦惱留存，
亂世多詩句，當中有悲酸。

人海飄泊，難以如願，
常怨時代像那怒海，令我隨處打轉。

湖海爭霸錄（麗的同名劇集主題曲）

曲：黎小田　唱：陳秀雯

誰在那湖海飄蕩，命運依樣迷茫，
茫茫千里浪打浪，無處倚傍？

誰在那人海湮沒，舊事朝夕難忘，
愁懷擁抱着希望，熱愛心內藏？

炊煙趕落日，晚意帶斜陽，可見孤客在遠方？
青山依舊，遠處蒼茫，誰知你盡眼望？

誰遇到人生起伏，自願終日逃亡？
誰能一笑任屈辱，斷劍拋路旁？

炊煙趕落日，晚意帶斜陽，可見孤客在遠方？
青山依舊，遠處蒼茫，誰知你盡眼望？

誰遇到人生起伏，自願終日逃亡？
誰能一笑任屈辱，斷劍拋路旁？

勝負之間（麗的劇集《湖海爭霸錄》插曲）

曲：黎小田　唱：陳秀雯

是誰誰臉上，日子留痕？
身後背影，留戀足印。
誰的歡笑藏怨恨，懷緬往事繽紛？

問誰往日，目中無人？
今日見他，神色低暗。
人生不免常變幻，亦有些假意當真。

愛與恨，未必相對，
誰又教你一刀斷緣分？
誓盟改，有原因，
誰又教你獨自為愛犧牲？
雖有勝利那一刻，挫敗是誰慰問？
回味那往日紛爭，
一杯素酒，孤飲獨酌，

人在旅途灑淚時（麗的劇集《人在江湖》插曲）
曲：黎小田　唱：關正傑、雷安娜

（女）明白世途，多麼險阻，
令你此時，三心兩意。
（男）看遠路，正漫漫，誰謂抉擇最容易。
（女）前路渺茫，請君三思，
問你可曾，心生悔意？
（男）要退後，也恨遲，人在旅途灑淚時。

（女）淚已流，（男）正為你重情義，
（女）淚乾了，（男）在懷念往事，
（女）心中有約誓永難移，（合唱）期望有日相會時。

（女）人在這時，怎麼啟齒？
萬語千言，怎表愛意？
（男）看夕陽，正艷紅，誰料正是哭別時。
（女）淚已流，（男）正為你重情義，
（女）淚乾了，（男）在懷念往事，
（女）心中有約誓永難移，
（男）期望有日相會時。
（女）期望有日相會時。
（合唱）期望有日相會時。

誰會為我等（麗的劇集《人在江湖》插曲）
曲：黎小田　唱：關正傑

怎麼洗一身灰塵？
怎分解心內仇與恨？
不知人間應有幾多愁，
愁似情愛深！

哪怕是天性硬朗不輕灑淚，
難拒緣分。

我一生雖經風塵，
你癡心不重名與份，
一生難得找到知心人，
誰怕情網深？
我既是失去自我棲身江湖，
誰會長久為我等？

心境相遠人相近
原曲：*The Twelfth of Never*
曲：P. F. Webster-Livingston　唱：關正傑

斜陽無言回望你，感到你傲群，
散出青春和傲氣，嬌美更迷人。
我偷偷凝望你，心意永難陳，
心中有無形懼怯，只怕你易怒憤，

不說話，彼此不過問。
車廂裡，心境相遠人相近。

常常同時同路向，恍似結伴行，
每天此刻尋着你，恍似見良朋，
要等多久才令你，肯對我留神，
多少次斜陽夕照，驅散那份傲冷，
只想你回頭望我，能微微透默允。

明日再明日
原曲：*Rainbow Connection*
曲：Kenneth Ascher / Paul Williams　唱：關正傑

田疇燕子低飛，茅寮有數間，斜陽夕照河畔。
河流倒影一雙，喁喁細語間，從前共你同伴。
在此暮靄樂相伴，傾盡心事，夕夕暮靄共遊玩。
原地再遊玩，誰料景物變，頭上燕子少一半。

田疇野草芊芊，無人再去管，茅寮盡塌河畔。
河流有水淙淙，悠悠已記起，從前共你同伴，
時光如飛情不移，真情不移，事物任它盡換，
明日再明日，河上水漸涸，情義似水天天滿。
相信愛心可永恒，來日共你情義有改觀。
田疇燕子低飛，茅寮有數間，斜陽夕照河畔。

河流倒影一雙，喁喁細語間，從前共你同伴。

啦……

明日再明日，河上水漸漲，情義似水天天滿。

時光如飛情不移，真情不移，事物任它換，

落日在何處

曲：Gouldman Graham Keith

原曲：Love's Not For Me

唱：關正傑

落日落在何處，浮雲何處靜下，

依依未捨，匆匆逝晚霞。

落日踏在何處，踢過那些海沙，

舊日踏在何處，踢過那些海沙，

沙灘上的海沙未答話。

日暮絕色多麼燦爛，猶如黃金正繁華，

自問共她亦有距離，好比星星難以摘下。

日暮絕色多麼燦爛，猶如黃金正繁華，

自問付過無窮代價。

日暮絕色多麼燦爛，猶如黃金正繁華，

自問共她亦有距離，好比星星難以摘下。

自問付過無窮代價。

話別未問緣故，勉強再裝瀟灑，

不知浪花湧湧欲說話，

不知是否湧湧欲說話。

大內群英（麗的同名劇集主題曲）

曲：黎小田　唱：葉振棠

陣陣熱風昏昏吹，幕幕紛爭濺熱淚，

濺熱淚，世間變幻說興衰。

段段是非繞心間，默默低首說負累，

說負累，我嗟嘆大志不能遂。

名利，負累，傲氣一生竟多畏懼，

面對絕境，難道我會頹然後退？

勝負存亡難道冥冥中早有命運落下聖旨，

判了罪？

步步自感一驚心，道道刀光見暴戾，
見暴戾，瞬息際遇也爭取。

夜夜月光灑清輝，但願花間抱月睡，
抱月睡，我只盼夢裡真情共永許。

一揮衣袖

曲：黎小田　唱：鄧麗君

人在這刻離開，仍未帶走雲彩，
誰像我一揮衣袖，遺落了心頭悲哀。

誰令這刻離開，無奈決心難改，
無奈我身心早已倦，存在一點憤慨。

明白美好時光難再，明白自己情深猶在，
把我往日信念都推翻，不需要君憐我。

人在這刻離開，仍舊處身人海，
難得大家爭相慰問，忘掉心中憤慨。

（從第二段重唱至詞末）

相逢有如夢中

原曲：雨霖鈴（據柳永詞譜曲的校園民歌）

曲：程滄亮　唱：薰妮

疏林過盡晚風，枯了小草老了壽松，
浮雲白了天空，初冬暮色已經變動。
幸而是信義常留，慶幸你不變初衷，
挽着手雙雙傾訴心事，
啊，別了數載至今再重逢。

（重唱第二段）

相逢有如夢中，不禁相笑抹淚容，
徐徐共挽雙手，初初大家兩手顫動，
又誰料你像個頑童，笑謔你走也匆匆，
笑問起怎麼相見灑淚，
啊，為了我君愛心更濃。

化粧名流

曲：佚名　唱：薰妮

如若你披起了新款嘅衣着時就會如受罪，
你今天決心高攀決心摩登不加顧慮，

為了和時代比賽，只盼有天領導了時代，
旁人若清楚新衣着原是負累，也替你流下熱淚。

誰願意拋開了身心嘅束縛避免受罪，
會清楚決心爭取半刻威風應多顧慮，
為了能炫耀一次得到世間讚頌你的名字，
人人望清楚先知道你懸着面具。

（男聲白）　邊度都唔使去咯。

誰自覺今天嘅階級嘅束縛令你受罪？
你可知每登一階每高一級幾許畏懼？
望見平地的你得到更多快樂與同伴，
茫茫夜色中都得到寧靜入睡。

（男聲白）　你喺山頂畀風吹咩！

平淡過一生你先知道真正樂趣無負累，
決不爭瞬息光輝對於得失不須顧慮，
沒有期望衣着可以使他領導了時代，
同人哋一起，不需要懸着面具。

不擔憂也不心虛。　（多次重唱此句）

風塵淚（麗的同名劇集主題曲）

曲：黎小田　唱：張德蘭

微風吹過綠楊，白鳥飛枝頭上，
鳥兒一對，結伴一雙，不知我伏遠窗。

微風吹過夜涼，月冷照小樓上，
美夢依稀，每夜追憶，深宵倍自傷。

每一夢，說出我期望，
能共你，共訂愛千丈。

（從第三段起重唱）

寒風起去夢裡人，又見半天微亮，
似是癡想，有日歡享，雙雙到夢鄉。

你莫再戀野花香。

紫水晶

曲：黎小田　　唱：張德蘭

熱愛的臉，像那月光輕照水晶表面，
在兩家心裡閃千遍。

無論你會去到哪邊，人海中不管數變遷，
在以前也好像目前，從來沒有放棄往日誓言

盟約你我永遠掛牽，情海中開心兩並肩，
但有時你短暫別離，情緣令你歸家似箭。

人群裡面我哋也會分隔着，萬里相分依然懷念，
從前我哋水晶相餽贈，誓約堅貞，不會改變。

月冷星暗，但有紫色嬌美水晶閃耀，
站到好遠好遠，亦會睇見。

共你已經經過千般考驗，悠悠數十年心不變。

（從第二段起重唱）

人群裡面我哋水晶相餽贈，誓約堅貞，不會改變。

從前我哋水晶相餽贈，萬里相分依然懷念，

陪伴你走千里路，

無論你會去到哪邊，人海中不管數變遷，
在以前也好像目前，從來沒有放棄往日誓言

盟約你我永遠掛牽，情海中開心兩並肩，
但有時你短暫別離，情緣令你歸家似箭。

人群裡面我哋也會分隔着，萬里相分依然懷念，
從前我哋水晶相餽贈，誓約堅貞，不會改變。

月冷星暗，但有紫色嬌美水晶閃耀，
站到好遠好遠，亦會睇見。

共你已經經過千般考驗，悠悠數十年心不變。

驟雨中的陽光（麗的同名劇集主題曲）

曲：黎小田　　唱：曾路得

紅日半倚山背後，
斜陽共我路伴你，
即使有時驟雨下，
可曾退避？

陪伴你走千里路，

行人路過回望你，
雖則惹人羨慕，
招來多少妒忌。

最難受，驕陽下，
幾陣雨，似眼淚，似傷悲。

其實你不須暗示，
誰能像我明白你，
不管那時驟雨下，
此時愛在一起。

最難受，驕陽下，
幾陣雨，似眼淚，似傷悲。

其實你不須暗示，
誰能像我明白你，
不管那時驟雨下，
此時愛在一起。

浪濺長堤情歌（麗的劇集《浪濺長堤》主題曲）

曲：黎小田　唱：曾路得

誰令我，與他傾談那半刻，
內心居然曾構思，緣分到了怎制止？

難道我，對他竟然有意思，
放開胸懷迎接他，懷內細說從前事。

細細說到從前事，也對過去感幼稚，
若是日後仍同伴，真正不易。

誰問我，與他可曾有法子，
遇到艱難仍攜手，才是開始的意思，我知！

風箏（麗的劇集《驟雨中的陽光》續集主題曲）

曲：黎小田　唱：曾路得

又見那朵雲，投到天的心坎，
願我此時，能變風箏，
隨風飄去，默然記住了方向，
高飛到天邊探白雲。

讓我再追尋，尋到溫馨的愛心，
遇到冷風時，仍然暖薰薰，
曾經想過，為何我仲記得你，
好比那風箏線牽引。

風箏，每天閃進我夢裡，
使我印象更加深，
往事，已經輕輕過去，
心裡永留痕。

但我永不忘，付過一顆真心，
但你似朵雲，未為線牽緊，
無盡的歡笑，仍然記在我心間，
心坎裡留下烙印。

風箏，每天閃進我夢裡，
使我印象更加深，
往事，已經輕輕過去，
心裡永留痕。

但我永不忘，付過一顆真心，
但你似朵雲，未為線牽緊，
心裡永留痕。

無盡的歡笑，仍然記在我心間，
心坎裡留下烙印。

七色彩橋

原曲：忘了我是誰
曲：許瀚君　唱：甄妮

虹彩的這方，虹彩的那方，
你我遠遠站兩端落寞地瞭望，
疑真的眼光，疑假的眼光，
你我靜靜望對方，是夢是幻甚迷茫。
是否七色彩橋？幻彩，令人迷惘。
繽紛燦爛的表面，處處誘惑，教你到橋上。
虹彩早架起，誰敢先去闖，
尚未踏步便畏縮，皆因滄桑，
良機不會多，何必心怯慌，
以往錯過太多，但是現在莫徬徨。

（從頭重唱一次）

244

寒柏點點翠（香港電台同名廣播劇主題曲）

曲：吳智強　唱：麥潔明

漫天飛白，遙遙山崗失落雪花裡，
林中鳥兒，在那冰封雪林裡淌淚，
重臨此山上，寒松枝枝飄着數點翠，
我願情如松柏，永遠青蔥，與你暢聚。

人海中與君悠然相識了，願你一生記取，
曾與你遍歷風雪仍然未畏懼。

曾經憂患，同林一雙小鳥飛散，
你仍然陪伴我，細說一聲：毋須憂慮。

（重唱末二段）

太極張三豐（麗的同名劇集主題曲）

曲：黎小田　唱：葉振棠

風中柳絲舒懶腰，幾點絮飛飄呀飄，
誰能力抗勁風，為何梁木折腰？
柳絮卻可輕卸掉？

於世上，也知顛沛未能料，
傲然笑，冷觀得失感玄妙。

風驚雨急自巍立，扁舟也可渡狂潮，
以柔力搏千斤，淡然隨遇變招，
雨後紅日千里耀。

人在雨下

原曲：*Unchanted Melody*

曲：Alex North / Hy Zaret　　唱：關正傑

送春去，送秋去，再來漫天風雨，一個夏季，
看飛雨，趁風勢，冷然在天邊舞，灑遍塵世，
伸手引來，天雨一滴，追憶往年，輕泣涕。

天色再沉，天雨再落，天公有情都枉費！

沉然大雨下，你帶淚望天際，叢林劃兩聲烏鴉啼。
情懷懷欲碎落，雨也落，欲安慰，離愁別緒中，怎安慰？

天色再沉，天雨再落，天公有情都枉費！

懷人在雨下，每兩步，望天際，浮雲像我心多淒迷。
旁人或詫異，我臉上像灑雨，誰人又了解底細？

看此際，看此際，我尋覓幾千遍，找遍塵世，
天色再沉，天雨再落，天公有情都枉費！

246

小貓的故事

曲：佚名　唱：薰妮

細雨滴滴，處處冷風，淒風冷雨向人送，
誰望見牆角小貓瑟縮到樹底，匆匆過客誰人會意動？

你見了我，惶然後退，叫兩聲感到震動，
兩眼冷冷遙望你，我心有些驚恐。

一生風雨數萬重，人人負荷沉重，
你也許早知世事，前途卻似幻夢。

啊，你說世界充滿寂寞，皆因爸媽捨棄你，
教你落在酷冷社會中。

啊，這個世界相對利用，不管他親生子女，
亦放開愛心及責任，為了佢半生好輕鬆。

（重唱第二、三、四段）

冷冷漠漠，透過眼中，生的意志也有餘勇，
期望你能共勉，小貓不必再哭，鼓起勇氣來迎接惡夢。

247

情如葉垂萬千縷（麗的劇集《風塵淚》插曲）

曲：黎小田　唱：張德蘭、馮偉棠

（合唱）處處有花開競秀，最愛那江邊翠柳，

（女）怕迎俗眼，（男）卻沾風雅，（合唱）別於水裡濁流。

（合）處處有絲竹競奏，厭卻了笙歌永晝，

（男）怕迎俗耳，（女）我知歌意，（合唱）在曲中心事透。

（女）錯愛綠楊誤作江邊柳，（男）但是楊樹有花也並頭，

（女）樹樹有心，（男）心意問你知否？

（合唱）情如葉垂千萬縷。

（合唱）處處有花開競秀，處處有絲竹競奏，

（女）至情摯愛，（男）世間少有，

（合唱）樹一枝獨秀。

（重唱第三、四段）

248

歸途

曲：鍾肇峰　唱：李龍基

遠山仍然倚夕陽，風冷隨山蕩。
這一處是我的村莊，野草綠帶黃。

記得兒時捉迷藏，嬉戲隨山蕩，
正當少艾遠走他方，置身塵網。

過去十數載，人難免在流浪，歸家路向已經半遺忘。
年年都盼望，決定要歸去，年年在信內照講。
已經望見枯樹旁，一對老人在倚望。
我的眼淚已不禁地流，野草低頭合唱。

過去十數載，人難免在流浪，歸家路向已經半遺忘。
年年都盼望，決定要歸去，年年在信內照講。
已經望見枯樹旁，一對老人在倚望。
我的眼淚已不禁地流，野草低頭合唱。

我的眼淚已不禁地流，野草低頭合唱。

一九八一年

陌路人

曲：姚敏　唱：陳美齡
原曲：三年

在你或者看作極平淡，但我認真把它刻在心，
在你輕鬆講聲分別，變作陌路人。
恨我當初真心相待，才換來滿心悲憤。
在你或許笑説是緣分，共我路阻相識怎認真，
是可笑？還是可恨？心中充滿疑問？
如若可恨，我亦可恨，愛上一個薄情人。
旁人或者笑我極愚笨，但我自知真心傾慕君，
就算他朝不可相會，情義永久心內印。

珠海梟雄（麗的同名劇集主題曲）

曲：黎小田　唱：杜麗莎

雲飄飄，若匆匆，投影於靜海中可見潛龍？
望碧海，水不動，惡浪暗湧。
如命運，未可知，如幻夢在心底悽怨無窮，
人生似，賭一局，勝負誰揭盅？
世間有些梟雄，偽裝一臉怒容，
哪知箇中失意？世上吹遍逆風。
離不開，是非圈，離不開又不想迫要服從
難得你，心相繫，愛在愁怨中。
（重唱最後兩段）

大控訴（麗的同名劇集主題曲）

曲：黎小田　唱：威利

歡笑的消逝，不損心裡傲氣，
最怕我信心失去，人生敗似塗地。

苦我初出道，輕率相信道理，
到了我驀然夢醒，進退也沒餘地。
迷亂在我心，哀聲叫不起。
沉默極痛苦，奈何心有顧忌。
生要經憂患，多少講到運氣，
看看有誰得到了，才知是個魚餌！
真理雖在，彼此相距萬里！
到我有日尋着他，我怕我心已死！

星語

原曲：*All Kinds of Everything*
曲：Lindsay Derry 　唱：余安安

少時我醒來，半夜暗驚，
那時到窗前，發現了星，
哪知星會沉，墮到天底，
傷嘆它竟然，永別蒼冥。
少年我追求，美麗遠景，

少年到長成，我夢已醒，
世間千萬人，在我身邊，
苦我不可能，獻盡真本領。
無數夢想，陪着我年漸長，
記得當年理想，漸覺世事不平。
世情有規條，有若鐵鎖，
要逃也不能，有恨怨聲。
為了些親情，世間的眼光，
使我的生存，似做些反應。
曾恨我自己，從未似自己，
為了他人喜歡，極勉強亦應承。
有時我只求，冷漠似星，
冷然吐光芒，也濁也清，
或者光盡時，自己消失，
真正的生存，見盡真本性。
真正的生存，見盡真本性。

任意飛奔

曲：顧嘉輝　唱：薰妮

任意飛奔，幻想半途遇幸運，
但那憂困，暗中已移近，
路有阻隔，不要尋小徑，
清楚路向，不用疑問。

無數歡呼，慶祝別人敗下陣，
令你相信，世間也胡混，
若你清醒，不要蹈覆轍，
一朝踏錯，他日遺恨。

無數哭聲，未知是仇或是恨，
後悔嗟嘆，嘆息太愚笨，
若你當初，真正能清醒，
當初就會，肯做凡人。

的士司機（香港電台同名廣播劇主題曲）

曲：吳智強　唱：張偉文

寂寞的稀客請你留步，何妨大家也同路。
初初認識請君不必驚愕，沿途共結伴，有何不好？
路上的標誌使我停步，茫茫人生有歧路。
清楚目標今天不須觀望，何時達終點，卻未知道。

天涯盡望眼，古怪不斷見到。
世間有奇事，背後有人忿然道。

若遇到失意休憤怒，遇着幸福應叫好，
終點何處必須自己指定，為你做司機，有勞相告

（從頭重唱一次）

連城訣（香港電台同名廣播劇主題曲）

曲：顧嘉輝　唱：鄭少秋

英雄，逝去未知幾許，
可曾，宏願已遂？
幾人，共有一聲嘆息？

252

真心良伴不相隨。

只怨無敵，只因夢碎。

亂世出英雄，全憑怒火高舉。

他年，我主興衰，

心頭，剩有一絲痛楚，

真心良伴不相隨。

（從頭重唱一次）

浴血太平山（麗的同名劇集主題曲）

曲：黎小田　唱：葉振棠

世事混亂，似靜未靜，

站在那死角令我恨難平。

誰情願寸地都給你霸領，

只有再拚，拚着活命。

拚着活命，退是沒命，

命運你休再偽作淚盈盈，

我哪可屈膝恭恭也敬敬，

天生我志氣傲絕對不需你同情。

生，原是一筆賭注，要勇氣來做決定。

賭，正顯我真本性，你聽那刺激歡呼聲。

勝負未定，決未認命，

但令我憂憤是以後前程。

我到底棲身於千變世界，

不管我勝或負但有血痕來做證。

怎麼意思（麗的劇集《大昏迷》主題曲）

曲：黎小田　唱：關正傑

迷迷癡癡，清醒也許稍恨遲，

無奈人清醒，世情仍舊難透視。

迷迷癡癡，等到我心灰盡時，

才抬頭一刻，眼神仍舊無意思。

怎麼意思？

一朝得到了權力就容易，

話風即有風動，要雨亦當閒事！

一朝跌倒，
身邊的你循例盡人事，
自己枉有真義，
你皺着眼眉説我未可救治！

糊塗一生，
不會對真假懷疑，
如獨自清醒，要常常扮成半癡！

怎麼意思？
一朝得到了權力就容易，
話風即有風動，要雨亦當閒事！

一朝跌倒，
身邊的你循例盡人事，
自己枉有真義，
你皺着眼眉説我未可救治！

糊塗一生，
不會對真假懷疑，
如獨自清醒，要常常扮成半癡！

葦草指環

曲：黎小田　唱：蔡楓華

用葦草一片，用無窮愛心，
做個小翠環，就如戒指，給我夢中人。

願你戴起了，常常能戴緊，
在世間有誰？合符我理想，清雅無俗韻。

雖生於都市俗世，卻摒棄俗念，
幸運地遇着你，看法可接近。

共挽手一起，逃離塵與囂，
用葦草結成，定情戒指，得你才合襯。

雖生於都市俗世，卻摒棄俗念，
幸運地遇着你，看法可接近。

共挽手一起，逃離塵與囂，
用葦草結成，定情戒指，得你才合襯。

用葦草結成，定情戒指，得你才合襯。

危險十七歲（電影《敢作敢為》主題曲）

曲：黎小田　唱：張德蘭

靜靜，任她憤怒難平，
深刻的教訓，影響了她心情。

莫問，莫理她切實年齡，
許多的引誘，都可教她亂性！

怕問誰負責任，令她失去片刻理性，
有日人面染淚，盡顯真情。
往後無盡歲月，是她一切最好見證，
盼望重踏正路，自己反省。
實在是與非也是無形，
即使她錯一次，請寬恕她畢竟年輕。

（重唱末段）

出線（麗的同名電視劇主題曲）

曲：黎小田　唱：林嘉寶

寂寞盡頭是歡笑，試過以後方了解，
一事成功已滴千次淚水，曾嘗盡創傷曾受挫敗！

落在後頭望出線，這個壓力無疑大！
堅定求勝有日必進階，偶有失意不要介懷！

從來學海永無涯，全憑自己志氣邁！
勁風撲來船兒又擺，迫使我推前更加快！

路上若然遇風雨，到了終點境況佳！
不用埋怨這段苦困日子，少壯的我怎怕捱？
人曾歷困苦成就更大！

甜甜廿四味（麗的同名劇集主題曲）

曲：黎小田　唱：盧業瑂

人人望見掉頭走，但我依然跑上前，
為了今天的我，有我信念，耕種在瘦田。

人人問我做成點，漸覺心頭苦過黃連，
但我輕輕一笑，高聲講，不能信謠言。

曾偷偷數手指，一天加一天，數目也每日變。
從開始着力追求我美夢，也間中感慨萬千。

人人問我為何如此，但有苦茶先喝完，
廿四味嗒真吓，甘甘哋，心頭似蜜甜。
（重唱第三、四段）
廿四味嗒真吓，甘甘地，心頭似蜜甜。

一束小菊花（麗的劇集《甜甜廿四味》插曲）
曲：黎小田　唱：盧業瑂

請你把腳步停下，請看背後一個他，
或者講一句他朝再會，你便離去吧。

休怪他對你誤會，他哪可分清真假，
你應該都有一些責任，愛說熱情話。

遇着這結局多可怕，友愛與真愛有分差，
往日還有不少歡笑，你未忘記吧？

只見他眼淚漸流下，請你輕輕安慰他，
看他手裡拿着甚麼？一束小菊花。

遇着這結局多可怕，友愛與真愛有分差，
往日還有不少歡笑，你未忘記吧？
只見他眼淚漸流下，請你輕輕安慰他，
看他手裡拿着甚麼？一束小菊花。

千百滋味
曲：馮添枝　唱：鍾鎮濤

別後是朝思晚念怨分離，
內心翻湧千百滋味。
每日長嗟短嘆認真掛住你，
夢裡千般旖旎。

現在大家每日也相隨，
日久竟心生厭膩，
我明明撫心自知愛你，
何事到了這段田地。

難道要分離，才認識傷悲？
難道過於接近，沒法相敬如賓，
變番良朋知己？

現在大家每日也相隨，
日久竟心生厭膩，
我明明撫心自知愛你，
何事到了這段田地。

難道要分離，才認識傷悲？
難道過於接近，沒法相敬如賓，
變番良朋知己？

趁此少年時（「撲滅罪行運動」主題曲）

曲：馮添枝　唱：區瑞強

趁此少年時，心志更堅決，不會浪費光陰。
還有數載就到我變主人，向我志願獨行，

還有數載就到我變風雲，會勝過百萬人，
理想我願尋，不會靠祖蔭，一切自發奮。

讓我自己找出和諧人生，不沾不染罪行，
讓我自己小心選我路向，用我力量解迷困。

圍困我身邊是世間每一人，向我諸多挑引，

你知我是誰，休再費心神，只會令我激憤。

還有數載就到我變風雲，會勝過百萬人，
理想我願尋，不會靠祖蔭，一切自發奮。

讓我自己找出和諧人生，不沾不染罪行，
讓我自己小心選我路向，用我力量解迷困。

圍困我身邊是世間每一人，向我諸多挑引，
你知我是誰，休再費心神，只會令我激憤。

做人怎麼分界限
（獻給國際傷殘年「全港傷健競遊大會」）

曲：吳秉堅　唱：葉麗儀

做人怎麼可以分界限？
我若開心必有歡顏，
你若悲苦也是流淚眼，
天賜大家都有歡笑浩嘆。

在兩者之間，
你天天刻苦搏慣，

但我也朝朝晚晚，
憑意志去支撐！

做人始終只有一句話，
美夢失去不要一再談，
但社會分工，
也不須心灰意冷，
像你我肩起千擔，
界限只看你是勤或懶，
更覺兩家不比等閒！
苦惱在於君你空寄盼。

此去或如何

原曲：別れても好きな人　唱：薰妮
曲：佐佐木勉

燈飾散在山腳下千千點，點點霓虹映出夜城新境況。
但是念到此去暫別了他，此際良夜趕上夜航。
倚靠在機窗遠望小小海港，不知為何湧出淚兒感悽愴，
但是為了心裡願獨赴遠方，好友良伴使我難忘。

話別時，人哋朗聲祝福我，
熱淚未流，明白處境不多恰當，
句句再會，內心說話未及細講，
一切疑惑刻意埋藏。

此去或如何，心中有寄望，
一到別離時，心中也彷徨。

想起往日身邊友伴多歡欣，秉燭夜遊悲歡話題講千趟，
日後獨處他鄉每夜寂寞對天，天際明月怎寄盼望。

依依靠着窗邊我自揮揮手，不知如何不知為何感沮喪，
淚滴滴到衣襟似是滴在我心，想到明日只覺迷惘。

話別時，人哋朗聲祝福我，
熱淚未流，明白處境不多恰當，
句句再會，內心說話未及細講，
一切疑惑刻意埋藏。

此去或如何，心中有寄望，
一到別離時，心中也彷徨。

等到秋已深，彼此再見面，
歡笑舊時情，請君永莫忘。

無奈遙遠祝禱（麗的劇集《武俠帝女花》插曲）
曲：黎小田　唱：張德蘭

花不長，樹枯盡，飛鳥力瘁摔倒，氣息不繼，餓死無人血路！
翻焦土，踏焦石，不見半株草，痛家國已為強盜施暴。
家已找不到，國盡插敵刀，
烽煙連年令我失京都，故國孽臣已改換朝袍，
遙遙寄哀悼，致我父皇，孝女怎報劬勞？
天你可知道，愛未竭未槁，
此身但求駙馬他朝娶，卻怕他陣亡憤抑入墓，
盟約雖在，不知生死，無奈遙遠祝禱。

夢裡有夢（麗的劇集《馬永貞》主題曲）
曲：黎小田　唱：彭健新

有道平陽辱猛虎，似在牢籠難移動，
看鷹犬，卻欺我，任他盡作弄。

悲憤滿腔，難道此地已難容？

還是風冷更霜雪，視此衣裳破千洞？

想到往昔，難絕心事百萬重，難絕心裡暗悲痛，

但我只能恨人生似夢！

每念前塵淚再湧，再望前程亦暗恐，

你非他，更非我，未知我夢裡有夢！

有道平陽辱猛虎，似在牢籠難移動，

看鷹犬，卻欺我，任他盡作弄。

想到往昔，難絕心事百萬重，難絕心裡暗悲痛，

但我只能恨人生似夢！

每念前塵淚再湧，再望前程亦暗恐，

你非他，更非我，未知我夢裡有夢！

你心澈悟時（麗的劇集《蕩寇誌》主題曲）

曲：黎小田　唱：柳影虹

明日你不會回頭，前事已休；

明日你心澈悟時，或會寂寞難受。

還是，到君血淚流，仍未罷休？
還是，壯哉志未酬，便到落敗時候？

是否，生死一線間，多少也令你擔憂？
是否，一朝得到手，手中那玩意，死了不帶走？

成就，也許帶着愁，難露笑口？
未知日後，可有輪迴？可有仇人，背後下手？

明日你心澈悟時，或會寂寞難受。
明日你不會回頭，前事已休；

是否，生死一線間，多少也令你擔憂？
是否，一朝得到手，手中那玩意，死了不帶走？

成就，也許帶着愁，難露笑口？
未知日後，可有輪迴？可有仇人，背後下手？

一九八二年

木頭人

曲：Ocampo Eugenio　唱：甄妮

望着信封入神，心裡再湧出怨恨，
令我又要睇卻又怕，怕內容寫得痛狠。
離別為了多裂痕，分隔為怕多接近，
如你仲要寫信罵我，卻是煩惱自尋。
和你試過一雙一對，誓約要兩心印，
誰教你已變做一個木人，我怎再忍？
除事業你真關心，竟把我置諸不過問，
拿到你親筆信，似殘留了淚印。

（從頭重唱一次）

童真

曲、唱：甄妮

無愁無慮快樂兒童，無疲無倦臉上紅紅，
誰能像他蹦蹦跳跳撞碰碰？
常常期望我是兒童，人人維護快樂融融，

從前日子今天已漸漸迷濛。
只須世間有一顆愛心，使我也更得嬌寵，
伸開兩手，我急需你愛，把愛意暖心中，
自問內心極需你愛，尋回遺失那夢。
我朝等晚等，你繃起臉孔，只教我更加心痛。

（從頭重唱一次）

小丑

曲：劉家昌　唱：甄妮

莫笑他扮相極異樣，誰能自己決定造像？
誰人自願做小丑，堆起了面皮做笑匠？
莫怪他做得好誇張，誰人令他慌慌張張？
旁人若為着開心，必須以別人做對象。
自尊心消失已久，純然為了妻兒情況，
回憶起做人志向，十餘年鹹苦，最恨願望未嘗。
十數載鼓聲叮噹響，行行淚珠掛在面上，
旁人靜靜在講起，不知他如何是這樣？

或者演出好普通，無疑是他已盡力量，
還望大力鼓掌，當他退下來，望見諒。
自尊心消失已久，純然為了妻兒情況，
回憶起做人志向，十餘年鹹苦，最恨願望未嘗。

隔着一線距離
曲：譚裕明　唱：周玉玲

你若知我是誰，也未必會生氣，
聽電話裡，知道是你，手抱電話自暗喜。
每日相見一次，卻恨相距千里，
友伴給我，幾個號碼，不知會否尋着你，
三番四覆，仍然是你，聲聲請我回覆你，
我再撥去，等你説話時，不聽電話又掛起，
我未知道為何，隔着一線距離，
每撥一次，聽見是你，心中已感甜美。

（從第三行起重唱一次）

這個圈子（麗的劇集《天梯》主題曲）
曲：Eugenio Ocampo　唱：蔣麗萍

曾讓他收買你，未料到到底都賣出了你。
如君談笑自若，或為了掩飾傷悲。

為了名，為了利，你在猶豫是否決定退避。

從前羨慕每個圈裡人，迷人之中更覺俏俏媚媚，
原來內裡個個做表情，在決心欺騙他們自己。

沿梯爬向天上，就在半空墮翻到地，
誰讓他捧起，日後也可輕易毀了你！

用惡言，你盡叫罵，身邊人群集擁滿面好奇。

從前羨慕每個圈裡人，迷人之中更覺俏俏媚媚，
原來內裡個個做表情，在決心欺騙他們自己。

曾讓他收買你，近日你有心主動想背棄，
如今盟約尚在，活像困牢內三尺地。

又要留，又要別，彷彿遙遙未知哪日到期。

白牆

曲、唱：曾路得

純情之中有衝勁，活像有片白牆，
我畫交叉，我畫圓形，不需要誰欣賞！
回頭側身看一看，熱淚掛滿在臉上，
再望清楚牆上彎直線，先知我迷方向。

誰料我過去會這樣，好辛苦走一趟；
走千彎、轉小徑，只因相信我思想。
其實我以往抹過汗，用盡力為畫牆，
寫不出心中意，還留待明辨真相。

回頭側身看一看，熱淚掛滿在臉上，
再望清楚牆上彎直線，先知我迷方向。

其實我以往抹過汗，用盡力為畫牆，
寫不出心中意，還留待明辨真相。

誰料我過去會這樣，好辛苦走一趟；
走千彎、轉小徑，只因相信我思想。
其實我以往抹過汗，用盡力為畫牆，
寫不出心中意，還留待明辨真相。

知你難呼救（麗的劇集《琥珀青龍》主題曲）

曲：Eugenio Ocampo　唱：何家勁

難回首，為那時候，充滿疑竇，
從前事，問君知否？君你難開口。
糖兒蜜，用寶劍挑，請你嘗一口。
誰能阻，讓血淚流，知你難呼救。

似是盲人玩劍，似是傻人玩劍，把你戲弄夠，
身邊到處困憂，可知這個處境感受？
誰能指導你前路，應向哪方走？
仇人在蘆葦內藏，等了十分久！

似是盲人玩劍，似是傻人玩劍，把你戲弄夠，
身邊到處困憂，可知這個處境感受？
誰能指導你前路，應向哪方走？
仇人在蘆葦內藏，等了十分久！

刀劍寒光透！

紅着臉兒講多遍

曲：吳智強　唱：張德蘭

離開那天，匆匆訴別，我默向天許願，

如這一切，説是有緣，來日也須相見。

憑紙與筆，稍舒掛念，夢魂為你所牽，

還記得你，吻別我時，眼眶濕了一片。

此刻共你擁抱着，知道摯情未變。

你我淚也懸在臉，但人在笑盈盈。

共君悄聲，講出決定，以後在你身邊，

誰會想到，你在臉紅，我紅着臉兒講多遍。

（重唱最後兩段）

清茶

曲：周啟生　唱：張德蘭

讓，讓我以暖茶，以取替辣嘅氈酒，

心知道平淡的清茶，常令你輕牽牽擺手。

讓，讓我以至誠，以溫暖，為你解酒，

只因我無限的癡情，纏着你也許太久。

但是我已經相信，其實我眼淚白流，

為着你為她傾醉，還未到覺悟時候。

（從頭重唱一次）

煩惱絲

（亞視劇集《家姐‧細佬‧飛髮舖》主題曲）

曲：周啟生　唱：夏韶聲

鏡內長長柔絲，當中有白有黑，

似是重重疊滿心事，

既是情形如此，擔心也沒法子，

以後如何誰會知？

煩惱絲終是要剪，誰去剪？不能亂試。

身在軟椅，可否讓理髮師，

剪、剪、剪、剪、剪、剪！

266

世事常如此，不許你自作主，
要你合意，可是容易？

（從頭重唱一次）

有我一貫原則（麗的劇集《火星撞地球》主題曲）

曲：Eugenio Ocampo　唱：彭健新

要我奉承，詐作笑盈盈，勉強做呼應，
等於迫我，等於姦污我人本性。
我嘅為人，處世以熱誠，處處重友情，
始終相信我勤勞創造前程，
你想我走小徑，我知我不適應，
我有我一貫原則，不必怪我未熟性。
我想已不必為了爭取眼見利益，開火拼！
偷雞取勝顯顯不出本領，勝了真高興，
小心聽嚇身邊的鼓噪和笑聲，
只因一向平和也重人情。
早知君你最快取得優勝，
祝福君你威風享久永，
真的我，博取世間尊敬。

我有我一貫原則，不必怪我未熟性。

我想已不必為了爭取眼見利益，開火拼！

到了後來，我也會成名，到處受尊敬。

誰在欺騙我（另一粵語版本是鄧麗君主唱的《漫步人生路》）

原曲：ひとり上手

曲：中島美雪　唱：張德蘭

夏雨灑萬山似沐浴，讓山中多少乾涸樹林變淺綠。

但這刻仍舊乾涸是我，任那千點水滴也洗不去木獨。

沒有痛悲或者也沒仇恨，但心中畢竟感覺到恥辱。

問句天誰在欺騙我？問清水怎會受到世間肆意混濁？

人哋笑我有些處理似未成熟，難道我也會到他面前又痛哭？

若果今天我的方法錯誤，休妄想他朝我可輕輕屈服！

願保身心每刻嬌美翠綠，務求靈魂永在，不計怎麼結局。

若果今天我的方法錯誤，休妄想他朝我可輕輕屈服！

願保身心每刻嬌美翠綠，務求靈魂永在，不計怎麼結局。

（從頭重唱一次）

繪下每點愛

曲：手紙

原曲：五輪真弓　唱：張德蘭

遇到了真愛，那迷人色彩，消失後決不會回來。
如能尋覓到，不要猶疑，明知繽紛一刻失去便難再。
尋到了了，失去了，雖則有悲哀，
追憶於日後，惹起一些感慨。
但我仍然能夠，讓平凡人生，閃出火花，寫下記載。

點點色彩，繪下每點愛。
用我柔情蜜意，盡情塗顏彩，點點色彩，繪下每點愛。

只珍惜現在，那心真心愛。
難計較，可永遠一心永不改。
每有緣分到，休理別人，人家許多觀點，因為未明大概。
若要說真愛，要常能犧牲，哭聲後，笑聲也隨來。

點點色彩，繪下每點愛。

激流三部曲（又名《家春秋》，麗的劇集《家春秋》主題曲）

曲：于粦　唱：湯正川

（註：《家春秋》是麗的電視於一九八二年九月二十四日易名亞視前最後一部劇集。）

問浮沉誰做主？問洪流何地往？

生也飽遭激盪，曾經滄海怕話滄桑。

少艾誰無夢想？困在洪流沒方向！

激鬥湧出苦與樂，前景始終欠明朗。

狂潮中半生也隨浪，也曾無言作抵抗，

浪濺起，濺起那段愛，可知道沖失在哪方？

過後誰能恨對方？劫後誰人沒創傷？

需要幾番失望，才認識：此生要自己創！

撕去的回憶（亞視劇集《再生戀》插曲）

曲：奧金寶　唱：林嘉寶

曾把許多紙張順手撕去，

事後沒法把它再度拼合。

無數過去會有片紙紀錄，

但我不想再輯！

遺失幾多撿起幾多都已碎，

為着內裡有些往事怕記住。

唯有以往你我有心結合，

是我喜歡說及。

何況過去與你兩家真愛過，雖則愛過，終是環境對立
如今講起當初萬千的變化，當中幾節，從不吻合。

曾經想起許多痛苦都飲泣，
現在又有更多變幻要顧及；
才會決意撒去往昔記錄，
問我怎想再拾？

曾經想起許多痛苦都飲泣，
現在又有更多變幻要顧及；
才會決意撒去往昔記錄，
問我怎想再拾？

這片葉給你

曲：Diaz Romeo　唱：葉振棠

這片葉給你，留紀念，
它可以不斷留住秋天，
可記起如何在這裡，分享這個秋天。

會記住秋葉，像詩篇，
詩中有一篇，留住今天。
寫到此時情，面對我，心情盡已變。

沒有美景不變，或一朝還原，
一切事情，也不免，
就算你心不變，又多等多一年，
但世事難說，兩家可再遇見。

還是笑笑，望人心不變，
還是笑笑，笑笑地講再見。
離別了我，但憑手裡黃葉一片，

會憶起這兒有秋天。

寫到此時情，面對我，心情盡已變。

但世事難說，兩家可再遇見。

就算你心不變，又多等多一年，
但世事難說，兩家可再遇見。

沒有美景不變，或一朝還原，
一切事情，也不免，
就算你心不變，又多等多一年，
但世事難說，兩家可再遇見。

願你鑑諒（亞視劇集《八美圖》主題曲）

曲：周啟生　唱：王雅文

片刻快樂似不難求，片刻消逝卻感難受，
就在眼前一閃過，留下你我怨憤懷舊。

每篇往事怕數從頭，每幅景象似新還舊，
但是彼此不欺騙，此刻分手彼此也有恨憂。

現實既令我落淚時，更需冷靜時候，
但是我願你鑑諒，原諒我不回頭！
痛苦故事上演已久，起初怎料那般長壽，
熱淚怕流也是流，兩者之中必須有個罷手。
每篇往事怕數從頭，每幅景象似新還舊，
但是彼此不欺騙，此刻分手彼此也有恨憂。
現實既令我落淚時，更需冷靜時候，
但是我願你鑑諒，原諒我不回頭！
痛苦故事上演已久，起初怎料那般長壽，
熱淚怕流也是流，兩者之中必須有個罷手。

浮生三記（亞視同名劇集主題曲）
曲：Eugenio Ocampo 唱：鮑翠薇

用嘆息，更以眼淚，解去情緒激動。
但記起辛酸往事，沒法忍悲痛。

用笑聲，更以笑面，織了無數好夢，
尋人夢，消失以後，眼下人事已空。
情意愛義記下來，無奈用一語形容，
只願同愛着愛着，發誓甜苦與共。
浮生似個夢，經過無數波動，
是否因果有定，注定遺憾以終！
情意愛義記下來，無奈用一語形容，
只願同愛着愛着，發誓甜苦與共。
浮生似個夢，經過無數波動，
是否因果有定，注定遺憾以終！

一杯兩份分
曲：紀利男 唱：鮑翠薇

一杯，一杯兩份分，都可令你我暖在心，
一枝，一枝兩份分，彼此愛好相接近，
一曲，一曲好歌，一起跳舞會熱身，

一點，一點燭光，加點醉意多醉人，
夜靜中，燈裡尋，熱鬧中，跑一陣。
從遠眺海景坐石櫈，從大樹刻出心印心，
從說笑爭吵又寧靜，亦講出彼此相愛深。

（從頭重唱一次）

從遠眺海景坐石櫈，從大樹刻出心印心，
從說笑爭吵又寧靜，亦講出彼此相愛深。

·

夢（我已非當年十四歲）

曲：顧嘉煇　唱：薰妮

問我怎麼可再相信？為我不再癡癡醉，
任你講到天花會亂墜，誰人願再聽一句？
沒法可再把你相信，是你所說沒根據，
是我早已生厭欲睡，過去癡迷盡過去。
盡過去，好夢早散去，休想騙我流流淚，
逝去一切未忘記，但那一切早早吹。
亂說真愛怎會真愛？問你此際面對誰？
願你睜開雙眼望望，我已非當年十四歲！

（從第二段起重唱）

願你睜開雙眼望望，我已非當年十四歲！

飛越擂台（亞視同名劇集主題曲，又名《擂台》）

曲：周啟生　唱：岑南羚

亮燈，衝出燈下，個個見到他！
歡呼聲，聲聲拋向他，期望付予他！
歡呼聲他竟遭擊倒，遙望像作假！
台中，不分高下，拳頭如雨下，
青春！不怕翻倒不怕傷！青春！使我不須自量！
青春！只要新招都吃香！青春！使我不須退讓！
圍在四面有繩，但我已在台上！

274

還有一滴血（亞視劇集《誓不低頭》主題曲）

曲：周啟生　唱：何家勁

還有一滴血，不要求命運！
含笑推辭，所有憐憫！

還存一道氣，只要人在生，
今天那苦那恨，迫你令你抬頭發奮。

人窮但壯志無窮，讓滿口鮮血直吞，
人前決不可示弱，有淚要忍。

請你歸去吧！
無數傷痕，是他朝烙印。

無數嘲笑，不必記於心！

蓮一朵

曲、唱：甄妮

蓮一朵花葉帶淚滴，自傷身世孤寂。
未知他心中怎去想，他的說話竟帶壓力。

莫傷於身世在何地，泥濘難染蝕。

蓮紅在色素淡，顯見真正心跡。

蓮一朵花葉撲浪蝶，內心討厭之極。
或者他始終有認識，把你折辱損你傲直，
請不必嗟怨此生，生也常吃力，
蓮原傲於冷逸，知他可會珍惜？

蓮一朵花葉撲浪蝶，內心討厭之極。
或者他始終有認識，把你折辱損你傲直，
請不必嗟怨此生，生也常吃力，
蓮原傲於冷逸，知他可會珍惜？

螳螂與我

曲：馮偉棠　唱：麥潔文

毀了村莊，我只有遠走他方，
燒了田園，我最終只有流亡。

萬里饑荒，不足養一隻螳螂，
千里烽煙，牠只有跟我逃亡。

一隻孤舟，正奔向暮色東方，
舟裡人群，淚眼中充滿徬徨，

無數哭聲，只因有悲憤難藏，
只有螳螂，不響半聲向後望。
回頭望望，恨我未提防，
人寄居異地，就視作家邦。
人簷下寄客，終也倚身門旁。

螳螂欲奮臂，終也轉身逃亡。
螳螂突遠跳，轉瞬不知行藏。
風裡黑海，哪裡是岸？
痛苦絕望，聚滿小艙，
我隻身獨力，沒法抵擋。
大門內外，滿是豺狼，

小鎮
曲、唱：盧冠廷

他畢竟係人，但似是野生。
他身躺泥塵，如樹幹斷根。
鷹天邊飛撲，像厭倦了等。

人望飛鳥，飛鳥望人，在這饑荒小鎮。
鷹低飛看見了十數人群啊，恍似蚯蚓！
哎吔吔吔，哎吔吔呦，

鷹高飛卻聽見炮聲響緊啊，聲音好近。
鷹低飛望人，就發現了她。
她手中孩兒，頑病困在身。
病令他哭叫，在叫喚母親。
母親的臉，只有淚痕，無語跟着人群。

哎吔吔吔，哎吔吔呦，
鷹高飛卻聽見炮聲響緊啊，聲音好近。
鷹低飛望人，就發現了她。
她手中孩兒，頑病困在身。

哎吔吔吔，哎吔吔呦，
鷹高飛卻聽見炮聲響緊啊，聲音好近。
鷹歡呼似愛上炮火聲音啊，鷹飛小鎮。

火燒圓明園
曲：馮偉棠　唱：鄭少秋

誰令你威風掃地？誰令這火光四起？
恨意沖雲際，誰無怒憤，不感痛悲？

曾滴了多少血汗，才奪了天工建起！
用我心力建，期傳萬世，期傳萬紀！

不想終是這田地，辱了家邦也辱了門楣！
大火當中血肉滿圍，為你死正因要維護你！

還望這火的震撼，能令我子孫記起！
自會醒悟到何來外侮？為何受欺？

用這火為記：重提舊怨，為何受欺？

奇在我認識你
曲：王福齡　唱：蔣麗萍

奇在我認識你，增加我認識自己，
情如鏡，愛像調味，天天甜蜜新奇。

奇在我認識你，多少次改變自己，
從前我每事無忌，今天我願談道理。

我未知道怎麼會服你，我但知道愛你，
我父親母親笑微微，心中暗自歡喜。

奇在我認識你，促使我自一學起，
為何而變似為情義，不因你順從你。

我未知道怎麼會服你，我但知道愛你，
我父親母親笑微微，心中暗自歡喜。

奇在我認識你，促使我自一學起，
為何而變似為情義，不因你順從你。

不要隨便説（亞視劇集《洋蔥花》插曲）
曲：Nelsson Anders Gustav　唱：柳影虹

不要隨便説一套，做又一套，
我不敢太輕信，風險只覺高。

你話盟誓這一套，已經古老，
無論有幾老套，人家都照做到。
短短路程，講起誓盟，感覺這是碰彩數，
今天熱情，他朝如何，此刻不知道。

一切原是冇保障，我早知道。
還是再觀察你，能否相愛共老。
你話盟誓這一套，已經古老，
無論有幾老套，人家都照做到。

短短路程，講起誓盟，感覺這是碰彩數，
今天熱情，他朝如何，此刻不知道。
一切原是冇保障，我早知道。
還是再觀察你，能否相愛共老。

錦衣衛（電影《寒心寂劍》主題曲）
曲：鍾肇峰　唱：柳影虹

就算披了衣錦，內有痛苦在我心，

功業雖誘惑，名利挑引，何須任它鎖困？
用血寫上誓盟，誓要獻出下半生，
不斷的挫敗，情義消散，內心自多愁憤。

朋友不願與我同行，知心一朝變心，
哪管知音哪論名份，片刻改了口吻！
孤獨闖血路，沿路淒冷，丈夫慟悲難禁！

（重唱最後兩段）

紅了我的臉
曲：黎小田　唱：關正傑

和你初相見，初相識紅了我的臉，
我已知心裡動了情，惟盼復見面。
和你初相見，我日夕情緒變幾變。
後悔竟不會問姓名，情意像風箏斷線。

分手的那天，口中雖講再見，

我在遲疑，應否流露愛念？

傻！我恨我傻！每日也在埋怨幾千遍。
我那天不會問聲你：何時何地重見？

分手的那天，口中雖講再見，
我在遲疑，應否流露愛念？

傻！我恨我傻！每日也在埋怨幾千遍。
我那天不會問聲你：何時何地重見？

盡在不言中
曲：黎小田　唱：關正傑

只憑你輕輕笑笑，心事我都知道了。
無窮默契中，憑靈犀互通，熱愛顯耀。

有時我想擁抱你，總是撲空差半秒，
回頭便詐嬌，這愛的玩耍，早在意料。

盡情傳愛義，一切都不重要，
每點動靜不須多講，雙眼看見熱愛飄。

天下只得一個你，必定配得一個我。
如何地滿足，我也不用再講，自覺真奇妙！

有時我想擁抱你，總是撲空差半秒，
回頭便詐嬌，這愛的玩耍，早在意料。

盡情傳愛義，一切都不重要，
每點動靜不須多講，雙眼看見熱愛飄。

天下只得一個你，必定配得一個我。
如何地滿足，我也不用再講，自覺真奇妙！

小小一個家
原曲：天までとどけ
曲：佐田雅志　唱：關正傑

我第一次想問你，
要問你是否愛上這天地，
艷陽夕照中又有清風吹爽，
是否愛上外面風光幽美？

靠在窗角依伴着你，
是誰令我家，獨有一屋溫馨，
或者這事實全屬你。

小小一個家，清幽兼清雅，已照顧到你品味，
這配襯與設施，正好充滿朝氣，
屬於你，都屬於你，
願意一切，奉上一切，在這家的一切，
統統送給你！

靠在窗角依伴着你，快樂恬靜中風光也旖旎，
獨有一屋溫馨，
或者這事實全屬你！

小小一個家，清幽兼清雅，已照顧到你品味，
這配襯與設施，正好充滿朝氣。

小小一個家，清幽兼清雅，已照顧到你品味，
這配襯與設施，正好充滿朝氣，
屬於你，都屬於你，
願你畀意見，一切在我家的設施，可算完美？

愛的土地上

原曲：*Exodus Song*（又名 *This Land is Mine*）
曲：Gold Ernest　唱：關正傑

田綠山青，候鳥繞着樓房，
內裡是笑聲不歇響，
年老的多健碩，青年充滿活力，
就是每朵花，每朵都清也香。

小孩，歡欣在拍掌玩迷藏，
在這，是我的烏托邦，
讓愛心不斷地，湧現所有面上，
沒有憂患，穀米充滿糧倉。

幾時，相約共你找烏托邦，
是你共我心內期望，
俗世的土地上，此地雖似幻象，
但願你相伴，不理它在哪方。

不理它有沒有，時時在找，
可知它也許已暫寄，
在你內心，一生永享。

鐵膽英雄（亞視同名劇集主題曲）

曲：Eugenio Ocampo　唱：徐小明

誰翻千里浪濤阻我路，啊……

鉗起一隻木船求強渡，啊……

所失去必須追討，所錯必要再補，

我誓取我心裡樂土。

誰不知我為人心氣傲，啊……

誰不知我自豪膽色高，啊……

不因我一次糊塗，不因我闖進歧路，

這乾坤我可以再造，啊……

見情淚，正因我血肉造，

英雄淚，正因待你好，

對強敵，我展我看家法寶，

一瞬間見他立倒，身着我刀。

少女慈禧

（亞視同名劇集主題曲，又名《鳳落紫禁城》）

曲：鍾肇峰　唱：柳影虹

巾幗歷次勝男兒，男女代代對峙，

曾否推測過明天舉世，重由弱質再把持？

傾國事跡數褒姒，臨政唐朝武氏，

問兩者相比較何所似，男兒盡忠難變志。

曾記否幾許往事，鳳踞高處玉龍失意，

坐在簾後細把鳳聲嘯，屠龍正是她下旨！

可笑是八尺昂藏，朝聖論盡國事，

或者當初也曾經想過，屏屏弱質難展翅。

曾記否幾許往事，鳳踞高處玉龍失意，

坐在簾後細把鳳聲嘯，屠龍正是她下旨！

可笑是八尺昂藏，朝聖論盡國事，

或者當初也曾經想過，屏屏弱質難展翅。

等

（亞視劇集《少女慈禧》插曲，又名《寂寞阻風吹》）

曲：鍾肇峰　唱：柳影虹

愁懷永不散去，寂寞似阻風吹，

怨風不吹眼瞼不動，眼淚竟乾不去。

熱淚跌倒詩句裡，亦令到紙濕少許，

我心中乾結如枯葉，卻恨它不能踏碎。

我恨，恨再等，等見月兒和露水，

我等，等一片雲，期望白天旱雷。

命運我想抗拒，但願變改少許，

似風吹水皺漣漪蕩，也換得心兒醉。

我恨，恨再等，等見月兒和露水，

我等，等一片雲，期望白天旱雷。

命運我想抗拒，但願變改少許，

似風吹水皺漣漪蕩，也換得心兒醉。

雲飛飛

曲：Diaz Romeo　唱：葉振棠

雲飄飄，好似艱苦舉步，年年月月，似是厭了再趕路，
長空中，願它載我願望，向着目標訪我故廬。

但我知它沿路必經許多風暴，願它快到那邊天，傾灑出我傾慕，
在那邊天容易找到小村那小路，灑出雨點，養出芳草。
園中草，此處哪似故居綠？欲尋舊路哪日才決意這麼做？
雲飛飛，願它載我心聲，對着她把我熱愛透露。

但我知它沿路必經許多風暴，願它快到那邊天，傾灑出我傾慕，
在那邊天容易找到小村那小路，灑出雨點，養出芳草。
園中草，此處哪似故居綠？欲尋舊路哪日才決意這麼做？
雲飛飛，願它載我心聲，對着她把我熱愛透露。

沙漠之旅

曲：T. Itoh / M. Omura　唱：葉振棠

泥一般的天色，正刮風沙，去去去，我喜愛風沙翻天吹。
狼一般的枯草，撲向風裡，去去去，有天有地，萬里伴隨。
烈日為你照路，好比火炬；等到夜晚數數滿天星幾許，

欣賞駱駝盪着銅鈴節奏，你共我高歌一曲，身心朗逸，沒有顧慮。

尋消失的足跡，細覽古趣，去去去，去找個小村找清水，
泥的屋磚的屋，塌了一堆，去去去，遠山有洞，洞裡再睡。
這裡是我的家，一屋家具；沙丘作檯、山壁作畫寫山水。
雖知旅途崎嶇，幸無怨懟，你共我共赴遠道，雖千里路，共你結聚。

尋消失的足跡，細覽古趣，去去去，去找個小村找清水，
泥的屋磚的屋，塌了一堆，去去去，遠山有洞，洞裡再睡。
這裡是我的家，一屋家具；沙丘作檯、山壁作畫寫山水。
雖知旅途崎嶇，幸無怨懟，你共我認定世上真的快樂，向苦中取。

我無意

曲：楊雲驃　唱：王雅文

我說：我心喜歡你，請你毋須迫我必須講對不起，
如若我做錯，一切因你起，也許當初我頑皮。
對你，我始終尊敬，恍似良師益友說話不會相欺，
明白我無意，使你心痛悲，記否當初我亦傷悲，
曾遇上初戀，心裡苦惱，然後我急於走去找你，
期望你教我，把我指引是與非。

洋葱花（亞視同名劇集主題曲，又名《逐片剝落你》）
曲：鍾肇峰　唱：柳影虹

面前是一個你，好像洋葱一棵，
包在你心裡又是甚麼，撕開片片先睇清楚。

但憑外表看你，心事誰可捉摸，
可是你給我陣陣刺激，不想計較如今可是錯。

明知接近你偏惹淚，但我抹淚仍追隨，
惟盼我逐片撕下你以後，把世間謠言都攻破。

過去，我喜歡找你，使你無端感到愛義闖進心扉，
然後我直說，使你多麼生氣，只能迫使我逃避你。

過去，我喜歡找你，使你無端感到愛義闖進心扉，
然後我直說，使你多麼生氣，只能迫使我逃避你。

對你，我始終尊敬，恍似良師益友說話不會相欺，
明白我無意，使你心痛悲，記否當初我亦傷悲，
曾遇上初戀，心裡苦惱，然後我急於走去找你，
期望你教我，把我指引是與非。

別人或者領略過，今日你旁邊卻是我，
不論你真愛剩下有幾多，多少盼望能交給我。

但憑外表看你，心事誰可捉摸，
可是你給我陣陣刺激，不想計較如今可是錯。

明知接近你偏惹淚，但我抹淚仍追隨，
惟盼我逐片撕下你以後，把世間謠言都攻破。

別人或者領略過，今日你旁邊卻是我，
不論你真愛剩下有幾多，多少盼望能交給我。

一九八四年

小巷頭
原曲：小さな肩に雨が降る
曲：谷村新司　唱：薰妮

細雨還是落到街角小巷頭，人在雨中多少恨惘。
雨細細落到海裡小樹叢，沿路有些野丁香吐芬芳。
記起了那一天，在那一天，
在那段路，夜靜和你，和你一起困難盡講。
這一切已消失，全已消失，
但所說那願望並未忘記，是彼此的理想，
默默細雨又從頭提我，又記起小巷的風光。

過去從未做過刻意的遺忘，逢在雨天憶起過往。
雨細細落到海裡小樹叢，沿路有些野丁香吐芬芳。
記起了那一天，在那一天，
在那段路，夜靜和你，和你一起困難盡講。
這一切已消失，全已消失，
但所說那願望並未忘記，是彼此的理想，
默默細雨又從頭提我，又記起小巷的風光。

細雨還是落到街角小巷頭，人在雨中多少恨惘。
細雨常令到我回憶起你，是那開心那悲苦那些境況。

龍壁懷古
曲：馮偉棠　唱：麥潔文

威逼的星眼凝望，哀傷的夕陽殘照，
多少的風雨侵蝕，刀刻的故事已散掉。
孤清的一塊小石，現在龍城又更渺小！
火捲過大地，任它灰燼風裡飄，
石頭記：弓箭在腰？
風捲去舊事，或有壯烈怎再昭？
石頭冷：不再炫耀！
或者往事已盡遺忘，事跡早消失了，
哪個奪勝？哪一個戰敗？日後已寂寥。
誰曾在此處：痛失家國在悲叫？
無奈情景遠逝，時人在歡笑！
消失的一個時代，竟不知誰曾憑弔？
幾多邊坊眾千萬，但有幾個駐腳靜瞄？
它身邊飛機過頂上，問有幾架路過陳橋？
香江的一塊古石，在這海角漸已無聊！

唐吉訶德

曲：宋遲　唱：麥潔文

唐吉訶德，唐吉訶德，願他不感到孤獨，
像他一般，像他一般，我心堅決不畏縮，
有一顆星愛對我閃兩閃，暗中把我催促，
或者因他偷偷的看我眼睛，已令我迷目。
唐吉訶德闖風車那個笑話，我願去延續！
掏盡力量我也要抓到他，決心飛向星宿，

唐吉訶德，唐吉訶德，願他不感到孤獨，
像他一般，像他一般，我心堅決不畏縮，
有一顆星愛對我閃兩閃，暗中把我催促，
或者因他偷偷的看我眼睛，已令我迷目。
唐吉訶德闖風車那個笑話，我願去延續！
掏盡力量我也要抓到他，決心飛向星宿，

無論日後我碰到得與失，決不再衡量結局，
為抓心中所喜歡那個理想，我誓再盲目。
有一顆星愛對我閃兩閃，暗中把我催促，
或者因他偷偷的看我眼睛，已令我迷目。
掏盡力量我也要抓到他，決心飛向星宿，
唐吉訶德闖風車那個笑話，我願去延續！

風言風語

曲：鮑比達　唱：林志美

只要喜歡的事，便會願意浪費光陰。
事實回落你身上，早早已付上一顆心。
早毀了我心願，為這段愛做過犧牲，
現在才為你剖白，放棄重提責任。

聽我一句話，然後任你怎麼發問。
以下的心事，每點均真。
講你的決定，無論我應否悔恨，
背後多騷亂，談論我二人。

火應已發光亮，是你伴我共去點燈，
但別人亂說風話，吹熄你癡心。
不管怎麼樣，但我願你又試點燈，
點起了熱愛火焰，不必使我白等。

觀眾多議論，你竟因此感到受困，
間中雖相遇，還做過路人。

火應已發光亮，是你伴我共去點燈，
但別人亂說風話，吹熄你癡心。

不管怎麼樣，你有辦法令我傷心，
但是你莫再表示，說我哋無緣分。
不管你怎麼樣，我也願意又再犧牲，
但願你是你當日，火的吻熱我心。

此人便是我

曲：周啟生　唱：威利

踏過高山身上帶枯葉，原諒我未滿足，
冒過風霜身上帶些弓傷，身心不孤獨。
落過滄海身上掛水滴，原諒我未痛哭，
入過青天身上掛些小星，再闖入塵俗。

把血衣葬於冰天雪地，
幾番教旁人刮目；
倦了先把佩刀插於星空千尺高處，
然後掛上榮辱。

問我應不應找尋我的心願，原諒我沒答覆，
但我好清楚找尋那些煙景，決不是盲目。

（從頭重唱一次）
決不是隨俗。

夕陽之戀

曲：陳永良　唱：葉德嫻

是個夢，夢一樣，願它再延長，
去如風，來是風，還恨我未曾細欣賞。

又再遇，遇海浪，怒海愛如狂，
對狂風，狂亂中，難辨興奮沮喪。

還沒細心推測，還是已經清楚，
還是我心已軟，還是沒有辦法反抗。

沒寄望，沒奢望，但摸索前航，
向前奔，情愈深，隨着風向所向。

還沒細心推測，還是已經清楚，
還是我心已軟，還是沒有辦法反抗。

沒寄望，沒奢望，但摸索前航，
向前奔，情愈深，隨着風向所向。

跟蹤

曲：陳永良　唱：葉德嫻

（從第二段起重唱）

期待眼光共接觸，幾秒都是甜。

我已決定天天跟你，不管跟幾百天，

我決定了不改變，不變不變不變。

只因那天那天遙遙望見，一直暗戀，

明白這行動也許未必使你反臉。

試過每日偷偷跟你，到了你大門前，

其實我常在暗中天天跟蹤你，雙腿酸軟。

看看背後，應該睇見，見到我在流連，

此中片段天下難避免，此中片段天下見。

（B）

人人求勝，逼到人人拚，

每天激戰以後定有哭笑面、有謠言。

（重唱 ABCBC）

（C）

來日再爭先，誰人話瘋癲，然後兩家罵到陣前，

然後怨蒼天，還是謝蒼天，

天邊朗月一樣頭上掛，軌跡照舊不會變。

然後⋯⋯

曲、唱：盧冠廷

（A）

紅日靠山邊，原來又一天，然後結束這天苦戰。

然後要歸家，然後弄炊煙，

根

曲、唱：盧冠廷

哪裡令我心愛戀？哪裡覓我心裡願？

不管分隔千里江河，

也要覓也要尋，要見夢裡嬌美山川。

那裡或有幾塊磚，那裡或有碧綠泉，

不管可會找到根源，

290

那片地那塊田，似已共我截為兩段。
為我心願，為我心願，越過沙漠，過盡破村，
尋找少年夢中的田園，不計沙裡落風裡捲。

哪裡令我心愛戀？哪裡覓我心裡願？
不管分隔千里江河，
也要覓也要尋，要見夢裡嬌美山川。

為我心願，為我心願，越過沙漠，過盡破村，
尋我血緣熱心的家眷，根莖花與葉復團圓。

哪裡令我心愛戀？哪裡覓我心裡願？
不管分隔千里江河，
也要覓也要尋，要見夢裡嬌美山川。

秋瑾

曲：馮偉棠　唱：徐小明

也提健筆也執刀，昂然發出鬥爭新警告，
號召祭出千萬刀劍，外來強敵無歸路。

秋來漫天刮雨暴，愁雲蓋天，寒風輕泣訴，
怒目正苦，心志達不到，未能除盡熊賊狗盜。

只見她，決心闖進敵陣，
只見她，決心保我疆土，
往返千遍，熱血一臉，
男兒亦帶羞問好。

只見她，冷霜一臉自道，
鮮血灑，也須感到自豪。
以身殉國後怎說，
後人但以她為傲。

秋來漫天刮雨暴，愁雲蓋天，寒風輕泣訴，
怒目正苦，心志達不到，未能除盡熊賊狗盜。

只見她，決心闖進敵陣，
只見她，決心保我疆土，
往返千遍，熱血一臉，
男兒亦帶羞問好。

只見她，冷霜一臉自道，
鮮血灑，也須感到自豪。

以身殉國後世怎説，

後人但以她為傲。

十二金牌（亞視同名劇集主題曲）

曲：關聖佑　唱：溫兆倫（麟）

磨劍最恨，劍上憤跡難磨滅。

寒光飛冷，冰乾半生我心血。

橫揮一劍，再問頭上我明月：

恨仇哪日才解決？

悲愴，此刻向誰傾説？

焦急，枉我精研千首劍訣！

情深，我情深，有誰能閲？

心已碎，人已去，心事難絶，

情知迫切，不管我身處境劣，

情深幾許，過後也許難重奪，

含悲撫劍，怕問前誓已何在，

淚流數滴寒江雪！

武則天

（亞視同名劇集主題曲，又名《知我無情有情》）

曲：關聖佑　唱：張南雁

誰瀕臨絶境，心中會不吃驚？

誰臨困苦裡，身邊會不冷清？

無援助沒照應，哪一着敢説必勝？

誰人到黑夜，不望能照明？

誰能做我公正？靜靜聽我心聲？

易地換處境，怎説應不應？

人從熱漸化冰，冷面是我承認！

誰能再假定，知我無情有情？

（從頭重唱一次）

空谷足音（亞視劇集《武則天》插曲）

曲：關聖佑　唱：張南雁

落葉也許不必歸根，只想有人為我傷心，

落葉也許會怨命運，可知那段情景是帶怨恨。

292

熱風、冷露，孤閣伴我棲身；
日影、冷月，令這境地清新。

現狀也許不必咽哽，不知哪時又再攀登，
異日聽得空谷足音，知他帶着紅花為我慰問。

熱風、冷露，孤閣伴我棲身；
日影、冷月，令這境地清新。

葉落可再生。

回來問你

原曲：電影《一盤沒有下完的棋》主題曲
曲：五輪真弓　唱：張南雁

不管多麼使你驚愕，到這裡決不只為問句好！
如所講的一切也認真，我也信已經走到絕路。
這路程，曾令我苦，曾令我心為你驕傲；

現有困阻，你為何卻步？
回來問你你可有悔意？真的堅決這麼做？
願你昨天的說話，純為了煩惱。

指揮棒（亞視劇集《神相李布衣》主題曲）

曲：關聖佑　唱：張君培

違背我心中意向，不論如何，不管對錯。
違抗過，都掙扎過，
終於發覺，天意！天意！幾番氣我。
天機有誰看破，不要你同情我，請不要針對我。
不需要你，偏寵愛我偏拋棄我。
人生只望隨我意，不計較是甚麼，
不想你指揮了我，主宰了我，
不聽你說不可怨我。

天機有誰看破，不要你同情我，請不要針對我。
不需要你，偏寵愛我偏拋棄我，
人生只望隨我意，不計較是甚麼，
不想你指揮了我，主宰了我，
不聽你說不可怨我。

不想你指揮了我，主宰了我，
不聽你說不可怨我。噫……

王昭君（亞視同名劇集主題曲）
曲：關聖佑　唱：蔣嵐

雲飛千里外，隨風天際浮。
一別後，怎回頭，願我從沒有與君邂逅。
長詩寫愛誓，回筆寫我愁。
點滴淚，濕段落，這段情是錯點句讀。
我把命運，綁於浮雲，情詩陪我白頭。
謝君贈苦酒，淚珠想再流，
人苦苦過後，何敢多強求？
如果有抉擇，我必然問應否？
我應否説一句萬幸？又一天看清楚我是人！
每遭驚變，幸得活命，是不是人也許此地已不分！
幾多災劫，幾多憂困，某些忍耐有否必須再忍！

怎麼選我（亞視劇集《王昭君》插曲）
曲：關聖佑　唱：蔣嵐

心不想説恨，只是心有憤，
討些公允，有苦向誰陳，過一天像過一生！

我應否説一句萬幸？又一天見傷口變舊痕！
怎麼想到有此命運，受煎受熬每一刻也驚心！
怎麼選我，未選別人，我心只願我擠在人群！
心不想説恨，只是心有憤，
討些公允，有苦向誰陳，過一天像過一生！

木棉袈裟（同名電影主題曲）
曲：顧嘉煇　唱：徐小明

誰點這火焰？怒火忿中燃，
熱風薰苦臉，慚悲怎麼釋然？
誰點這火焰？頃刻燒我寶殿，
燃起我激怒，惹我犯險。
如這是個地獄，我也可以參禪，
慈悲我心中記，殺戒開於劍尖！

誰敢撲火焰？如今我衝前，
寧把刀鋒舔，凡苦盡體驗。

誰點這火焰？頃刻燒我寶殿，
燃起我激怒，惹我犯險。

如這是個地獄，我也可以參禪，
慈悲我心中記，殺戒開於劍尖！

誰敢撲火焰？如今我衝前，
寧把刀鋒舔，凡苦盡體驗。

碧血袈裟染，重返留作紀念。

小娃娃

曲：吳智強　唱：薰妮

如何讓我一變，做個小娃娃？如何做多一遍，做個小娃娃？
要母親緊緊抱着抱我入懷，聽母親心聲，聽她說個笑話。

童年樂趣給我，是我好爸爸！騎騎地笑鍾意任我指揮他！
那愛心親心暖着美滿童年，我每天都記起當初我這個家。

可愛！依稀片斷，還是蠻可愛！
就是至今還是懷念它！
還依依戀戀要做個小娃娃！

童年逝去怎可以讓我找到它？如何讓我一再做個小娃娃？
要每天感覺到暖着身心的愛，莫像我今天這般身邊個個說假！

（從頭重唱一次）

296

一九八五年

又見天藍

曲：趙文海　唱：羅文

誰在懷中懶，偽裝柔情無限，
然後隨意碰杯，只望一醉，仍邀請相聚一晚。

誰在眼絲眼，假裝情濃無限，
隨着雲散雨收，嬌媚消散，收起動人歡顏。

無言睡過去，冷風冷笑一晚，抬頭又見到天已藍，
像從未認識，簡單問候，然後你再披黑衫。

來日難相見，未怨重回平淡，
隨艷陽送你走，不問一句，分手只看一眼。

誰在眼絲眼，假裝情濃無限，
隨着雲散雨收，嬌媚消散，收起動人歡顏。

誰在眼絲眼，假裝情濃無限，
隨着雲散雨收，嬌媚消散，收起動人歡顏。

無言睡過去，冷風冷笑一晚，抬頭又見到天已藍，
像從未認識，簡單問候，然後你再披黑衫。

來日難相見，未怨重回平淡，
隨艷陽送你走，不問一句，分手只看一眼。
隨艷陽送你走，不問一句，斗室始終寒冷。

我們這一代（亞視劇集《第四代》主題曲）

曲：徐小明　唱：徐小明

流失一個時代，洪峰滔滔奪海，
巨浪洶湧湧到，呈現千百姿彩。

誰講一句無奈？誰講一聲應該？
在每段衝擊擊過，抬頭看現在。

現在現在，輪到第四代，
誰不把眼睛睜開？
無論順流逆境起與跌，誰會意外？

誰一手創時代，隨即消失人海，
在每代急驚爭鬥，潮流繼續來。

一九八六年

終生的考試

原曲：*Unconditional Love*

曲：Donna Summer / Michael Omartian　　唱：鄧麗盈

（註：這首歌曲應沒有錄成唱片。）

別人這樣，但我決心不肯試。
隨別人這樣，在我始終不可以。
我做我做我事，我做我做我事！
我願我做最後最後講多一次。
在你似看做閒事，
你說你已想試，是你對愛有懷疑。

考試，用愛用愛做名義！
説這已經普遍，又勸我要合時宜
不說不敢，是這勇敢不可恃！
情是長遠路，但有幻變天天至！
要便吻吧吻吧！要便吻吧吻吧！
已是我最盡最盡的癡心意。
心意，附帶着這段提示：
要愛意見真摯，在你我再沒懷疑。

需要：用歲月證實情義，
愛我要愛一世，要終生的考試。

夢想的幻彩

曲：入江純　　唱：譚詠麟

每個計劃已經因你變改，
以你創造我的未來，
當初的打算現在盡都改變，
全為你今天一改再改，
每次着襪也都需要你去選，
着要着住你心所愛，
身心交給你食住盡都聽你，
陪住你去購買新鮮的蔬菜，
你在我的臂內，
我抱住你過兩三世代，
我冷便要你化身被袋，
扮作娃娃等我去曖。

十二萬種需要我沒法講明，
浪漫夢想多幻彩，

日後大家可以坐住隻飛船，
環遊了地球然後上月球，
但滿身裝載熱與愛，
我的一切為了你，
每分打算為了愛。

（從頭重唱一次）

每分打算為了愛。
我的一切為了你，
但滿身裝載熱與愛，
環遊了地球然後上月球，
日後大家可以坐住隻飛船，
浪漫夢想多幻彩，
十二萬種需要我沒法講明，

是又怎樣

曲：鮑比達　唱：蔡楓華

平穩中踏上我的路，怎顯我本領高？
搖擺擺踏進每一步，把足印萬里鋪。

我鋪前途，我腳下已踏上稀巴爛路，
攤開我繪好的藍圖，我說過決定去賭便去賭。
賭氣數，我趁着趁着發燒的熱度，
把沾滿我身的疲勞，向世界發出聲討。

（從頭重唱一次）

是又怎樣，用我滿臉慢傲，掩我暴躁，
撐發一生的激素，掩我恨惱，
我說過要去做，我不顧價值都去做。

賭氣數，我趁着趁着發燒的熱度，
把沾滿我身的疲勞，向世界發出聲討。

是又怎樣，用我滿臉慢傲，掩我暴躁，
撐發一生的激素，掩我恨惱，
我說過要去做，我不顧價值都去做。

用我滿臉慢傲，掩我暴躁，
撐發一生的激素，掩我恨惱，
我說過要去做，我不顧價值都去做。

這是個遊戲（亞視劇集《柔情點三八》主題曲）

曲：關聖佑　唱：森森

遊戲，這是個遊戲，人在戲中心有氣。

拾起，把苦惱拾起，

請再望，望真我，這樣苦惱還笑咪咪，

無論我對着誰，都爭這一口氣，

笑吧！笑吧！隨你譏笑，還是要共你爭基地！

扶我是你，鋤我是你，無視這規例竟也是你，

誰知我傷，誰知我悲，長年的心裡願難自棄，

遊戲是戲，人要入戲，難望每一幕都有道理，

環境再改，難變大志，像我仍然纏住你。

扶我是你，鋤我是你，無視這規例竟也是你，

環境再改，難變大志，像我仍然纏住你。

一九八七年

俗世如來（無綫劇集《洪熙官》主題曲）

曲：趙文海　唱：呂方

生死早拋度外，不顧障礙。

壯哉，此去敵破，

此生不捨重任，好漢自在。

每點鮮血換我每點愛，

潛能生海，無船可載，

途窮方顯我能耐。

男兒肝膽常懷家國，

人持正義俗世如來。

雖非精忠日月此記百代，

但我高志勇我精忠蓋，

潛能生海，無船可載，

途窮方顯我能耐。

男兒肝膽常懷家國，

人持正義俗世如來。

生死早拋度外，可困眼內，
邪亂不以撥正，誰不憤慨？

踏星踩月

原曲：Exodus Song（又名 This Land is Mine）

曲：Gold Ernest　唱：甄妮

明月、星星，伴我一路遊蕩，
在我，是冷嘲的眼光。
摘了星星月亮，鋪在冰冷路上，
曾踏碎千萬，換到一些怪響。

殘月、星碎，像鎚水像溶液，
像我，漸變灰燼模樣，
踏碎的怎賠償？消逝的怎能忘？
人在愛的路，使我不斷創傷。

橫直線

原曲：On The Wings of a Dove

曲：Fertuson Bob　唱：徐小鳳

這世界看似圓卻扁，上面像畫着橫直線，
東一線，西一線，指定了大家分定據點，
很偶然又見一面。

這間格設計明也顯，話現實就是橫直線，
東一線，西一線，必定會有些交匯點，
心意還是會通電。
電電我吧！快快相見，
訴說你我的心意共眷戀。
莫問以後，要說今晚，
要你我友誼熱誠真心相獻。

既有了間格才並肩，先顯出彼此情未變，
拈一線，牽一線，雖或有隔阻，
阻在兩邊，不見還是永牽念。

（從頭重唱一次）

明天是個謎

原曲：大黃河（*Theme of the Great Yellow River*）

曲：宗次郎　唱：李克勤

幻彩的天際，造設很綺麗，
天地美景怎能描繪，生在世間怎能言悔，
提，莫再提。

用這些景致，做我的鼓勵，
雖自覺我恍如螻蟻，
生活裡也許曾流涕，算有安慰。

幻彩的天際，造設很綺麗，
天地美景怎能描繪，生在世間怎能言悔，
提，莫再提。

可不知哪天，會消失信心，
明天還是個謎，人事變，地移位。

難預早估計，局勢怎演遞，
必在其後方能評說，天上仍舊陰晴圓缺，
清月似冰驕陽如血，只有這些算真諦！

一九八八年

這區這裡（區議會推廣歌）

曲：Arevalo Antonio Jr.　唱：張學友

是甚麼模樣？你心想怎麼會最好。
是甚麼形貌？你心想應該要做到。
摩天建築，一起建築，請把心意直告。
這區意見，這裡匯集，聽你傾訴。
獻出建議，交出勸告，有此一途。
這區這裡，政策事務，一起計議創造，
藍圖共繪成，共你洽商質素，
哪裡要改進，願你高聲相告。

302

一九九〇年

天窗（香港電台廣播劇《神奇兩女俠》主題曲）

曲：楊雲驃　唱：羅嘉良

天的窗不關閉，淨見有星爭輝。

而躲於心間老問題，怪不了人間世。

但自問那些老話題，永遠講不徹底，

明天一早天色改變，這一晚可貴。

啊啊……

夜連夜，每一晚夜的狂歡，冷靜了便會漸覺淒迷。

而日復日，這心願漸已經有些改變，

像已不清楚怎去做才獲發揮。

漫長夜有幽靜的寒星，每夜照但欠但欠主題，

尋夢尋夢，每一個夢，

或會心中有愧、或會心中快慰、或會彷彿隔世，

時間這樣流逝，淹沒一切。

（從頭重唱一次）

血染紫禁城

（亞視劇集《滿清十三皇朝之血染紫禁城》主題曲）

曲：關聖佑　唱：趙山

憶記否曾在血河中沖身，命令紅日帶兵遠行。

風沙猛未似聲威猛，汗水亦飽浸鬥爭，

殿上誰下末了凜然舉印，地下曾跪數千百人。

威風了末了消失了，無憾也是遺憾，

滿了百年月，清輝十三燈，

不知當年雙映照，是快樂與仇恨！

舊事無論惹誰關心，也見凡事有起有沉，

兵車歇，便教史書揭，又見擁幾度風雲。

一九九一年

現在還算好？

曲：黃宏墨　唱：徐小鳳
原曲：童言故鄉

講不出是我今天心境如何，
默默讓暮暮靄靄三面降。
自熱望落在彼方飽遭冰雪，
抬頭尋去處不知應何往。

講不出是我今天心中需要，
總不想日夕口中裝硬朗，
但日夜偏偏湧起反覆思緒，
雲層重鋪開，鋪出新羅網。

且深深呼吸海邊暫歇，
念及夢裡我到處也敢闖，
但是現在心歸何處，
許多種假想當中多少虛妄。

（從頭重唱一次）

某處與某處那個形狀，
我這去去去似也太狼忙，
但是現在應否還算好？
好不好之間雙足怎麼擺放？
但是現在應否還算好？
等不等之間天色不很清朗。

304

二〇〇四年

沒有半分空間（無綫劇集《水滸無間道》主題曲）

曲：周啟生　唱：王喜

恨愛夾擊，不敢嘆息，
請不要話我不應該不應該竟把我有多逼擠多逼，
並肩，無論多艱巨都並肩出力，問誰能共你那樣全面地認識？
沒有半分空間，不可以揀，哪裡會知慘變後已經不可解釋解釋。
當中又有多少堪珍惜，
紛爭，無數次紛爭當中你我亦痛惜怎可令友誼失了色？

若有血漬，輕輕抹乾，
請不要罵我不應該不應該竟把你有多逼擠多逼，
恨憂，其實不關運應該也不關命，但願能問你這是緣或是壓逼？
沒有半分空間，不可再想，你我已經恍似野火燒得火光衝天，
可惜我始終不開心，
紛爭，無數次紛爭當中你我亦痛惜怎可令友誼失了色？

熱風，掃起火星，灼痛肌膚，愛中像恨意充斥。

曾於記憶中，找到有片段有一千一萬個依稀人面極像是你，
難道你前生與我是對小夫妻或者好友，合作打江山真誠結合萬人敵。

附錄

《歌詞的背後——增訂版》曲目

一九八〇年

大地恩情　/　漁港的海風　/　找不着藉口　/　何處見段落

異鄉人獨白　/　戲劇人生

一九八一年

萬里長城永不倒

救救孩子　/　武俠帝女花　/　歌吟動地哀　/　花鼓聲裡

陪你一起不是我　/　昨天我真愛你　/　讓我坦蕩蕩　/　孩子，不要難過

一九八二年

情若無花不結果　/　期望盡落空　/　黃色手絹　/　紫玉墜　/　父與子

漓江曲

一九八三年

小安琪　/　大號是中華　/　怎麼開始？　/　請勿騷擾　/　黃河的呼喚

告別黃河　/　白信封　/　不捨也為愛　/　留步！喂留步！

一九八七年

俘虜你 ／ 即影即有

一九九一年

今生無悔

責任編輯　　張佩兒

書籍設計　　黃詩勝

書　　名　　盧國沾詞評選

編　　著　　黃志華

出　　版　　三聯書店（香港）有限公司
　　　　　　香港北角英皇道四九九號北角工業大廈二十樓
　　　　　　Joint Publishing (H.K.) Co., Ltd.
　　　　　　20/F., North Point Industrial Building,
　　　　　　499 King's Road, North Point, Hong Kong

香港發行　　香港聯合書刊物流有限公司
　　　　　　香港新界大埔汀麗路三十六號三字樓

印　　刷　　中華商務彩色印刷有限公司
　　　　　　香港新界大埔汀麗路三十六號十四字樓

版　　次　　二〇一五年三月香港第一版第一次印刷

規　　格　　特十六開（150mm × 210mm）三一二面

國際書號　　ISBN 978-962-04-3745-8

更多好書請瀏覽三聯網頁：
http://www.jointpublishing.com